坂本龍一　音楽使人自由

contents

目

錄

前　奏　009

1　小兔之歌──幼稚園時期　014
2　鏡子裡的自己, 樂譜中的世界──小學時期 I　022
3　披頭四──小學時期 II　032
4　自己原來如此喜愛音樂──國中時期　042
5　特別時期登場──升高中　051
6　彩色人生──高中時期 I　059
7　1967、1968、1969──高中時期 II　067
8　兩股趨勢的交集──高中時期 III　077

1952──
1969

第
一
楽
章

9　日比谷野外音樂堂與武滿徹——大學時代 I　086

10　民族音樂、電子音樂，以及結婚——大學時代 II　095

11　走向舞台、踏上旅程——大學時代 III　103

12　擁有共同語言的朋友——YMO成軍前夕 I　112

13　倒數計時——YMO成軍前夕 II　121

1970——
1977

第
二
楽
章

14　YMO成軍——YMO時代 I　130

15　YMO進軍世界——YMO時代 II　138

16　反・YMO——YMO時代 III　149

17　振翼單飛——YMO解散前後 I　157

18　《音樂圖鑑》——YMO解散前後 II　165

1978—
1985

第
三
楽
章

19 前往北京──末代皇帝 I 176

20 突如其來的配樂要求──末代皇帝 II 183

21 意外的禮物──邁向世界 I 192

22 前往紐約──邁向世界 II 204

23 Heartbeat──邁向世界 III 212

24 世紀尾聲──邁向世界 IV 219

1986—
2000

第
四
楽
章

25 全球驟變的一天——現在與未來 I　228

26 新時代的工作——現在與未來 II　240

27 原色的音樂——現在與未來 III　251

2001─

第
五
楽
章

終 曲　262

前奏

在一時的因緣際會下[1]，讓我能用這樣的方式回顧自己的人生。坦白說，我對於這個決定不是很感興趣。拾取記憶裡的片段，然後彙整成一個故事，這種事情完全不符合我的本性。

然而，我對於自己如何成為今日的坂本龍一，也很感興趣。不管怎麼說，這些記憶都與世上獨一無二的自己有關。我想了解，自己為何會走上現今7的這條道路。

我現在從事音樂工作，然而，為何會踏入這個行業，我自己也不知道。我並沒有刻意想成為音樂人；而且從小開始，我就對於人如何決定改變自己，或如何立定志向這件事，感到很不可思議。

讀小學時，老師會要大家寫下「我的志願」，但我完全不知道要寫什麼。其他同學所寫的志願大概是「首相」或「醫生」之類的，女生則是想

1
坂本龍一親自回顧人生的這項企畫，由《ENGINE》月刊提出，總編輯鈴木正文負責訪談。訪談內容共分為二十七回連載。

成為「空姐」或「新娘」。雖然我仔細想過，但寫的卻是「沒有志願」。我無法想像自己變成另一種身分，而且，從事一份固定職業，也是我有些難以理解的概念。這份感覺或許至今依然存在也說不定。

我不是虛無主義的信奉者，認為「自己一點也不想變成任何東西」。就像昆蟲是由卵孵化為幼蟲，接著吐絲做繭，然後蛻變為成蟲，一步一步隨著時間而改變。然而，我根本無法想像，自己如同昆蟲一樣逐漸改變。所以，我也不會去思考自己十年、二十年後應該變得怎麼樣，或是想要變成什麼樣。

如今想想，這是不是正意謂著自己欠缺時間感。對於時間的流逝，我無法清楚說明。；對於將來的自己，我也無法拼湊出任何形像。「自己的人生為何會是如此？」，我現在一直抱持的這個疑問，或許也是源於時間感的欠缺。

音樂通常被歸類為「時間藝術」，是在當下流逝的時間中，逐步加入變化的一種創作活動。如果按照這個定義，或許我原先並不擅長創作音樂。然而，音樂創作可以經由學習去掌握。只要是人工的、非天然的事物，學會規則就能創造出來。

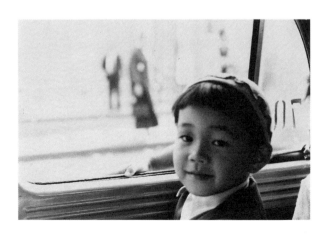

一九五五年

記住規則，然後將事物按照規則排列。能夠做到這點，我想大概就是一般所謂的成長吧。然而，我自己對此一直都有不同的看法。雖然經由學習就能達成，但是與我內在的本性似乎有些格格不入。

回到一開始的話題。試著整理、敘述自己至今的經歷，這種事確實讓我感到有些抗拒。然而，我反而決定要配合這次的企畫試試看。試著俯瞰至今為止的時間，將自己從過去到現在的記憶與發生的事情，依序串連排列。我想，透過這樣的方式，不僅能夠逐漸看清現在的自我，而且或許藉由這樣的敘述方式，也才能夠與其他人共有某些回憶吧。我是這麼想的。

1952—
1969

第一楽章

1

小兔之歌——幼稚園時期

接觸鋼琴

小時候，我就讀於東京世田谷區的「自由學園附設幼稚園」[1]。就是在這裡，我第一次接觸了鋼琴。

當時我住在白金區，得自己一個人轉搭公車和電車上下學。幼稚園的小朋友得獨自穿過東京中心上下課，雖然現在應該極為罕見，那時卻是很普通的事。當時的時代風貌就是如此。

在涉谷換車時，我有時會跑去看電影。在前幾年剛剛拆除、頂樓設有天文博物館的東急文化會館[2]，花日幣十元[3]就能在地下一樓的電影院看一場電影。

有一次幼稚園放學後，我找了同學一起去看電影，結果被發現，惹出了大麻煩。當時老師好像曾在班上說過：「像坂本這種做壞事的小孩，大家記得不要學他。」因為這件事，我在幼稚園就被貼上了壞孩子的標籤。

1 自由學園附設幼稚園
自由學園是一九二一年創辦的一個獨特學校法人，創辦者為新聞從業人員，同時也是基督教徒的羽仁吉一與羽仁素子夫婦。該校教育理念為「思考、生活、祈禱，三者並重」和「生活即教育」。教育制度則是採行一貫教育，下至相當於幼稚園的「幼兒生活團」，上到最高學府的大學，設有一系列完整的教育系統。創校時的校舍建築是由萊特（Frank Lloyd Wright）親手設計，於各地設立「全國友之會幼兒生活團」，而坂本所讀的「東京友之會世田谷幼兒生活團」正是其中之一。該校課程設計很重視美術、音樂、動物飼育等部分，至今也沒有改變。

2 東急文化會館
東急百貨營運的文化設施，於一九五六年正式營業。除了電影院與餐廳外，一九五七年設置的「五島天文博物館」深受矚目。天文博物館於二〇〇一年三月閉館，東急文化會館也於二〇〇三年六月歇業。

撇開這件事不談，在這家幼稚園，幾乎每週都有鋼琴課，全班同學都得輪流彈奏鋼琴。我第一次接觸鋼琴就是在那個時候，大概是三、四歲左右。當時一點也沒有快樂的感覺，我也不記得彈的是什麼曲子了。

比起彈鋼琴的回憶，幼稚園還有一件事讓我記憶深刻。我記得應該是在我五歲左右時，有一次，老師要班上同學拿水彩在教室的玻璃窗上畫畫。

在透明乾淨的玻璃窗上塗水彩，這跟打破玻璃窗有什麼兩樣呢？真的可以這樣做嗎？我雖然這麼想，但是，老師一直要我們動手畫。雖然帶著忐忑不安的心情畫下去，不過看到陽光照在畫著水彩的玻璃窗上，覺得真是漂亮極了。我當時感受到了害怕打破禁忌而產生的不安，以及試著打破禁忌所獲得的快感。

我還記得要在玻璃窗上畫畫時，心裡除了不安外，同時也為之後的學生感到相當擔憂。一旦我們畫下去，之後進幼稚園就讀的學生該怎麼辦？玻璃窗上不就沒地方可畫了嗎？

這家幼稚園是母親為我選的。我的父親[4]是九州人，從事編輯工作，

[3]

一九五〇年代，日本大學畢業生起薪約為日幣一萬二千元，大概是現在的二十分之一。——譯註

[4] 父親

坂本龍一的父親坂本一龜生於一九二一年，是一位文藝編輯。一九四七年進入河出書房工作，曾擔任伊藤整、平野謙、埴谷雄高、野間宏、梅崎春生、島尾敏雄、中村真一郎、三島由紀夫、丸谷才一、辻邦生、高橋和巳、山崎正和、小田實等多位作家的編輯。二〇〇二年九月二十八日逝世。

幾乎都不在家。母親的娘家是同樣位於九州的長崎，不過她是在東京出生，日後才隨著父親遷居各地。真要說起來，我的母親是一位崇尚自由的前衛女性，才會想要讓兒子就讀她選的這家幼稚園，而不是一般的公立幼稚園。

總而言之，我進入母親選擇的幼稚園就讀，而且碰巧有機會彈鋼琴。

如果當時讀的是別家幼稚園，或許之後的人生會有相當大的不同，說不定就不會走上音樂這條路了。

那個時候，我也沒有多麼喜愛鋼琴，彈得也不是特別好，而且家裡也沒有鋼琴。

母親是家中的大女兒，底下還有三個弟弟，最小的弟弟，也就是我的小舅舅是個樂癡，蒐集了許多唱盤。他也有自己的鋼琴，彈得很棒。我經常跑到小舅舅家裡玩，把他收藏的各類音樂唱盤拿出來聽，或是去彈彈鋼琴。

在幼稚園幾乎每星期都得彈琴的經驗、小舅舅給我的影響，這些大概可稱為我最早的音樂體驗。

小兔之歌

016 —

017

一九五五年十月
三歲

小兔之歌

幼稚園的體驗中,還有一項讓我留下很深的印象,那就是暑假時得把學校的兔子帶回家裡照顧。每個同學都要輪流帶兔子回家,這個星期是由某某同學照顧,下星期就輪到坂本,大概就是用這樣的方式分配。家裡來了一隻活生生的動物,這對小孩子來說,可是一件大事。我還記得那時候,每天都努力地找菜葉餵兔子。

之後,九月新學期開始上課時,老師對全班同學說:「照顧動物好不好玩啊?請大家把那個時候的感覺變成一首歌。」也就是說,老師要我們創作一首歌曲。

不管是歌詞,還是旋律,全都得自己一手包辦。第一步是先寫出歌詞。我寫的歌詞再普通不過了,類似兔子有雙紅眼睛之類的句子,然後再配上旋律。我猜當時大概有請母親幫忙,寫好樂譜,交給幼稚園老師。我記得應該有唱出來錄成薄膜唱片(Sonosheet),只不過現在已經找不到了。這就是我第一次作曲,那時候差不多是四、五歲的年紀。

這是帶給我強烈衝擊的一次體驗。飼養小白兔雖然也讓我留下深刻印

象，但是將這件事情寫成歌曲，衝擊更是強烈，感覺像是被逼著做了一件奇怪的事。

那時候，我想自己大概是品嘗到喜悅的滋味，又有些難為情，也覺得獲得了與眾不同、專屬於自己的一些東西。

除此之外，我同時也覺得怪怪的。小白兔這個物體，與我所做的歌曲原本應該是八竿子打不在一起，但卻相互產生了關聯。這正表示沒有那隻兔子，就不會有那首〈小兔之歌〉；然而誕生在歌曲中的兔子，與現實中咬我的手、讓我清理牠大便的那隻兔子，完全不同。

那個時候，我當然無法如此客觀地思考，但是確實感覺到，這件事情有著矛盾與不協調的地方。就算我當時還只是幼稚園的小孩子，也能有這樣的感受。我想那正是相當貼近音樂本質的感覺。

音樂的界限、音樂的力量

就好比說，現在黎巴嫩正發生戰爭[5]，假設戰火奪走了某位黎巴嫩青年的親人。由於以色列軍隊的空襲，青年疼愛的妹妹不幸喪生，他因此將悲痛的心情化為音樂。然而，他在譜寫音樂的當下，是完全置身於音樂的世界，與妹妹死亡的事實逐漸拉出距離。

寫作一定也是同樣的情形吧。將某件事情寫成文章時，文章本身呈現出的美好與力量，讓人不由得投入文章構成的世界。音樂的情形也是一樣，因此就算對於妹妹的喪生確實感到悲痛，只要處於創作音樂的過程中，一切就都是音樂世界的問題，與現實世界中妹妹死亡的事實，完全是不同層次的事；兩者之間有著難以跨越的距離。

然而，從另一個角度來說，某位青年失去了自己的妹妹，一旦青年的記憶淡去消逝，這件事情可能就此淹沒在歷史的洪流中，徹底消失無蹤；但是只要一譜寫成歌曲，就可能成為民族或世代的共有記憶，不斷流傳下去。將事情從個人體驗中抽離而出，實際留存在音樂世界中，就能藉此跨越時空的限制，逐漸與他人共有；音樂正具備這樣的力量。

5 黎巴嫩戰爭

二〇〇六年七月十二日，黎巴嫩伊斯蘭教什葉派民兵組織真主黨（Hezbollah）殺害、綁架以色列士兵，引起以色列對黎巴嫩展開空襲報復。黎巴嫩的國際機場與南部幹線道路等設施均遭到破壞。之後，以色列投入地面軍隊，攻擊範圍擴大至黎巴嫩全土，而真主黨也頑固地採取游擊戰方式，給予以色列軍隊沉痛的打擊。本章的專訪收錄於八月十一日三天之後。八月十四日雙方正式停戰，以色列軍隊於十月一日全數撤出黎巴嫩。

就表現而言，最終如果不是能讓他人理解的形式、不是能與他人共享的形式，那就是沒有成立的東西。因此，無論如何都必須經歷抽象化或共同化的過程，因此個人體驗、情緒的喜悲難免會遭到拭除。這個過程中，存在著無法踰越的絕對界線，以及難以抹滅的缺憾。然而，這種絕對界線反而促使了另一條道路出現，讓完全不同國家、不同世界的人，都能夠產生同樣的理解。無論是語言、音樂，或是文化，不都是相同的情形嗎？

2

鏡子裡的自己，樂譜中的世界
——小學時期 I

一九五八年，我從幼稚園畢業，升上小學。我還記得，在我進入第三學期時，《少年快報》和《元氣少年》相繼創刊[1]。

我的第一個家是在東京中野區，不過讀小學時，是住在位於白金區的外公家。由於當時我們位於世田谷區烏山的新家正在蓋，於是那段期間全家人就借住在外公家，位置大概是在白金的銀杏道一帶。

白色的襯衫制服

我就讀的是區立小學，記得學校並沒有規定得穿制服，可是入學典禮的照片中，不知道為什麼每個人都穿著制服。男同學都是穿黑色立領學生服，只有我穿白色襯衫，應該是母親選的吧。我還清楚記得，當時我極度不想穿那套衣服。雖然我不是什麼「醜小鴨」，不過對於孩子而言，自己

1　《少年快報》和《元氣少年》講談社的《少年快報》（週刊少年マガジン）與小學館的《元氣少年》（週刊少年サンデー）都是於一九五九年三月十七日創刊。當時都是採用騎馬釘裝訂。至於創刊號的封面人物，《少年快報》是相撲橫綱朝潮太郎，《元氣少年》則是職棒選手長嶋茂雄。

如果和別人不同,可不是什麼好受的事。我希望和大家看起來一樣,能夠混雜在人群中,絲毫不受注意。至於想要與眾不同,應該是十六、七歲之後的事吧。

就讀小學時,自我之類的意識強而有力地萌生而出。我一直盯著鏡中的自己,思考著為何自己與別人會是如此不同。看著鏡中的自己,我深受衝擊。每天放學回家後,我就站在鏡子前觀察自己,這樣的時期應該維持了一年以上吧。如果這就是所謂的鏡像階段[2],可說是相當晚才成形。總而言之,我在那段時期不斷照著鏡子,探索自己的真正面貌。

有些另類的自由學園附屬幼稚園,是母親幫我選的;讓我穿著與同學不同的服裝參加入學典禮的人,也是母親;由此可見,母親對我的影響力之大。不過,母親正是每個人最早遇見的他者,會受其影響,我想是再自然不過的事情。對我來說,無論是幼稚園的生活,或是穿著與眾不同的服裝參加入學典禮,都是相當深刻的經驗。

2 鏡像階段
法國精神分析學家拉康(Jacques Lacan)提出的用語,指的是出生後六～十八個月的嬰幼兒發展階段。這個時期,嬰幼兒的身體感覺與運動能力尚不發達,但能夠透過鏡中反映的影像,察覺自己是有別於他者的實體,因此而讓自我認知與身體合而為一。依據拉康所說,這是形成自我發展基礎的階段。

湯姆歷險記

我升上小學二年級後，新家蓋好了，全家人就搬到位於烏山的新家。

當時的烏山雖然是在東京都裡，卻和鄉下沒什麼兩樣。附近一帶看得到青蛙、綠蛇，我家前面就是一整片高麗菜田；一到春天，家裡的院子還會長出木麻黃。

我讀的小學位在祖師谷大藏，離家有些距離，所以我得搭乘公車跨學區上學。由於這個緣故，我在住家附近幾乎都沒有認識的朋友，沒有人可以和我一起打棒球，而且我也沒有兄弟姊妹，因此通常都是自己一個人玩。

家中的院子挖了一條類似護城河一樣的壕溝，我經常在這裡模仿電影《第三集中營》3的橋段，一人分飾兩角。有一次，我追著自己，還用力撞上了鐵絲網，結果鄰居的一位阿姨看到這一幕，還直問我有沒有事。我還曾經做過木筏，在離家不遠的仙川下水試航，感覺自己就像湯姆歷險記的主角一樣。小時候，我可是一個非常好動的孩子。一九六〇年代初期，也就是昭和三〇年代左右，東京郊區呈現出的樣貌大概就是如此。

一會兒又假裝自己是前來追捕的德軍。有一次，我追著自己，一會兒扮演逃脫的史提夫·麥昆，

3 《第三集中營》 *The Great Escape*
約翰·史特吉斯（John Sturges）執導的美國電影。一九六三年製作，日本也於同年公開上映，引起很大的轟動。這部片描述德國集中營發生的脫逃故事。脫逃的主角希爾茲是由史提夫·麥昆（Steve McQueen）飾演。

4 《羅拉米牧場》 *Laramie*
美國NBC電視網製作的電視影集。故事描述，在懷俄明州羅拉米市的一處牧場上，牧場主人遭到暴徒殺害，於是兩個兒子與四處流浪的神槍手一同維護正義與友情。

5 《生牛皮》 *Rawhide*
美國CBS電視網製作的電視影集；敘述在美國西部拓荒時代，運送數千頭牛的一群牛仔發生的故事。主題曲由法蘭奇·連（Frankie Laine）演唱，在日本也相當受到歡迎。

6 《勇士們》 *Combat!*
美國ABC電視網製作的電視影集。故事舞台設定在諾曼地登陸之後的法國西部戰線。影集中家喻戶曉的主題曲出自配樂大師李奧納·羅森曼（Leonard Rosenman）之手。羅森曼的知名作品還有《天倫夢覺》（*East of Eden*）、《養子不教誰之過》（*Rebel Without a Cause*）等電影的配樂。

我和擔任編輯的父親不常見面，母親是帽子設計師，因為工作關係也

經常不在家，我正是典型的「鑰匙兒童」。到了小學三、四年級，煮飯之

類的事情，都是我自己解決。點上爐火，把媽媽準備好的咖哩熱好，然後

打開木蓋，把咖哩淋在白飯上就可以吃了，像這些小事都是我自己動手。

我也是個「電視兒童」。小學一、二年級時，流行的是西部影集，例

如《羅拉米牧場》[4]、《生牛皮》[5] 等等。之後，受歡迎的節目則變成了戰

爭影集，像是《勇士們》[6]、《八勇士》[7]。這些影集的主題曲都牢牢地

留在我腦海裡。《八勇士》的主題曲是小調，流露悲傷的氣氛，因為影集

描述的是在義大利作戰的美軍，讓人不自覺聯想到了費里尼（Federico Fellini）

的電影。《勇士們》的配樂則是豪壯的進行曲。其他還有《我的三個兒

子》[8]、日本本土製作的《快傑哈利馬奧》[9]、《少年傑特》[10] 等等。這些電

視節目的名稱，我都可以如數家珍地一一舉出。

[7] 《八勇士》 The Gallant Men
美國 ABC 電視網製作的電視影集。故事發生在義
大利戰線，影集配樂是由哈沃德．傑克森（Howard
Jackson）操刀創作。充滿濃濃哀愁的主題曲《我心屬
於你》(My Heart Belongs to You) 是由該劇演員艾迪．
方登（Eddie Fontaine）演唱。法蘭克．永井所翻唱的
日文版本也大受歡迎。

[8] 《我的三個兒子》 My Three Sons
美國 ABC 及 CBS 兩大電視網製作的電視影集，
敘述一位父親獨力扶養三個兒子的故事。

[9] 《快傑哈利馬奧》 快傑ハリマオ
一九六〇～一九六一年播映的電視連續劇，敘述昭
和初期活躍於東南亞、被稱為「馬來之虎」的日本
盜賊谷豐的故事：《少年快報》幾乎是同步連載石
森章太郎的漫畫版本。第一～五集也是日本國內首
播的彩色影片。主題曲由三橋美智也演唱。

[10] 《少年傑特》 少年ジェット
一九五九～一九六〇年播映的電視連續劇。一位偵
探的助理駕駛北村健化名少年傑特，騎著速可達，帶著
愛犬對抗一群惡徒。

我的外公

家裡會購買電視，其實是因為外公參加了ＮＨＫ的歌唱節目《歌喉自慢》。住在白金的外公平常就愛哼些小曲。事實上，我已經不太記得外公當時參加《歌喉自慢》的情景；不過一直以來，外公對我造成的影響相當大。

外公的老家在九州，小時候因為家裡貧困，吃了很多苦。小學一畢業，他就開始工作養家，不過因為還是非常渴望能夠念書，白天工作之外，晚上真的就像古人聚螢映雪一樣，相當刻苦地讀書。不久之後，有人願意資助外公繼續讀書，他才得以升上國中、五高[11]，以及京都大學。畢業後，外公在商場上十分活躍，甚至擔任過航空公司董事長。就讀第五高中與京都大學期間，外公認識了日後的日本首相池田勇人[12]，兩人同年級，彼此意氣相投，因而成為一輩子的摯友。池田首相去世時，聽說正是由外公擔任友人代表，在告別式上獻讀弔辭。

烏山的新家動工興建時，我們全家人借住在位於白金的外公家，即使搬進新家後，我還是幾乎每週都會到外公家玩，因此我和外公很親近。母親每次帶我回外公家時，外公就會牽著我的手，帶我到有栖川宮記念公

11 五高

舊制的第五高中。現在的熊本大學前身之一。創設講道館柔道的嘉納治五郎、日本研究家小泉八雲，以及夏目漱石都曾在此任教。著名的畢業生有池田勇人、佐藤榮作、梅崎春生、木下順二等人。

12 池田勇人

日本第五八～六〇任內閣總理大臣。一八九九年生於廣島縣。舊制五高、京都大學法學系畢業後，進入大藏省任職。於一九四九年的內閣總選首度當選，雖然還是新進官員，卻成為大藏大臣。一九六〇～一九六四年擔任內閣總理大臣。「吃不起米就去吃麥」、「所得倍增」、「我從不說謊」等發言成為流行語。一九六五年逝世。

園13走走。然後，我們會繞到附近的書店，悠閒地選著書，外公每次都會挑一本書買給我。外公買給我的幾乎都是偉人傳記一類的書籍，非常符合他勤勉努力的個性。每次，外公都要我讀完之後告訴他感想，但是我對偉人傳記一點也不感興趣，覺得讀起來太累人了，所以根本沒有讀。反正只要外公一問起，我就回答「內容很有趣」，可是這樣的答案並無法滿足他。

「你說的有趣，是覺得哪個部分有趣呢？要清楚地告訴外公。」聽外公這麼說，我就頭大了。外公小時候想讀書卻沒辦法讀，因此心裡想要盡可能讓兒孫有書可讀吧。與外公一同漫步的有栖川宮記念公園，對我來說，感覺似乎就像是故鄉一樣。

小學三年級時，正值六〇年代的安保反對運動14，我也學著那些抗議學生的樣子，在家裡或學校喊著「安保、反對！」之類的口號，或是玩起模仿示威群眾的遊戲。現在回想起來，外公是財經界知名人士，又支持自民黨，當他看著自己疼愛的外孫做這些舉動，心裡不知做何感受？

13 有栖川宮記念公園
位於港區南麻布一處綠意盎然的公園。江戶幕府結束前，這裡一直都是盛岡藩南部家的宅邸。之後，相繼為有栖川宮家、高松宮家所有。一九三四年，成為東京市公園，開放供市民休憩。此公園雖位於都心，不過園內有瀑布、溪流，種有四季不同的花草，也可觀賞到野鳥活動。

14 六〇年安保反對運動
一九六〇年，岸信介內閣欲與美方改定日美安全保障條約，於是引發這場激烈的反對運動，對該條約偏向軍事同盟的性質大加抨擊。五月二十日，眾議院強行表決，六月十九日該條約自然成立，同年六月二十三日岸信介內閣總辭。經歷這些過程，反動運動暫時偃旗息鼓，但是在整合內部的問題上，運動團體出現分裂情勢，社會運動就此進入「挫折」期。

德山老師的鋼琴課

升上小學後，我開始跟著專業老師學習鋼琴。我在幼稚園時彈過鋼琴，也練習過作曲，有機會與同學一起親近音樂。然而，上了小學後，就沒再接觸過鋼琴。「不繼續彈實在太可惜，讓這群小朋友一起去學琴好了。」同學的媽媽彼此討論之後，決定幫我們找位鋼琴老師。因此，我與幼稚園時期的同班同學，大概有十個人左右，就一起去到德山壽子[15]老師位在目白的家中學琴。每週一次的鋼琴課也像是快樂的同學會一樣。事實上，不管是我，還是母親，對於這件事都不是很積極，只是心想同學也都去學了，所以就抱著姑且一試的態度。

去上鋼琴課之前，家裡並沒有鋼琴，但是要練習的話，畢竟得要有台鋼琴才行，於是爸媽就買了一台鋼琴給我。由於家裡的空間不大，擺不下平台式鋼琴，而且我家也不是那麼富裕，買來的可想而知是直立式鋼琴。

我不清楚現在編輯的薪水行情如何，不過父親擔任編輯的那個時候，薪水並不是很高。因此，要買一台鋼琴給我，還要讓我去上鋼琴課，對家裡應該是一筆很大的負擔。

15 德山壽子
一九〇二年生於大阪府，母親是一位醫生。大學就讀於東京女子高等師範學校（御茶水女子大學前身），不過後來休學轉到音樂學校就讀。利用杯碗等廚具創作樂器來演奏，相當活躍。「德山壽子的廚房樂團」（坂本亦是團員）也曾上過電視節目。除了廚房樂團外，也從事高中校歌作曲，或是童謠編曲的工作。此外，由於是「摩登女郎」先驅，也經常受邀上大眾媒體。一九九二年逝世。

德山壽子老師是一位相當風趣的人。她的丈夫是知名的聲樂家德山

璉16，也就是戰爭時期歌謠〈鄰組〉的原唱，可惜英年早逝。德山老師生

於明治時代，給人的感覺相當開明前衛，頭髮梳成類似鮑伯頭的款式，雖

然上了年紀，依舊非常時髦。

每星期上完鋼琴課後，德山老師會說她年輕時候的種種故事給我們

聽，例如夏天穿著印花泳衣去江之島海邊游泳，或是懸吊在水上飛機的腳

架上翱翔天空等。德山老師的個性有些狂放不羈，是位相當耀眼的人。我

們這些學生去上課，有部分也是因為愛聽老師說這些事。

德山老師上課時非常嚴格，學生被罵、被打是家常便飯的事。不過，

老師不會都讓我們彈一些呆板的練習曲，她還會用非常熱情有趣的方式教

授我們樂理。

舉例來說，德山老師會先發給每個人貝多芬《第九號交響曲》的總

譜17，然後與大家一起聽唱盤演奏，接著問我們：「哪裡是主旋律？試著在

總譜上找出來。」然後，有時也會要求我們：「找出主旋律後，看看主旋律

16 德山璉
一九〇三年生於神奈川縣。東京音樂學校（東京藝術大學前身）聲樂系畢業後，成為武藏野音樂學校（武藏野音樂大學前身）教授，培育出渡邊濱子、中野忠晴、松平晃等歌手。日後，加入JVC唱片公司，正式出道成為流行歌手，演唱的《日本武士》〈浪蕩生活〉等歌曲大受歡迎。由於其聲樂歌手的身分，曾受邀演出藤原義江的歌劇，也曾與古川綠波搭檔演出娛樂短劇。一九四二年逝世。

17 總譜
將構成合奏或重奏的所有部分彙整記錄的樂譜。除了總譜外，個別演奏者於演奏時使用的樂譜則稱為「分譜」：上頭僅記錄個人演奏的部分。

是用什麼樂器呈現？又是怎麼樣呈現？這些地方就用紅色鉛筆一個個圈出來。」我們還只是小學生而已，幾乎都看不懂總譜，但是就在努力嘗試的過程中，一點一滴學會了如何讀樂譜，以及如何欣賞音樂。

透過老師的講解，再用心聆聽音樂，就能逐漸了解到許多事情。例如聽巴哈的音樂時，老師會說：「剛才的樂句會出現在這種地方」、「這裡的旋律會重複出現」，或是「下一次同樣的節奏出現時，速度會延緩一倍」等等。如果只是像平常一樣漫不經心地聽，根本就聽不出什麼名堂，但是現在逐漸能夠發現其中的奧妙，讓人感到非常快樂。我當時浮現的念頭是：啊，音樂真是太有趣了。這種聆聽音樂的方法，似乎全都是學自於德山老師。

遇見巴哈

跟著德山老師學習鋼琴的過程中，我徹底迷上了巴哈的音樂。通常彈奏鋼琴曲時，大多都是右手彈旋律，左手負責伴奏，不過我討厭這種彈奏方法，這或許與我是左撇子有關。然而，巴哈的音樂中，右手彈過的旋律

「德山壽子的廚房樂團」
與其他團員一起上電視演出

會轉到左手彈奏，之後又變奏回到右手。左右手各自負責的部分往往會相互交換，在彈奏的過程中，兩手同樣重要。我覺得這一點相當棒，因此深深受到巴哈的吸引。這是一個決定性的相遇。我雖然也聽流行歌曲、歌謠，也看電視或聽收音機，但真正喜歡的還是巴哈的音樂。

漸漸對音樂產生興趣後，是否意味著我就會開始認真努力練琴？實際情況並不是。我不喜歡練習，事實上也幾乎沒在家裡練過琴，直到現在仍是一樣。大概看過後、覺得不會彈的曲子，不論過多久也還是不會彈，因為我根本沒有練習。我雖然也曾一邊聽著收音機播放的美國流行音樂，一邊試著用鋼琴彈出來，但是都忙著在壕溝玩遊戲，幾乎沒在練琴。

3

披頭四——小學時期 II

升上小學五、六年級後，跟著德山壽子老師一同學琴的朋友一一離開了。小學一年級開始學琴時，還有大概十個人左右，但當我發覺時，只剩我一個人，其他人都離開了。他們都要參加國中入學考試，哪裡還有時間來學鋼琴。我則是完全沒想過要參加入學考試，而是直接去讀附近的區立千歲國中。

我非但不必為了升學而努力讀書，基本上我連在家裡讀書的習慣都沒有。祖師谷小學當時的校長是名聲顯赫的金澤嘉市[1]，他是一位頗為有趣的教育者，抱持的教育方針是不出任何家庭作業。金澤校長認為學生讀書是在學校做的事情，放學後就該盡情去玩。由於這個緣故，我完全沒有培養出在家讀書的習慣，之後也一直沒有任何改變。

1 金澤嘉市

教育評論家，兒童教育研究者。一九○八年出生，自二次世界大戰前投身教育工作。教師生涯長達四十一年。在職期間，長期受邀上 NHK 節目《近期大事》。曾擔任世田谷區祖師谷、三宿、代澤等區立國小校長，於一九六九年退休。自一九七八年起，任兒童文化研究所所長。對於學力測驗、教科書檢定等國家的文教政策，持續展開批判活動。著書有《一位國小校長的回憶》（岩波新書）、《金澤嘉市的工作》（共五冊，Ayumi 出版）等作品。一九八六年逝世。

「去學作曲吧」

小學五年級時，德山老師對我說：「你去跟別的老師學作曲吧。」由於事出突然，我只感到滿腦子問號。雖然我還記得在幼稚園創作過一首《小兔之歌》，但是除此之外，根本就沒有什麼作曲之類的經驗，完全無從想像作曲是怎麼一回事。我想，母親對於讓自己的兒子為了成為作曲家而學習，也覺得很不實際吧。我們母子倆都對這個提議完全不感興趣，設法推辭：「作曲這類的課程，實在是……」

就連開始練琴，感覺也像是迫於幼稚園同學和其他母親的壓力，才去上課，並不是有什麼特別的動機。即使在創作《小兔之歌》時，也不是因為自己有想要寫歌的念頭，只不過是因為我缺乏說出能夠做為拒絕藉口的語言能力，例如「從我心中湧現的感動或熱情，還不足以讓我為這隻兔子創作音樂」，所以只好硬著頭皮做。

那麼，長大之後，我是不是就逐漸對音樂產生了特別的動機？事實並

非如此。進入大學後，我覺得自己應該也可以做些與音樂無關的事。如果照這個想法，或許我會去拍電影，也說不定會去寫小說。我從來沒想過，將音樂當成自己人生的使命。真要說起來，這大概就是年輕人身上常見的不可一世的態度。

然而，德山老師當時似乎非常堅持要我去學作曲，不厭其煩地一再勸說。我和母親雖然再三婉拒，然而老師就是不願放棄，雙方僵持不下的狀況持續了好幾個月。

如果我去學作曲，家裡的經濟負擔會因此變重，這也是讓我和母親提不起勁的理由之一。如同先前所述，擔任編輯的父親收入並不豐厚。學音樂是很花錢的事，既要讓我去學鋼琴，又要再讓我去上作曲課，對家裡會是一筆不小的開支。所以，雖然已經過了好久，不過我一直很感謝父母為我付出那麼多。

父親

父親的工作相當忙碌，一整個月也不知道能不能和他見到一面。而

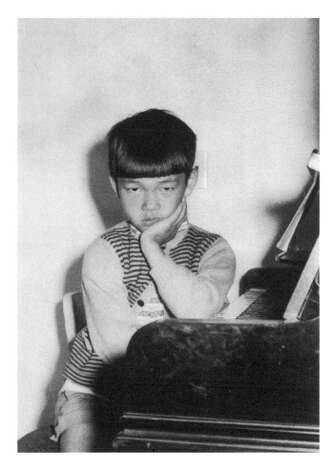

留影於自家鋼琴前
一九五九年　七歲

且，就算他待在家裡，也是動不動就對家人吼來吼去。父親與許多作家共事，例如野間宏、高橋和巳、埴谷雄高、小田實等人，因此思想自然比較自由開放，不過他曾被徵召前往滿洲打仗，在陸軍培養出了根深蒂固的習慣，都是用如同命令軍人一樣的口吻對家人大吼，例如「去開氣窗！」「報紙給我拿來！」等等，總之就是很可怕。

由於這個緣故，我不曾主動跟父親說話。第一次與父親正眼相對，大概是到了高中三年級左右的時候吧！父親如果有事要說，也不會直接跟我講，而是透過母親來告訴我。所以，或許是出於一種虧欠的心情，覺得欠缺與孩子的直接溝通，因而想要在孩子的教育方面盡可能地投資吧。

在德山老師持續數個月的勸說下，最後，我和母親徹底投降，決定姑且先試著上半年的作曲課。於是，我依然跟著德山老師學習鋼琴，直到國中三年級為止；除此之外，每星期還有一天要到作曲老師家上課。

教我作曲的是松本民之助[2]老師。也就是說，我一開始就是拜入了藝術大學作曲科的重量級老師門下。這位老師也是令人望之生畏的人，他的身材魁武，就像是英國鬥牛犬一樣，看起來相當有威嚴。

每週一次的上課，有多達幾十人的學生同時來學作曲，從小學生到高

2 松本民之助

生於一九一四年的作曲家，曾向下總皖一、伊藤武雄、福井直俊分別學習作曲、聲樂、以及鋼琴。就讀東京音樂學校時，榮獲柏林奧運藝術比賽佳作（一九三六）、溫加納（Felix Weingartner）大賽術比賽冠軍（一九三八）。除了在東京藝術大學作曲系擔任教授外，還創立作曲家協會「三樅」，以及詩人、作曲家與聲樂家協會「美鈴會」。作品有〈龍與琵琶〉等等。二〇〇四年逝世。

中生都有。松本老師總是穿著傳統日式服裝，坐在鋼琴前面。老師上課時會先從年紀較小的學生開始指導，因此剛開始去學作曲時，我被安排在較早的時間。年紀較大的高中生，會安排在晚一點的時間，松本老師會彈奏一首課題曲，讓這些學生去修改。學生不是被罵、挨揍，就是寫好的曲譜被老師畫上大大的叉叉。這樣的教學方式相當可怕。

松本老師家位於櫻新町，我都是搭乘當時的玉電3去上課。之前讀的幼稚園離家也很遠；要到祖師谷大藏的小學，也得搭公車跨學區上學；德山老師家又是位在目白，所以我都是通車到處跑來跑去。由於這個原因，我在學校和才藝班雖然有朋友，但是在自家附近幾乎沒有朋友，一直都是自己一個人玩。

披頭四

除了古典音樂之外，我也會聽流行音樂。我記得曾有段時間都在聽保

3 玉電
東急鐵路幹線之一的玉川線（澀谷～二子玉川園）暱稱。一九〇七年，以玉川電氣化鐵路的名稱正式營業，並於一九二五年開通三軒茶屋～下高井戶間的支線。玉川園的區段併入田園都市線；而支線部分的三子玉川園的軌道於一九六九年停用，澀谷～二軒茶屋～下高井戶間的路線，則更名為東急世田谷線，軌道至今依然存在。

羅‧安卡（Paul Anka）等歌手的作品，不過還沒有狂熱到追星的程度。這些流行音樂中，影響我最深的莫過於披頭四的音樂。我接觸到披頭四，應該是向松本老師學作曲後不久的事情吧。無論是開始學習作曲，或是接觸到披頭四的音樂，對我來說都是非常重要的事情。

事實上，披頭四最初讓我感到衝擊的是他們的照片，而不是音樂。

我看到雜誌封面照片的那一瞬間，覺得披頭四實在是太酷了，因而受到吸引，想知道他們的音樂是哪一種類型。

向德山老師學琴的學生裡，有一位不知道是讀國中或高中的大姊姊，就是她帶來了那本雜誌。我看著封面問：「他們是誰？」那位大姊姊告訴我：「這個團體叫披頭四。」我當時覺得這個團體實在是酷極了。這就是我接觸到披頭四的震撼經過。印象中，那本雜誌的名字應該是《音樂生活》4，不過我的記憶已經有些模糊了。

如果是古典音樂的唱片，舅舅家裡蒐集了很多，我都是跟他借來聽，但是舅舅並沒有披頭四的唱片，我只好把零用錢存下來，自己去買。那張唱片收錄的歌曲應該是〈我想要牽你的手〉（I Want to Hold Your Hand）。之後，披頭四的唱片，我全都買了；而且只要是他們主演的電影5，無論是第一部

4 《音樂生活》Music Life

日本非常受歡迎的一本音樂雜誌，總編輯為星加瑠美子。

5 披頭四的電影

《一夜狂歡》（A Hard Day's Night）是披頭四首部主演的電影，於一九六四年上映，是一部紀實作品，二〇〇一年重新公開上映。第二部電影《救命》（HELP!）則是娛樂性質更強的喜劇電影。鼓手林哥‧史達（Ringo Starr）在兩部片裡都擔任主角，相當活躍，也因此確立他在演戲方面的地位。

的《一夜狂歡》，或是之後的《救命》，我也都去看了。

不過，我第一張自己買的唱片並不是披頭四，而是滾石合唱團（The Rolling Stones）。我先買了滾石合唱團的〈告訴我〉（Tell Me），過了不久才去買披頭四的〈我想要牽你的手〉。除了這兩個樂團外，「Dave Clark Five」[6]、「動物樂團」[7]之類的唱片，我也都會買來聽。

滾石合唱團的音樂

滾石合唱團的音樂也令我感到相當震撼，他們的演奏實在是遜到不行，讓我深感吃驚。當時我心想，他們雖然演奏得很糟，卻很酷；就是因為糟到一塌糊塗，反而讓人覺得性格十足，彷彿是龐克音樂一樣。雖然我當時還只是個孩子，卻也能夠聽得出是不是走音，因此他們的演奏讓我不禁感到疑惑：「可以彈得差這麼多嗎？」從音樂演奏的方面來看，披頭四的音樂無疑是經過細緻琢磨的成品。

6 Dave Clark Five
英國樂團，於一九六二年組成。一九六四年推出的單曲〈Glad All Over〉**轟動**一時，打敗披頭四的〈I Want to Hold Your Hand〉，奪下排行榜冠軍。「Dave Clark Five」一直被視為披頭四的勁敵，他們的音樂被稱為「托田罕音樂」（Tottenham Sound）。而披頭四的則是「利物浦音樂」（Liverpool Sound）。代表曲為〈Because〉。

7 動物樂團 The Animals
英國樂團，於一九六三年組成。樂風特徵是以藍調、R&B為基礎。「動物樂團」將美國古老民謠《日昇之屋》（The House of the Rising Sun）改編為搖滾版本（一九六四），大受歡迎，也令他們一舉成名。

披頭四的音樂帶給我非常大的影響，而滾石合唱團的音樂與我日後的創作也是息息相關。我的音樂中，存在著應該可稱為是傳承滾石合唱團的樂風，尤其是我所創作的前衛音樂（avant-garde）中，更是能夠看到滾石的影子。

就讀高中時，我瘋狂地迷上了約翰·凱吉[8]、白南準[9]等人的藝術風格，以及激浪派[10]、新達達主義[11]之類的藝術運動。之後，我也曾玩過自由爵士[12]。現在回想起來，喜好這類冷門、或是該稱為前衛的風格，也許就是受到滾石合唱團的影響吧。類似披頭四音樂的精緻樂風是我喜愛的風格，滾石合唱團狂放不羈的樂風也深得我心；無論哪一種風格，我都無法輕易捨棄。

對於披頭四的音樂，我的第一印象就是他們的和音非常精緻，編曲也很有個性。他們的音樂使用相當複雜的和音，而不是傳統美國流行樂單調的三和弦。我當時心想，為什麼會有這樣的和音？現在再思考這個問題，覺得應該要歸功於製作人喬治·馬丁（George Henry Martin）的精心設計。

通向德布西的樂音

那個時候，開始學作曲已經有一段時間，我想自己應該有能力對樂曲

8 約翰·凱吉 John Cage
一九一二～一九九二年。美國藝術家、思想家。約翰·凱吉大膽地將「偶然」及「日常」等要素加入音樂中，對於長久以來注重基調結構的現代音樂，造成革命性影響。最著名的作品為《四分三十三秒》（4'33"），樂曲的演奏者完全不動，從頭到尾保持靜默。

9 白南準 Nam June Paik
一九三二～二〇〇六年一月。韓國藝術家。一九五〇年，與家人一同赴日。進入東京大學文學院美學、美術史系就讀。畢業後前往德國，於科隆學習現代音樂，主攻電子音樂，並與約翰·凱吉、史托克豪森（Karlheinz Stockhausen）相互交流。一九六〇年代前半開始，白南準的前衛藝術作品受到矚目，並與喬治·麥西納斯（George Maciunas）同投身激浪派運動。一九八〇年代陸續發表了行動藝術、錄影藝術作品，並透過衛星轉播節目等管道，與坂本龍一合作。該音樂曲收錄於坂本的個人專輯《音樂圖鑑》（一九八四）。坂本的樂曲〈A Tribute to N.P.〉即是獻給白南準。

10 激浪派 Fluxus
一九六〇年代初期興起的藝術運動。發源於德國科隆，之後遍及歐美各地。除了奠基者喬治·麥西納斯外，代表的藝術家遍及全球各地，例如白南準、約瑟夫·波依斯（Joseph Beuys）、亞倫·卡普羅（Allan Kaprow）、拉蒙·楊（La Monte Young）、迪克·希金斯（Dick Higgins）等人。該運動將「事件」（event）視為表現形式，展開一連串徹底破壞藝術制度規範的活動，消除藝術與日常生活的界線。

稍做分析。披頭四音樂裡的和音好聽得不可思議，我聽了之後，很想知道究竟是怎樣的和音會如此動聽，於是就自己試著用鋼琴將和弦彈出來。但是，我過去從沒學過這種類型的和弦，不知道該如何稱呼。日後我才知道，這種類型的和弦稱為九和弦[13]。不久之後讓我深深為之著迷的音樂家——

德布西（Achille-Claude Debussy），也非常喜歡這種和弦彈奏出來的聲音。聽到披頭四歌曲裡的和音，讓我激動不已，彷彿感受到高潮一般的快感。我明明平常在父親面前一聲也不敢吭，卻因為太過興奮，硬是將他拉到音響前，放披頭四的唱片給他聽。

接觸德布西的音樂，是在我國中二年級的時候。我第一次聽的是他的弦樂四重奏，是從另一位舅舅的唱片收藏中找到的。德布西的音樂也帶給我相當大的衝擊，讓我就此著迷，之後有段時間，我甚至真的有點相信自己是德布西轉世再生。

11 新達達主義 Neo Dada
一九五〇年代中期，主要於美國興起的藝術運動。羅伯・羅森伯格（Robert Rauschenberg）利用廢棄材料與印刷品組合而成的「結合繪畫」（Combine Paintings）、傑士伯・瓊斯（Jasper Johns）將旗幟或指標等既定印象化為作品的畫作等等，都是該運動的代表。新達達主義探討藝術與非藝術的界線，與約翰・凱吉的思想或激浪派的活動也有共通之處。

12 自由爵士 Free Jazz
出現於一九六〇年代後半，為即興的爵士演奏形態，打破長久以來的現代爵士風格。名稱源自於歐涅・柯爾曼（Ornette Coleman）的專輯《自由爵士》（一九六一）。約翰・柯川（John Coltrane）、亞伯特・艾勒（Albert Ayler）、西索・泰勒（Cecil Taylor）、山下洋輔等人都是知名的自由爵士音樂家。

13 九和弦 ninth chord
又稱為五和弦。例如根音為 Do，由「Do Mi So」三個音組成的和弦，即為三和弦。若再往上加三度音，使其變成「Do Mi So Si」的形式，則是四和弦。如果再往上加三度音「Re」，變成「Do Mi So Si Re」，就是所謂的五和弦。五和弦最上面的音「Re」比根音「Do」高出了九度。

4

自己原來如此喜愛音樂
──國中時期

我升上國中就讀的那一年是一九六四年，也就是東京奧運舉辦的那年。我雖然就讀家裡附近的區立國中[1]，不過這裡的學生來自各個不同國小，很多人我都不認識。因此，首先要做的就是一一調查我的同學，於是我逢人就問：「你知道披頭四嗎？」知道披頭四的同學就歸類到好友；不知道的人，就不用太過理會。認識這個樂團的剛好有四、五個人，我們會拿著掃把，模仿起披頭四。那段日子裡，我也開始留起了頭髮。

我讀書的那個年代，小孩的人數還很多，一個班級大約有五十五人左右。在人數如此多的班級裡，知道披頭四的卻僅有四、五人而已。班上大多數同學聽到披頭四的名字時，大概的反應都是：「那是什麼鬼東西？」而且還會用鄙視的眼神看著我們，就像是看到了髒東西一樣。然而，他們的反應反而帶給我們莫名的快感。

1 當地的區立國中亦即世田谷區立千歲中學。根據該校網頁資料顯示，坂本入學的昭和三○年代正是學生人數最多的時期，昭和三十七年（一九六二）的學生人數達一四三五人。二○○九年二月的學生人數則是五五五人。

鋼琴和作曲都放棄！

升上國中後，我沒多久就加入了籃球隊。那個時候身材比較高當然也是原因之一，不過最吸引我的理由還是因為籃球隊最受歡迎。不論是籃球隊隊員穿的籃球鞋，或是可以拉開側邊排釦、褲腳有點拖在地上的籃球褲，看起來就很帥氣。

打籃球有時候會弄傷手，因此不適合彈鋼琴的人。父母和鋼琴老師當然是反對我加入籃球社，但是我還是想打球。那時候，我滿腦子只想著要受人歡迎，根本也沒有其他理由。「是要繼續學音樂？還是要打籃球？好好選一個！」被問到這個問題時，我當時很乾脆地回答要打籃球，於是就不再去上鋼琴課和作曲課。好不容易才開始學作曲，結果沒學多久就這樣放棄。開始學作曲時，歷經許多波折；要放棄時，又是鬧得雞飛狗跳。

大概有三個月到半年的時間，我真的放棄了音樂，全心投入打籃球，但是那段日子裡，我逐漸覺得自己的體內好像少了些什麼。一開始，我不

知道究竟是少了什麼，但是過了一段時間後，我發覺到，少掉的東西就是音樂。

到頭來，我又回去找鋼琴老師和作曲老師，這次是我自己低下頭來拜託他們：「請讓我回來上課。」那是我第一次積極主動地下定決心學音樂。

我察覺到「自己原來是如此喜愛音樂啊」，一旦放棄之後，我才了解到這個事實。有些人離了婚之後，又與同一個對象結婚，或許我的情況就像是這樣。自己主動去思考真正想做的事情，我想這應該是人生的頭一遭經驗。

要再回去學音樂，當然就得要退出籃球隊。於是，我去找了籃球隊隊長，吞吞吐吐地告訴他：「我想要退出球隊。」果不其然，隊長把我帶到了走廊盡頭的暗處，狠狠揍了一頓，甚至還扯住了我留了一段時間的頭髮。

經歷了這場儀式後，我總算順利退出籃球隊，開始一心學音樂。

好友塩崎

退出籃球隊後，由於學校規定一定要參加社團活動，我就抱著選了再說的心態，加入了管樂社。我想只要是跟音樂相關，應該就能很快上手吧。

一九六五年　與母親合照

我的嘴比較大，嘴唇也厚，管樂社的指導老師一看到我就說：「你的嘴型適合吹低音號！」也因為我的體型較壯，所以就被指派負責吹低音號。吹低音號感覺很遜，我雖然極不願意，不過由於有音樂的底子，因此很快就學會如何吹奏。

管樂社有位大我一屆的學長，長得相當帥，吹奏的樂器是小號。事實上，我們還是同一所小學畢業的。那位學長就是塩崎恭久[2]，也就是日後安倍內閣的官房長官。

小號手可說是管樂隊的明星人物，總是很酷地吹著旋律。我是低音號手，位置在最後面，感覺就像是毫不起眼的龍套，一點也不帥氣。不久後，我和塩崎進入同一所高中就讀，他因為出國留學一年的緣故，變成和我同屆，我們還成為至交。這段故事留待後敘。

管樂社吹奏的樂曲中，我至今仍記得的是東京奧運鼓號曲。這首曲子帶著些日本色彩，但又有現代感，很有味道。即使是到了今日，我仍然覺得非常動聽。這首曲子在當時相當流行，管樂社經常演奏。由於這首鼓號曲沒

2 塩崎 恭久

一九五〇年出生。就讀過世田谷區立祖師谷國小、千歲國中，以及東京都立新宿高中。塩崎恭久是「社會科學研究會」的成員，並參加過針對砂川美軍基地的示威遊行。高中二年級時前往舊金山留學，回國後與坂本成為同一屆的學生。東京大學教養學院美國文化系畢業後，進入日本銀行工作。一九八二年，於哈佛大學研究所取得碩士學歷回國，由當時擔任經濟企畫廳長官的父親聘為祕書官。一九九三年出馬角逐眾議員，首度當選。歷任大藏省政務次官、外務省副大臣、內閣官房長官等職務。

有低音號的部分，我會在休息時間借來沒人用的小號，和塩崎一同吹奏。

德布西衝擊

經歷了一段放棄音樂的時期後，我開始認真地全心投入學習作曲。先前一星期會有一篇作曲的功課，但我就像是在寫數學練習題一樣，只用一個晚上的時間寫完，就拿給老師。但是重新開始學習作曲後，我自己買了喜歡的樂曲曲譜，認真研究，即使那不是我的回家作業。我隨著自己的喜好決定每次要研究的樂曲，自動自發地開始從音符著手分析，或是把樂譜當成範本，試著創作類似的曲子。

那段時間裡，一開始讓我沉迷其中、徹底研讀的樂曲是貝多芬的《第三號鋼琴協奏曲》3。現在再聽，只覺得這首樂曲非常有貝多芬的風格，卻也沒有什麼特別值得強調的部分，不知當時為何會讓我如此著迷，可以連續半年左右重複聽這首樂曲，或是研究它的樂譜。當時大概是國中一年級下學期。

升上二年級，差不多也是對這首樂曲研究到膩的時候，我在舅舅收藏

3 貝多芬的《第三號鋼琴協奏曲》一八〇〇年，貝多芬三十歲時創作的作品。貝多芬將這首樂曲獻給普魯士國王腓特烈威廉三世（Friedrich Wilhelm III）。一八〇三年，貝多芬親自於維也納首演。第一號、第二號均受到莫札特很深的影響，第三號始逐漸展露貝多芬的個性。喪失聽覺後，貝多芬於一八〇二年寫下「聖城遺書」（Heiligenstädter Testament），一八〇四年才發表了《第三號交響曲》。

的唱片中，不經意看到了德布西的《弦樂四重奏》4。這張唱片是由布達佩斯弦樂四重奏樂團擔任演奏，B面則收錄了拉威爾的《弦樂四重奏》。

我偷偷把這張唱片帶走，拿回家中用立體音響聽——就是以前經常可見，如同家具一樣鑲著蕾絲的大型音響。聽了之後，我感到極度震撼。

這首樂曲與我所知的任何音樂都不一樣，與我過去喜愛的巴哈和貝多芬的樂曲截然不同，當然也與披頭四的音樂完全相異。一聽到德布西的音樂，我相當興奮，不敢相信怎麼會有這麼動聽的音樂，因而深深受到吸引。

或許由於太過著迷，我逐漸將自我與德布西混在一起，對他經歷的一切感同身受，漸漸認為自己就是早已逝世多年的德布西，覺得自己就是他投胎轉世而來。我甚至心想：自己為什麼會住在這種地方？又為何是說著日文？我還會模仿德布西的筆跡，在筆記本上練習他的簽名「Claude Debussy」，總共寫了好幾頁之多。

自己深深為之著迷的音樂，身邊卻沒有一個能夠共同分享的朋友；在學校沒有，回到家裡仍是沒有。我只有自己看著樂譜，斷斷續續地彈奏，

4　德布西的《弦樂四重奏》
一八九二～一八九三年作曲。德布西將這首樂曲獻給易沙意弦樂四重奏樂團（Ysaye Quartet），並且由他們首演。這首德布西三十一歲時的作品，擺脫了機能性的和音，是他在確立不受調性束縛的自由音樂時期的傑作。巴洛克以後，直到浪漫派為止，西洋音樂一直運用長調或短調做為基本的近代調性，可是這首樂曲加入了中世葛利果聖歌（cantus gregorianus）使用的教會音階，誕生出專屬於德布西的全新音樂。

思考為何會是這一個音符，感覺就像是獨自與音樂對話。

見聞習染

第一次閱讀長篇小說也是在國中的時候。大概是國中一年級時，我讀了五味川純平 5 寫的《人間的條件》。小學五、六年級時，加藤剛主演的電視版開始上演，由於是晚上十一點才播映，我都是偷偷熬夜收看。我對於這件事印象深刻，一直想要讀原著，正好在國中圖書館找到這本小說，於是就借來讀了。原著共有六卷，是一部長篇戰爭小說，不過內容相當動人，讓我讀到完全入迷。

由於父親是編輯的關係，家裡隨時都擺著大量書籍，因此我從小就記得許多作品與作者的名字。就這一點而言，該說是聽得多或看得多，所以我應該算是比較早熟。國小六年級時，國文老師曾有一次要大家舉出「喜歡的句子」，我回答了「美在亂調中」之類的句子，老師還驚訝地問我：「從哪裡學到這個句子？」

大概到了國中二年級左右，我有時會抱著笛卡兒的《方法論》走在學

5 五味川純平

小說家（原名栗田茂），一九一六年出生於舊滿洲。東京外國語學校（東京外國語大學前身）英語系畢業後，於一九四〇年回到滿洲，進入軍需公司上班。一九四三年，在滿洲國境被徵召入伍，成為關東軍的士兵，參與了蘇聯國境的激烈戰爭。他將這段經歷寫成長篇歷史小說《人間的條件》。結果成為超級暢銷作品，狂賣一千三百萬本。在部隊全數陣亡的情況下，五味川純平歷經九死一生，好不容易才存活下來。一九九五年逝世。

6 《艾華坦夫人》Madame Edwarda
《眼睛的故事》Histoire de l'œil

法國作家巴塔耶（Georges Bataille）的著作。《艾華坦夫人》敘述男子與妓女一夜風流的故事。《眼睛的故事》則是描寫少男與少女的變態行為。兩者都是體現巴塔耶異常性愛觀的代表作。生田耕作的日文譯本相當有名。

校裡頭。而且，還會與（較為早熟的同學談論「何謂物體的實存」之類的話題，感覺就像是自己已經長大成人了。實際回想起來，那本書我大概也只讀過開頭前幾頁而已。

之後，我在父親的書架上找到了《艾華坦夫人》、《眼睛的故事》[6]，以及《O孃的故事》[7]之類的書籍。我自己猜想「這些一定是情色小說」，於是就從書架上偷拿下來，帶回自己的房間一頁頁讀過。另外，我也讀了澀澤龍彥寫的書。

除此之外，我還讀了威廉・布洛斯[8]的《裸體午餐》，雖然這本書的書名引人遐想，卻不是情色作品。事實上，這本書與《艾華坦夫人》同樣都收編於海外文學叢書[9]，由父親任職的出版社河出書房出版。《裸體午餐》的日文版是由鮎川信夫翻譯，我真的很喜歡這部作品。我覺得這類書籍散發著獨特的味道，似乎在書架上呼喚著我。

音樂與閱讀的經驗就像這樣逐漸地增加，但是我的實際體驗卻是乏善可陳。再怎麼說，當時世田谷的邊郊地帶還是如同鄉下一樣。就算是想要

自己原來如此
喜愛音樂

048 —
049

[7] 《O孃的故事》Histoire d'O
一九五四年於法國發表的小說。一九五五年獲得「雙叟文學獎」（Le Prix des Deux Magots）。一般大眾以為作者名為「寶琳・雷雅吉」（Pauline Réage），不過一九九四年時，朵明妮克・歐希（Dominique Aury）出面表示自己是作者。故事的主角是一位女性攝影師，她遭到囚禁，被許多男人蹂躪，成為性愛玩具。內容即為這名女主角敘述從這段體驗獲得的喜悅。日文版本由澀澤龍彥翻譯，河出書房發行。

[8] 威廉・布洛斯 William S. Burroughs
美國作家，生於一九一四年。在富有的資產家庭中成長。大學時進入哈佛大學攻讀英國文學。畢業後流浪各地，長期濫用毒品。根據自己吸毒症狀最嚴重時期的筆記，寫下了《毒蟲》（Junky），引起矚目。被稱為「切割手法」（cut-up）的激進拼貼技巧是布洛斯作品的特徵。布洛斯不但是一名癮君子、同性戀，還有一段酒醉開槍射殺妻子的故事也相當著名。他與俗稱「垮世代」之後的詩人往來密切。小說《裸體午餐》（Naked Lunch）之後由大衛・柯能堡（David Cronenberg）改編為電影。一九九七年逝世。

[9] 海外文學叢書
河出書房的「人類文學」叢書。

約會，也找不到保齡球館，也沒有「The Hamburger Inn」[10]之類的美式漢堡店。

後來，我和高橋幸宏[11]、細野晴臣[12]聊天時才發現，他們的生活方式和我截然不同。高橋和細野國中就已經在青山或自由之丘玩樂，開始組樂團、開派對，或是去某人的別墅遊玩。生活的年代明明一樣，他們十幾歲的那段時光卻過得猶如電影情節一般，讓我非常訝異彼此的差異之大。

直到國中為止，我就像是待在柔軟溫暖的溫室中，幾乎可說是毫無作為。上了高中後，我的人生才開始有著洶湧起伏。

10 The Hamburger Inn
一九五〇年，由GHQ的前主計官約翰・魏茨坦（Jonn S. Wetzstein）引進，成為日本首家漢堡店，營業地點位於飯倉片町。一九六四年，店址遷移到六本木五丁目路口處。生意頗佳，客層主要是對美國懷抱憧憬的年輕族群。

11 高橋幸宏
一九五二年出生。高中時期即與東鄉昌和等人組團。立教高中畢業後，進入武藏野美術大學就讀。一九七二年，接受加藤和彥的邀請，參加樂團「Sadistic Mika Band」。該樂團於英國等地獲得極高的評價。

12 細野晴臣
一九四七年出生。高中時期已經開始組團。立教高中畢業後，進入立教大學就讀。於就讀期間的一九六九年，擔任樂團「愚人節」（April Fool）的貝斯手，正式加入唱片公司出道。同一年，與大瀧詠一、松本隆、鈴木茂組成「Valentine Blue」（「Happy End」的前身），成為日本搖滾樂的先驅。

特別時期登場——升高中

升學考試

接觸到德布西、開始沉浸於音樂中，是在國二的時候，也就是說隔年就得參加升學考試，但我還是和往常一樣，在家裡根本沒在念書準備。一去到學校，就到管樂社練習；回到家裡也是聽聽音樂、讀讀閒書，或是看電視。像這個樣子，學校成績當然不會好到哪去。

差不多快到升學考試時，級任導師問我：「想參加哪所高中的入學考？」從國小開始，我就一直想要去讀東京都立新宿高中。我對班上的一位女同學有些好感，她哥哥就是讀這所學校，我也因此對這所學校感到親切。有時在路上遇見那位大哥哥，會覺得他穿戴整套校服、校帽的身影相當帥氣。這就是我想要報考這間高中的理由。現在想想，校服或校帽之類

的，其他學校應該也都是大同小異才對。總而言之，那位大哥哥穿著校服的樣子真的很好看。順帶一提，我父母完全沒有要我去讀哪一所高中。

由於這樣的原因，我回答級任導師：「我想去讀新宿高中。」但是，在所有開放招生的高中裡，新宿高中的排名很高。級任導師當場告訴我：「你應該考不上吧！」這句話讓我相當不舒服，我決心要考上新宿高中讓老師看看，因此開始用功讀書。那時距離入學考試只剩下一個月左右，多虧了導師的這句話，我才能徹底集中精神讀書，總算考上自己的第一志願。

不過，我也沒有因為順利考上而感到特別高興，因為我覺得考上是理所當然的事。級任導師對這個結果大感驚訝，我就告訴他：「不就說了我會考上嗎？」真不知道自己在耍什麼個性。

當時有所謂的學校群制度1，由多所高中共同招募學生，然後依照排名為合格者劃分學校。我也有可能被分到駒場高中，不過總算還是上了新宿高中。駒場高中原本是一所女子高中，大約四分之三的學生都是女孩子，說不定去讀這所高中會是比較好的選擇。當然，這樣的想法是到很久以後才出現。

1 學校群制度

同一區域內的多所學校共同招生，再將合格者依序分發全各校的入學選拔方式。採用此制度的目的在於導止各校之間的學力差距。東京都於一九六七年開始施行，結果造成都立日比谷高中等知名校的升學標準大幅降低，使得考生流入國立或私立的高中。一九八二年廢止此制度。

2 楠瀨良

一九五一年出生。一九七五年，東京大學農學院畜產獸醫學系畢業。農學博士，專業研究領域為馬的行動學。一九八二年起，任職於ＪＲＡ賽馬綜合研究所。著有《純種馬也能翱翔天際》、《純種馬能否辨識目標》等書。

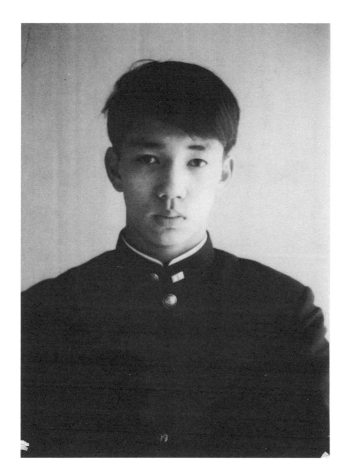

高中准考證的照片
解開第二顆鈕釦，意味著「小小的叛逆」

楠瀬同學

讀國中時，我在班上有一位好朋友，名叫楠瀬良[2]。我們國中三年一直都同班，感情相當好。我當時開始讀笛卡兒、佛洛伊德的書籍，裝得自己很了解的樣子；但楠瀬是真的能夠談這些話題。

我一直以為自己是班上最聰明的學生，不過做了學校類似智力測驗的問卷後，我的成績是第二，楠瀬才是第一。我一直都沒辦法勝過楠瀬。除此之外，他還很會畫畫。我想跟他比個高下，於是自己私下畫畫看，卻是根本比不過，即使再怎麼偏袒自己，我的畫很明顯的就是差到不行。楠瀬不只是繪畫厲害，對於畫作也懂很多，教了我許多畫家的事情，例如尤特里羅[3]、莫迪里亞尼[4]、班・夏恩[5]等人。

當然，我不肯就此服輸，嘴上總是強調自己對音樂很拿手，而且會彈鋼琴；不過楠瀬一點也沒有要和我比較的意思。他的腦筋好，個性幽默，人又穩重，而且長得又帥。

之後，他也和我一同考進新宿高中。高中時，他的成績仍是全學年第一名，而且開始和我們這一屆最可愛的女孩交往。她的成績也非常優秀，

3 尤特里羅 Maurice Utrillo
一八八三年出生於法國、巴黎派（École de Paris）畫家之一。少年時期開始深受酒癮折磨，經由醫師建議而開始學畫。尤特里羅生平不斷畫著自己成長故鄉蒙馬特的風景。充滿哀愁的平穩畫風廣為人知。「白色時期」的作品頻繁使用獨特、具有深度的白色，相當著名。一九五五年逝世。

4 莫迪里亞尼 Amedeo Modigliani
一八八四年出生於義大利，巴黎派畫家之一。最初立志成為雕刻家，與布朗庫西（Constantin Brâncuşi）等人都有來往。不過後來仍是專注於繪畫。莫迪里亞尼留下的肖像畫特徵是人物都異常瘦長。一九二〇年逝世。

5 班・夏恩 Ben Shahn
一八九八年出生的美國畫家。夏恩的畫作描繪貧窮工人的生活，被視為「社會寫實派」（Social Scene）的代表畫家，備受好評。一九三〇年代經濟大恐慌時期，應農業安全局的計畫邀請，與攝影師沃可・艾文斯（Walker Evans）合作，共同拍攝記錄受到貧困折磨的大眾影像。一九六九年逝世。二〇〇六年，居住在日本的美國詩人亞瑟・比納德（Arthur Binard）以夏恩的「第五福龍號」系列插畫為本，補綴日文詩歌，出版為《家在此處》一書，並於各地舉辦展覽。

是女同學裡的第一名。

我其實曾經寫過情書給那個女孩，內容大概寫著：「妳就是主宰死囚命運的劊子手」。這句話應該是引自波特萊爾（Charles Baudelaire），或是某位作家的文章。我沒有在情書上署名，而是直接放到她的學校鞋櫃裡。我還自以為是地認為，就算不用寫上名字，她一定也會知道：「啊，這是坂本同學寫的！」然而，就一般的觀點來思考，那樣的內容根本不會讓人覺得是情書，反而會讓人讀得莫名其妙，感到不舒服。

日後，楠瀨考上東京大學農學系，成為一位獸醫，而且也如願與那位女同學結婚。

教授現代國文的前中老師

我就像是生長在一個到處都是好老師的星球裡，除了教授鋼琴的德山老師外，我在高中也遇到一位好老師，他就是教授現代國文的前中老師。

攝於彥根城　拍攝者為楠瀨良

這位老師影響我很深。他就讀東京大學時，曾參加過學生運動，到了六〇年安保運動遭受挫折，之後找不到工作，結果就當了高中老師，也就是當時眾多所謂的「權充湊數老師」之一，但是前中老師是一位相當特立獨行且有趣的人。

我至今仍然清楚記得，高中的第一堂現代國文課，前中老師一進教室，一開口就說：「我沒興趣知道你們是什麼樣的人。不管你們是誰，都跟我無關。」

以前讀國中時根本沒遇過這樣的老師，因此讓我感到相當興奮，一下課就去教師休息室找他聊天。由於父親是編輯的關係，我聽來了很多知識，和老師興高采烈地聊起書來，很快我們就變得像朋友一樣。放學後，前中美術教室裡頭有個房間，是專門用來堆放雜物的地方。放學後，前中老師和三、四位交情較好的老師，經常會在這個房間裡一起喝酒。大概是升上三年級的時候，我也開始在這裡出入，甚至有時會被叫去跑腿：「喂，坂本，去買酒來。」現在根本就無法想像會有這種事情吧。

到了高中三年級，我和這群老師一起去滑雪，彼此之間跟朋友沒什麼兩樣。到了滑雪場，老師也會去向女大學生搭訕。像這種時候，我也會裝

出成熟的樣子，和老師互別苗頭。

前中老師已經去世了，當他還健在時，我的每一場演奏會，他都會來捧場。

回想起來，我的讀書方法也是學自前中老師——其實我都直接叫他前中。前中老師對於古典文學的造詣很深，我清楚記得北村透谷就是老師教我的。據說老師有段時間都是早上四點起床，趁著上班前的時間讀黑格爾的《精神現象學》6，彷彿就像是大島渚7的電影《日本的夜與霧》裡頭的出場人物。

我也曾經試著讀《精神現象學》，不過內容完全不記得了。康德的作品我也是讀了就忘，但是我至今仍是喜歡閱讀這類很有分量的思想書籍，想著有一天退出音樂界後，就一個人躲在山裡讀書，我到現在仍無法割捨掉這樣的想法。

6 《精神現象學》Phänomenologie des Geistes 黑格爾（一七七〇～一八三一）的主要著述之一。說明精神如何從低層次的意識發展為絕對知識（absolutes wissen）。黑格爾為德國近代的代表哲學家之一，深刻地影響了日後的費爾巴哈（Ludwig Andreas Feuerbach）與馬克思等人。

7 大島渚 出生於一九三二年的電影導演。日本新浪潮（Nouvelle Vague）的核心人物。就讀京都大學時，曾參與學生運動，擔任京都府學生聯合會委員長。一九五四年進入松竹電影公司。作品《日本的夜與霧》以安保抗爭運動為題材，採用前衛拍攝手法，備受矚目，但是這部電影僅上映四天就下檔。大島渚也因此離開松竹電影公司。代表作品有《感官世界》（一九七六）、《馬克思‧我的愛》（一九八六）、《御法度》（一九九九）等片。

傻瓜三人組

升上高中交到的朋友中，和我感情特別好的是塩崎和馬場。我們三個人組了一個「傻瓜三人組」。

塩崎就是先前提過、現在是在政壇發展的那位塩崎恭久。我和塩崎會聊吉本隆明、大江健三郎、胡塞爾等人的著作，也會談論音樂。感覺起來，我和塩崎真的都是一直在一起玩鬧。馬場則是寫過暢銷書籍《隨走隨拍攝影技術》的知名攝影師馬場憲治[8]。

我上大學後認識的朋友，許多都已經斷了音訊，不再聯絡，唯有和這兩位高中時交到的好友，至今仍交往密切。我外公在讀高中時認識了池田勇人，兩人成為一輩子的摯友。人與人在就讀高中時這年紀的相遇，或許具備著什麼關鍵性的因素。

我是在一九六七年考上高中。那一年春天在砂川、秋天在羽田，反代代木系全學連[9]的學生發起了兩場抗爭運動。為什麼我會記得這樣的事情呢？因為高中入學沒多久，我就看到一位三年級學長頭上纏著紗布來上學。問他發生什麼事？他告訴我：「在砂川幹了一架。」當時在我眼裡，學長就像史提夫‧麥昆一樣酷到不行。那時的自己真是純真。

8 馬場憲治

生於一九五一年。早稻田大學畢業後，進入堀娛樂經紀公司。曾擔任歌手石川小百合的宣傳經紀人，之後與石川結婚。辭去堀娛樂經紀公司的工作後，從事攝影工作，並於一九八一年寫下十分暢銷的《隨走隨拍攝影技術》一書。一九八九年擔任塩崎恭久眾議員的公設秘書，任職約一年半的時間。之後，除了電視台記者的工作外，於二○○一年擔任塩崎恭久眾議員的公設秘書，任職約一年半的時間。

9 反代代木系全學連

日本共產黨（總部設於澀谷區代代木）影響下的全學連從一九五八年分裂，到了一九六○年安保運動時，占據全學連主流派系的勢力反對日本共產黨、並且批判帝國主義與史達林主義。這就是「反代代木系全學連」的發展由來。一九六七年時，共產主義者同盟、革命的共產主義者同盟全國委員會（中核派），以及社會主義青年同盟解放派三大學生組織合稱為「全學連」、「反代代木系全學連」，或是「三派全學連」。

6

彩色人生——高中時期 I

爵士咖啡館

考上高中後，我頭一件做的事情就是走遍新宿的爵士咖啡館。新宿當時總共有三十多家爵士咖啡館，像是「Dig」、「Dagr」、「木馬」等等，反正我就想要每家都去看看。每天一放學，我就穿著學校的制服、戴著校帽，一個人跑去爵士咖啡館聽爵士樂，喝著從來沒喝過的咖啡。開學還不到一個月，三十幾家爵士咖啡館，就全都去過了。

第一次聽到爵士樂，印象中應該是快要升上國中前的某一晚，正好聽到關東廣播電台[1]的深夜節目正在播放。那個時候，我已經接觸到了巴沙諾瓦（Bossa Nova），也聽過菊地雅章[2]的名字，可是令人難以想像的是，國中生幾乎都不聽爵士樂。我升上高中後，會再聽爵士樂，應該與新宿這個地

1 關東廣播電台
現在的日本廣播電台前身，神奈川縣的地區廣播電台。一九七〇年代前半，介紹美國當紅樂曲的節目《全美熱門（金曲40》大受歡迎，當時由音樂評論家湯川禮子擔任DJ。

2 菊地雅章
一九三九年出生，爵士樂手。畢業於東京藝術大學音樂學院附屬音樂高中作曲科，於一九五八年出道，一九七三年移居紐約。曾與吉爾・艾文斯（Gil Evans）、邁爾斯・戴維斯（Miles Davis）合作表演。暱稱為「Poo」。

方不無關係。一提到新宿，往往就會讓人聯想到爵士樂。

想要去爵士咖啡館當然也與時代背景有關。不論是去到哪一家爵士咖啡館，都可以看到搞學生運動的人泡在裡頭。他們通常是在店裡抽著菸，讀著從紀伊國屋3買來的書，聽著爵士樂。我覺得這二人好有個性。

我經常去的店是「Pit Inn」。「Pit Inn」總共有兩家；一家有樂團現場演奏，不過我去的是另一家播放唱片的分店，位置就在新宿通上。大約過了五點左右，店裡煙霧瀰漫，開始擠滿了學生客群。如果是較早的時間，店內較為安靜，感覺可以放心入內消費。印象中，白天到店裡還有折扣，當時的基本消費大概是日幣五十元左右。我家裡連一張爵士樂唱片都沒有，因此花個五十元就能聽過癮，感覺相當划算。或許是受到潮流影響，我迷上了約翰‧柯川4的音樂。我也喜歡賽隆尼斯‧孟克5、艾瑞克‧杜菲6，不過最喜歡的仍是約翰‧柯川。

當時是一九六七年，剛好是自由爵士正要成形的時候，像是芝加哥藝術樂團7，或是日本的山下洋輔8都是在此時展露頭角。「Pit Inn」的店裡堆著一疊藍色筆記本，就是山下洋輔寫的《Blue Note研究》。這本研究的開頭寫著：「筆者參照小泉文夫9對日本兒歌的研究而寫下本文。」我當時

3 紀伊國屋
紀伊國屋書店本店開設於新宿東口，位置就在新宿車站通往新宿高中或「Pit Inn」的路上。

4 約翰‧柯川 John Coltrane
生於一九二六年，薩克斯風樂手。曾參加過海軍軍隊、節奏藍調樂團，之後加入邁爾士‧戴維斯五重奏（Miles Davis Quintet）。同年又推出首張同名專輯《藍色列車》(Blue Train)，奠定了樂壇的地位。從一九六五年左右，柯川的風格愈來愈傾向自由爵士，主張瓦解現代爵士的結構、調性、節奏等要素。一九六六年前往日本，於隔年一九六七年七月十七日逝世。

5 賽隆尼斯‧孟克 Thelonious Monk
生於一九一七年，爵士鋼琴樂手。眾所周知，孟克的演奏風格極富個性，例如大量使用大膽的不和諧音，或是如同打擊樂器般強調節奏的演奏方式等等。留下多數知名作品，例如《明亮的角落》(Brilliant Corners)、《孟克的音樂》(Monk's Music)、《奧祕》(Misterioso)等。主要都是創作於一九五〇年代期間。孟克同時也是名曲〈午夜時分〉(Round Midnight)的作曲者。一九八二年逝世。

6 艾瑞克‧杜菲 Eric Dolphy
一九二八年出生的爵士樂手。擅長中音薩克斯風、貝斯、單簧管，以及長笛。先後加入查爾斯‧明格斯（Charles Mingus）與約翰‧柯川的樂團，都非常活躍。有人認為杜菲的樂風偏向自由爵士，例如他的無調

心想：「居然會去讀小泉文夫的作品，真是一個有趣的爵士鋼琴家。」於是，立刻掏錢買下。

國中時，我參加的是管樂社，不過上了高中後，我加入了合唱團。最主要的理由是「輕鬆」。因為合唱團和音樂有關，我不必花太多力氣就學得會，而且也不用每天練習。除此之外，合唱團裡還有一位很優秀的學長。

雖然學長是男的，現在想想，當時對他真的就是愛慕的感覺。學長的五官明顯、長相英俊，側面看起來好帥。學長當然也很喜歡音樂，在合唱團裡擔任指揮。他讀的是自然組，強項是數學。由於喜歡這位學長的緣故，社團活動還滿快樂的。

我不太會唱歌，應該說我唱得很差。因此，我也沒有特別想要唱歌，所以就在合唱團裡擔任副指揮。那位仰慕的學長不在時，就由我負責指揮。至於訓練團員，讓大家的實力提升，我對這種事情沒有什麼興趣；不過能將寫在樂譜上的音符實際重現為聲音，讓我感到相當愉快。除了韓德爾、巴哈等名家的經典必學樂曲外，我也曾指揮過三善晃10等人的現代曲。

性即興演奏等。代表作品有《五點俱樂部》（At the Five Spot，一九六一）等專輯。一九六四年逝世，時年三十六歲。

7 芝加哥藝術樂團 Art Ensemble of Chicago
自由爵士樂團。芝加哥前衛派的音樂人成立了AACM（Association for the Advancement of Creative Musicians）。在該組織結識的成員於一九六〇年代後半組成了芝加哥藝術樂團。演奏除了薩克斯風、小喇叭之外，還會加入太鼓、鈴、有聲玩具等各式各樣的「樂器」，同步即興演出。這種特異的風格帶給聽眾很大的衝擊。充滿非洲元素的獨特裝扮，或是加入藍調、非洲音樂的跨領域風格，都是該樂團的特色。

8 山下洋輔
生於一九四二年。爵士鋼琴樂手，推廣自由爵士的核心人物之一。就讀麻布高中時，正式出道。國立音樂大學作曲系畢業後，組成山下洋輔三重奏。於瑞士蒙特勒、英國紐波特等地的爵士音樂節上，獲得廣大支持。一九八三年解散三重奏，之後活動觸角更廣，例如與管弦樂團或和太鼓合作演出等等。著有《嘲笑鋼琴樂手！》、《鹿兒島大牢門》等書。

9 小泉文夫
生於一九二七年。民族音樂學家。就讀東京大學時，開始對民族音樂產生興趣，畢業後任職於研究所與

我已經記不清楚當時的情形，不過應該是我自己把這些曲子帶去學校，請大家唱出來的吧。

到了夏天，合唱團有集訓活動。全團的人一起住到某處山裡練習唱歌，為期大約一星期左右。當時唱的歌曲已經沒什麼印象，如今只能想起半夜二點多爬山的那段回憶。一片漆黑中，二十多位團員一起爬山；到達山頂時，天空正好開始泛白。下山後，已經是早餐時間，我和大家一同吃著旅社準備好的飯糰。由於仰慕的學長也在，感覺相當快樂。

自創前衛戲劇

學校的班級也有夏季集訓活動。新宿高中在房總建有校舍[11]，於是我們就到當地體驗海邊生活。當時是一年級的暑假。

去到當地後，有人提議晚上要辦個活動。一般舉行的活動，不外乎大家圍著營火，一起唱唱「Blue Comets」[12]的歌，不過大家嫌這種活動老套，因此決定試試創作即興的前衛戲劇。

我負責寫劇本，然後分配同學適合的角色。在伸手不見五指的黑暗

出版社，一邊從事研究工作，同時編輯音樂相關的出版品。一九五九年，開始往東京藝術大學教授民族音樂。之後，由於調查所需，走訪四十個以上的國家，並在廣播或電視推廣介紹各地錄下的音樂。一九八三年逝世。

10 三善晃
生於一九三三年，作曲家。自三歲起，於自由學園學習音樂。就讀國小後，師從平井康三郎學習作曲與小提琴。一九五三年，東大法文系在學期間，參加日本音樂大賽，獲得作曲組冠軍。隔年又獲尾高獎與文化廳藝術祭獎勵獎。一九五五年前往巴黎高等音樂學院留學，師從亨利·夏隆（Henri Challan）以及雷蒙·加盧瓦·蒙布罕（Raymond Gallois-Montbrun），同時也受到亨利·杜提勒（Henri Dutilleux）的影響。另外，代表作品有《小提琴協奏曲》、《響紋》等樂曲。三善晃也曾擔任過桐朋學園大學校長、東京文化會館館長等職務。

11 房總的校舍
亦即館山宿舍。一九二三年，為了讓學生能夠到海邊練習游泳，在此興建了可供寄宿的宿舍「塩見朝陽舍」。每年夏天在此舉辦的海邊生活體驗活動，是從學校創立之初就有的傳統活動。

12 Blue Comets
一九六〇年代後半到一九七〇年代紅極一時的吉他搖滾樂團。正式名稱為「Jackie 吉川與 Blue Comets」。

中，一位擅長吉他的同學不斷彈奏披頭四的曲子，某位同學則是拿著手電筒一開一關，隨意照向自己喜歡的地方，而其他同學就負責朗讀詩句。於是，四周就成為一個由樂音、光線，以及人聲交織而成的空間。我也不知道是怎麼想到這個點子。這次的表演，獲稱為新宿高中創校以來的第一齣前衛戲劇，頗受好評。

真要說起來，這樣的表演其實也稱不上是戲劇，不過我自己倒是有點驚訝：「原來我也有這方面的才華。」同年級的學生認為我是「有些奇怪的傢伙」，似乎也是從這次表演後開始。這是不是就代表，我在學校也確立了自己的一席之地？

直到國中畢業為止，我都跟著德山老師學習鋼琴，不過一升上高中後，德山老師告訴我：「去向更專業的老師學琴。」於是，我就被趕出德山老師門下，被安排去跟別的老師學琴。然而，我非常討厭新的鋼琴課，老是蹺課。有時到了上課時間，我就跑去京王百貨的屋頂看夕陽。某天，老師終於打電話來告訴我：「不必再來上課了。」我當時心想：「太棒了！」

一九六七年推出的單曲〈Blue Shadow〉狂賣一百五十萬張，並獲得日本唱片大獎最佳歌曲獎。二〇〇一年十月重新復合。

因此，我之後就從鋼琴課解脫了。

作曲課則仍是繼續在上。上課的方式和以前沒有兩樣，每星期一次，帶著類似數學習題一樣的和聲作業，前去松本民之助老師家裡上課。作曲課能夠一直持續下去，沒有中途放棄，大概是因為松本老師很兇的緣故。

除此之外，自己覺得作曲相當有趣，應該也是原因之一。

「現在的程度就能考上」

當時的新宿高中是一所名校，每年有近百名學生考上東京大學。我就讀時，學校的程度剛好在往下掉，但是再怎麼說也是升學名校，因此入學之後沒多久，老師就發下紙張，要大家寫下希望報考的大學。同學的答案全都是「東京大學」，我也跟著寫下「東京大學」，另外還寫了「藝術大學」、「日本大學」13等選項。我隱約地想，自己學了那麼久的音樂，如果繼續下去，應該就是去讀藝術大學吧。但是，我還不知道考不考得上，而且日本大學藝術系感覺也滿酷的。因此，我就寫了這三間學校的名字。然而，我完全沒有非要成為音樂家不可的想法。真要說起來，我一直都無法想像從

13 日本大學
從事編輯工作的父親坂本一龜，就是日本大學文學院的畢業生。

事一份固定職業的情形。

不久之後的某天，高中老師對我說：「你不是一直都在學作曲嗎？我介紹一位池邊學長讓你認識，你去見見他。」原來作曲家池邊晉一郎[14]是新宿高中畢業的學長。

於是，我去池邊學長的家裡拜訪，和他聊聊。池邊學長是相當有趣的人，因此我在他家一待就好幾個小時。當時，池邊學長問我：「你做了什麼樣的曲子？」我就將自己創作的樂曲彈給他聽，結果池邊學長對我說：「如果要考藝術大學的作曲系，你現在的程度就能考上。」我心想：「我辦到了！」、「人生也沒什麼困難的嘛！」我當時是高中一年級，十六歲。

彩色人生

我原本就不怎麼用功，一想到「已經保證可以考上藝術大學作曲系」，更是對學校的課業愈來愈提不起勁。總之，我每天就是做自己喜歡的事，

14 池邊晉一郎

生於一九四三年的作曲家。東京藝術大學音樂學院作曲系畢業，同校研究所碩士肄業。曾獲得音樂之友社作曲獎、國際艾美獎（Emmy Award International）最佳音樂獎、日本學院獎最佳音樂獎、尾高獎等等，獲獎無數。曾製作《影武者》、《夢》、《八月狂想曲》等電影的配樂，在電影配樂領域也相當活躍。著述有《音樂遺留的美好》、《如何詮釋交響樂曲》等。

過著多彩多姿的人生。

不用說，我都是把時間拿來聽音樂、讀課外書，而且這段日子也是我人生中看最多電影的時期。除此之外，我交了第一個女朋友，每天不是和她約會，就是去參加示威遊行或集會運動。雖然每天都在蹺課，卻覺得那段日子忙到不行。

7

1967、1968、1969——高中時期 II

我的女朋友

國中以前，我都是待在猶如鄉下一般的世田谷區，過著悠閒的生活，幾乎沒什麼機會認識女孩子，不過上了高中後，我就交了女朋友。

我記得大概在高一那年的秋天，有一位學姊向我告白。她大我一屆，個性有些奇特。雖然那位學姊只大我一歲，當時的我卻覺得彼此差距很大，因此一直無法將她當成戀愛對象，結果她自殺了。這件事對我造成的衝擊很大，我至今偶爾還是會想起她突然自殺的事。

第一次開始像是男女朋友的交往關係，是在我高中二年級時。交往的對象同樣是新宿高中的學生，不過是很純真的新生。我們兩個人經常去公園約會。當時，新宿中央公園剛剛建成。那一帶原本是淀橋淨水廠的舊址，

後來高樓大廈開始興建，各處都在施工。那時候新宿西口的景色大概就是如此，我們經常會去那裡。

印象中，我們交往的時間大約是半年到一年左右，不過分手的理由已經記不得了。我這個人天生不會去記那些不愉快的事情。我想一定是她受不了我這種強勢的人，覺得和我交往很累吧。

「維也納」的生活

升上三年級時，都立竹早高中[1]的學生來我們學校借讀。由於竹早高中要改建校舍，因此改建期間就到新宿高中借教室上課。竹早高中原本是女校，因此女學生的人數自然較多。這真是一大福音。而且，竹早高中位於文京區，和世田谷或新宿的學校比較起來，更具備了都市或商業重鎮的氣息，學生也感覺比較成熟。我覺得那樣的校風也不錯。

到了高中三年級，我就不常去上課，大部分時間都是待在學校附近的音樂咖啡館「維也納」。早上和家人道別出門後，就直接去「維也納」。午餐就在店裡吃便當；有想上的課就去上，然後再回來「維也納」，一直待

1 都立竹早高中
位於文京區小石川的高中。一九〇〇年設立，當時名為東京府第二高等女子學校，而後隨著學制改革，於一九四八年更名為都立第二女子新制高等學校，並於隔年一九四九年開始招收男生。山下達郎為畢業校友。

到傍晚才走。那段時期的生活大概就是這樣。

「維也納」是學運分子的聚集場所，絕對稱不上是多單純的咖啡館。

相隔一個店面，則是另一家知名的音樂咖啡館「風月堂」[2]，那裡聚集了許多感覺前衛的左翼詩人與畫家，但是店裡的氣氛實在令人不敢恭維，所以我們只會去感覺比較粗獷的「維也納」。

由於「維也納」離學校不遠，竹早的女學生也經常來這裡消費，因此能夠趁機交流。我與其中的一個女學生處得不錯，有時會一起去看電影，或是聊聊自己讀的書。我記得甚至和她聊過島尾敏雄[3]。會來「維也納」消費的女學生，大概都喜歡有點艱深灰暗的話題。

如果要搭訕女孩子，我通常都是聊政治。「越南現在發生的事，妳的看法如何？」一問之下，對方就會回答：「我覺得戰爭是不對的事。」然後，我就約對方一起去示威遊行：「我贊成妳的看法，我們明天一起去遊行吧！」遊行時，則體貼地保護女孩子，讓她盡量站在隊伍中間，不要被警方的機動隊打到。

2 風月堂

通常簡稱為「風月」。一九四五年開始營業的音樂咖啡館。原先為播放古典音樂的一般咖啡館，但是從一九六〇年代後半起，成為左翼活動者、警察或公安相關人士的聚集地，一般客人於是敬而遠之。一九七三年結束營業。

3 島尾敏雄

小說家，一九一七年生於神奈川縣。九州大學畢業後，成為海軍震洋號特攻隊長，駐守奄美群島的加計呂麻島。二次大戰結束後，娶了島上名門之女大平美保。婚後，島尾敏雄經常在外拈花惹草，因此美保的精神出現問題。島尾敏雄將之後曲折起伏的生活做為題材，寫下了長篇小說《死的荊棘》一書，結果大為暢銷，還改編成電影。一九八六年逝世。

紅色比較帥氣

我記得是從高一開始參加示威遊行。升上高中沒多久，就在我勤跑爵士咖啡館的那段時間，看到在砂川抗爭活動中受傷回來的學長，他頭上包著繃帶，讓我好崇拜：「感覺就像史提夫·麥昆一樣，好酷！」因此，我也想去參加看看。於是，我就開始參加社研[4]。加入之後才發現，那裡有許多眼神凶狠的學長，每個人讀的書籍似乎都很有深度。我也學著去讀那些書，第一本讀的應該是《經濟學哲學手稿》（Ökonomisch-philosophische Manuskripte）。列寧的《帝國主義是資本主義的最高階段》也很有趣，不過內容其實我一點也讀不懂。不用說也知道，我也讀了《共產黨宣言》。

日後我才知道，新宿高中的社研是中核派[5]的據點，一直以來都帶著濃厚的反戰高協[6]色彩。大約從一九六七年左右，也就是在我們那一代開始，共產主義者同盟[7]也陸續展開活動。剛開始，我根本搞不清楚狀況，就戴著高協的白色安全帽去遊行，不過去了幾次之後，覺得似乎有些不對勁，共產主義者同盟的紅色安全帽看起來帥氣多了。帥不帥氣才是重點所在。

高一那年的秋天，也就是一九六七年十月，京都大學學生山崎在羽田

4 社研

社會科學研究會的簡稱，是研究馬克思主義的社團。許多大學中，社研成為學生運動的據點，但是高中就罕有社研存在。

5 中核派

「革命的共產主義者同盟全國委員會」的通稱。一九六〇年代後半，與共產主義者同盟、社會主義青年同盟解放派，同為反代代木系全學連（三派全學連）的主導勢力。無論是羽田鬥爭、美國企業號寄港鬥爭、新宿鬥爭等一連串的街頭武裝抗爭，中核派都扮演核心的角色。為了與「革共同全國委」分裂出去的「革共同革馬派」有所區隔，因此加上了「中核派」這個稱呼，代表「革共同」內部的中心勢力。

6 反戰高協

由中核派系的高中生所構成的反戰運動組織，是「反戰高中生協議會」的簡稱。一九六〇年代末期的全共鬥是以大學生為主體，高中生受到影響，也積極發起反戰運動，該組織即為這些反戰運動的主要推手。

7 共產主義者同盟 Bund

一九五八年創立，前身為社會主義學生同盟（社學同），主要成員為遭到日本共產黨開除黨籍的學生黨員。「Bund」一詞源自德語，意指同盟。一九六〇年的安保抗爭運動時，Bund帶領全學連發起反對運動，但是之後宣告分裂，於一九六六年重組為第二次

鬥爭[8]中喪生。從那時候開始，全國各地掀起了一波波的抗爭運動。後來

在一九六八年一月，有針對美國企業號航空母艦[9]的示威活動，同年的十

月二十一日[10]，則有新宿車站事件。除此之外，一九六九年一月十八日、

十九日[11]，抗議學生占領東京大學安田講堂。那兩天，從本鄉到御茶水的

路上猶如戰場，我就在這段路上四處奔竄。

罷課抗議

高三那年的秋天，新宿高中的學生也展開了罷課抗議。由於當時已經

是一九六九年，所以算是比較晚才出現的學生運動。這次的學生運動針對

的範圍較為狹隘，主要是與學校相關的個別問題，而不是關於安保條約、

越戰之類的一般性問題。我記得當時學生總共脅迫校方同意七條具體要

求，包括廢止校帽校服、免除一切考試，以及停止使用家庭聯絡簿等等。

學生主要的訴求在於：「每個人應當都沒有權利評價他人，更何況是

Bund，與中核派、社會主義青年同盟解放派，同為一九六〇年代末期全共鬥系運動的主導勢力之一。當時，Bund在示威遊行時，都會戴上紅色安全帽，因此也被稱為「紅帽軍團」。

8 羽田鬥爭
一九六七年十月八日，反日共系的三派全學連學生反對當時的佐藤榮作首相訪問南越，因此在羽田機場周邊集結，高喊「阻止佐藤訪越」的口號，並且用安全帽與木棒做為武裝，和負責警戒的機動隊相互對抗。混戰的過程中，京都大學學生山崎博昭不幸喪生。此一事件以及學生主動攻擊的抗爭模式，都對於反體制社會運動日後的發展帶來重大影響。

9 美國企業號航空母艦 Enterprise
美國的核子動力航空母艦。一九六八年一月十九日，美國投入越戰之中的「企業號」進入長崎縣佐世保港時，全學連學生打出「反對越戰、阻止企業號」的標語，與負責警備的機動隊展開激烈攻防，多人受傷或遭到逮捕。新左翼學生運動日後會如此盛行，這場抗爭運動有決定性的影響。

10 十月二十一日
一九六八年的全球反戰日，也就是十月二十一日當天，三派全學連學生帶頭舉辦反對越戰遊行，並與日

採用數字評判他人。」學校藉由考試評定學生報考大學的等級，而這次的

學生運動就等於否定這種教育制度，也就相當於要瓦解整個學校制度，因

此老師當然會大感頭痛。如果沒有任何評價方式，如何能讓學生考上大

學？不過，我們會四處到教室巡視，一旦有老師硬是要考試，我們甚至會

將考卷撕毀。

上課就由我們學生一手包辦。我們主張當下發生的事情正是世界史，

在課堂上討論起越南或巴黎發生的事件，或是讀著胡塞爾的著作，粗略地

學起了「現象學還原」（phenomenological reduction）。現在回想起來，覺得當時還

真是什麼都敢做啊！

高三的時候，好友塩崎和馬場都與我編在同一班，班上的凝聚力十

足。罷課抗議持續了長達四星期，我們班上的每位同學都跟著堅持到最後

一刻。最後，學生和老師溝通，罷課活動因而結束。學校老師誠摯地與我

們對話，無論是校服、校帽或考試，就真的被取消了。

當時甚至謠傳，被障礙物封鎖的新宿高中校園裡，坂本戴著安全帽在

彈奏德布西的樂曲，不過我已經不記得這些事了。如果我真的做過，毫無

疑問就是想出風頭吧。

11 一九六九年一月十八日、十九日

一九六八年一月，東京大學醫學院學生抗議實習醫
生制度將被改為「登記醫生」制度，於是展開抗爭，
並且演變為全校學生要求大學進行整體改革。不久
後，抗爭的方向擴展為探究大學應有的基本架構，成
為全國校園抗爭的範例。包括安田講堂在內，東大
學生幾乎占據整個校園。為了驅離這些學生、並配
合校方的請求，警察機動隊於一九六九年一月十八
日早晨，開始實施武力驅離，但是遭到學生激烈抵抗。
學生占據安田講堂，持續與機動隊展開攻防戰，直到
隔天十九日傍晚。東京大學校方因此停止辦理一九
六九年的入學考試。

本防衛廳於新宿展開激烈的街頭武裝抗爭。由於美
軍基地的戰機燃料運送列車會經過新宿車站，學生
在車站一帶與機動隊混戰到深夜，情況嚴重到以聚
眾妨害公務罪論處。

於新宿高中校舍前發表激情演說
一九六九年秋季

吉本、埴谷與高達

從國中開始，我讀了相當多不同類型的書籍，再加上受到社研的學長影響，考上高中沒多久，我就讀了吉本隆明[12]與埴谷雄高[13]的作品。第一本讀的吉本著作是《擬制的終結》，而埴谷的則是《虛空》。

埴谷雄高是和我父親廝混在一起的朋友，我從小就經常聽到他的名字。從學長嘴裡聽見這個名字時，我感到有些不可思議：「啊！指的原來就是那位埴谷伯伯。」一讀之下，內容非常有趣，因此我又陸續讀了未來社出版的評論集。埴谷的代表作《死靈》則是比較晚才讀到，不過我完全無法了解這本書的內容，甚至連書中的人名都不知該怎麼唸。其實只要去問一下父親，應該就可以得到答案，可是我怎樣也不敢和父親正眼相對。

除了這些書外，我經常讀的還有安部公房和大江健三郎的作品。安部公房曾經來過新宿高中演講，他說話相當風趣，讓人印象深刻。我當時心想，安部公房真不愧是醫學系畢業的學生，字字句句都帶有科學的精神。

至於大江健三郎的著作，我從他寫作初期的作品就一本接一本地讀下來，記憶特別深刻的大概是《感化院的少年》、《性的人間》，以及《十

12 吉本隆明
評論家、思想家。一九二四年生於東京。東京工業大學畢業，先後任職於多家中小企業，由於工會運動而辭去工作。一九五六年，與武井昭夫共同著作的《文學家的戰爭責任》獲得廣大回響。深入探討立場轉向問題與政治問題，在六○年代安保運動時，與全學連主流派聯手抗爭。作品集被視為如同聖經。代表作品有《何謂語言之美》、《共同幻想論》、《High Image論》等。

13 埴谷雄高
小說家、評論家。一九○九年出生於台灣。日本大學被退學後，於一九三一年加入共產黨，一九三二年遭到檢舉，被逮捕入獄。隔年轉變親共立場，得以出獄。一九四五年，與平野謙等人創立雜誌《近代文學》，連載代表作品《死靈》。一九七○年，以《暗夜中的黑馬》獲得谷崎獎；一九七六年，共五章的《死靈》獲得日本文學大獎。埴谷雄高是批判史達林主義的先驅，對於學生運動有極大的影響。一九九七年逝世。

七歲》等三部作品。他的法文作品一字不漏地譯成日文文章，感覺起來就是別具魅力；而且作品裡前衛激進的風格也相當令我崇拜。畢竟每次閱讀大江的作品，似乎都能發現某些新的體悟。

我在高中時期也看了很多電影。基本上，我和當時大多數的人一樣，看的是高倉健演出的黑社會系列電影。新宿的仲大道有家名叫昭和館的電影院，每星期都會放映三部新片，例如《緋牡丹博徒》之類的影片，我每星期一定都會去看。新宿大道還有一家日活名片影院，裡頭播放的都是著名老片，像是詹姆斯·迪恩（James Byron Dean）主演的影片等等，而且票價相當便宜，大概是日幣一百五十元左右吧！除此之外，我還會去ATG系列[14]的新宿文化電影院，看看當代導演拍攝的電影，例如帕索里尼、楚浮、高達[15]，或是日本導演松本俊夫、吉田喜重、大島渚等人的作品。

真要說起來，我最喜歡的還是高達的電影。高一的時候看了《狂人皮耶洛》（Pierrot le fou），這是我第一次接觸高達的電影，之後只要高達的電影一上映，我幾乎就會馬上去看，像是《中國女人》（La Chinoise）、《週末》（Week

14
ATG

日本藝術劇院聯盟（Art Theater Guild）的簡稱。ATG積極製作或定期播映非商業主義的藝術作品，並且發行雜誌《藝術劇院》（Art Theater），於一九七二年結束所有活動。一九六七～一九六九年，於新宿文化劇場上映的作品有《華氏四五一度》（Fahrenheit 451：楚浮）、《遠離越南》（Loin du Vietnam：克里斯·馬克等）、《男人女人》（Masculin, féminin：高達）、《再見夏之光》（吉田喜重）、《新宿小偷日記》（大島渚、《被遺忘的祖先的影子》（謝爾蓋·帕拉贊諾夫）、《薔薇的葬列》（松本俊夫）等。

15
高達Jean-Luc Godard

一九三○年出生於巴黎的電影導演。一九五二年起，開始為電影評論雜誌《電影筆記》（Les Cahiers du cinéma）撰稿。不久之後，高達開始拍攝短片，又於一九五九年與楚浮合作，採用楚浮的劇本拍攝《斷了氣》（Breathless）一片，獲得熱烈回響，此後成為法國新浪潮的代表導演，大放光芒。其他代表作品還有《輕蔑》（Les Mépris）、《慢動作》（Sauve qui peut〔la vie〕）、《電影史》（Histoire(s) du cinéma）等影片。

End）、《東風》（Le vent d'est）等等。《中國女人》是在巴黎五月革命之前拍攝的電影，結果預言了這次革命運動的發生，讓我感到相當興奮。這部電影的內容通俗，色彩也漂亮極了。

從這個時期開始，高達的電影漸漸呈現出強烈的後設電影傾向，或者該說是在重新探索、解構電影本身的形式，例如《真理》、《東風》等等的作品正是最佳代表。當然，這類傾向並不只限於電影本身，而是社會整體的一股趨勢。音樂界也出現了同樣的傾向。下一代的美國作曲家受到約翰・凱吉的影響，創作的音樂也和高達的作品有著共通之處。

從小時候起，我由巴哈、德布西的音樂開始，一路追尋著西洋音樂的源流。大概到了高中時期，我也開始去聽戰後的現代音樂，不久後又接觸到同一個時代的音樂作品。接觸剛剛創作完成的音樂作品，帶給我非常大的衝擊。

這份衝擊也代表著，自己過去一路追尋的西洋音樂的時間，還有自己當下生活的時代，兩者在當下的這一瞬間相互匯合。換句話說，在六〇年代後半的這個時間點上，兩者產生了交集。

兩股趨勢的交集——高中時期 III

現代音樂初體驗

接觸德布西的音樂是在國中時，而開始聽所謂的現代音樂，則是後來的事了。不過，在讀小學四、五年級時，母親其實就曾帶我去聽過一場非常前衛的音樂會，地點應該是在草月會館，聽的是高橋悠治與一柳慧的音樂。

我還記得中場休息去上洗手間時，有大人問我：「小弟弟，你聽得懂這種音樂嗎？」我緊張得不知如何回應，於是就回答：「聽得懂！」其實，我怎麼可能聽得懂。但是，那場音樂會確實帶給我相當大的衝擊，彷彿有什麼東西深深刺入我的體內。

在當時的演奏過程中，高橋悠治像是會將棒球一顆顆丟進鋼琴裡，於

是就會響起棒球打在鋼琴上的聲音。另外，還會將鬧鐘放進鋼琴，讓鬧鈴響著。

那個時候，我只是一個十歲左右的孩子，過去也只聽過巴哈、莫札特的音樂，反正就是嚇了一跳，心裡浮現了這些念頭：「這算是音樂嗎？」、「咦？這樣的演出也不錯！」

不久後，我開始學起作曲。進了國中後，我喜歡上貝多芬的音樂，不久又接觸到德布西的樂曲。這段期間的故事先前已經提過，我在舅舅的唱片收藏裡，找到一張《弦樂四重奏》的專輯，聽了之後大受衝擊，感到極度興奮，甚至認為自己就是德布西轉世再生。

除了這些音樂之外，我的觸角也逐漸延伸到新的作曲家，例如拉威爾1、史特拉汶斯基2、荀白克3、巴爾托克4、梅湘5、布列茲6、史托克豪森7、貝里歐8等人。從國中開始，直到高中結束，感覺我反而都是聽著偏古典路線的現代音樂。同時，我的觸角也延伸到日本的音樂界，例如三善晃、矢代秋雄、湯淺讓二，以及武滿徹的作品。他們都是當時活躍的作曲家，我也經常聽他們創作的音樂。

1 拉威爾 Joseph-Maurice Ravel
法國作曲家（一八七五～一九三七），與德布西並稱為印象派的代表作曲家。代表作品有《達夫尼與克羅伊》(Daphnis et Chloé)、《水之嬉戲》(Jeux d'eau) 等樂曲。

2 史特拉汶斯基 Igor Stravinsky
俄羅斯作曲家（一八八二～一九七一）。著名的新古典主義作曲家。不過晚期也運用荀白克的十二音列技法創作樂曲。代表作品有《火鳥》(The Firebird)、《春之祭》(The Rite of Spring) 等樂曲。

3 荀白克 Arnold Schoenberg
奧地利作曲家（一八七四～一九五一）。荀白克放棄傳統長調短調的調性，導入「十二音列技法」，平等處理構成八度音階的十二個音，對於西洋音樂的趨勢造成決定性的影響。代表作品有《昇華之夜》(Verklärte Nach)等樂曲。

4 巴爾托克 Béla Bartók
匈牙利作曲家（一八八一～一九四五）。巴爾托克研究民族音樂，立志確立「匈牙利音樂」。他不但採用當時歐洲最新的十二音列技法，同時也留下了無調性音樂 (Atonal Music) 的作品，但是日後又回歸到更為明快的和音。巴爾托克晚年離開逐漸為納粹控制的歐洲，在紐約十分活躍。

5 梅湘 Olivier Messiaen
法國作曲家（一九〇八～一九九二）。坂本龍一曾

約翰・凱吉與極簡音樂

此外，我也接觸到了約翰・凱吉的音樂。我記得大概是在高一、高二的時候，透過音樂雜誌，或是其他管道知道了這位作曲家，於是就開始聽他的音樂。一直以來，現代音樂都是遵循非常複雜的理論去構築樂曲，而凱吉則是在作曲時大膽加入了偶發的概念，甚至是使用骰子，依照擲出的點數作曲。這種形式的音樂創作大幅背離了歐陸音樂的傳統；與我每星期跟著作曲老師學到的音樂類型，當然也是格格不入。接觸這類音樂後，我獲得的衝擊確實很大，而且直到現在仍可以感受到那份衝擊。如今回想起來，小學去聽的那場演奏會上，我早就已經接觸到了與凱吉的音樂有著共通之處的作品（說不定當時也有演奏凱吉的作品）。

我開始對凱吉產生興趣，到處蒐集現代音樂的相關資訊，過程中得知東京某處一直都在舉辦美國現代音樂的演奏會。我記得應該是由美國大使館主辦。演奏會的地點不是大型音樂廳，而是在類似辦公大樓之類的建築

說：「梅湘與德布西同為銜接戰後音樂的重要作曲家。」梅湘在巴黎高等音樂學院指導過布列茲與史托克豪森，同時也是著名的神學家與鳥類學家。代表作品有《世紀末四重奏》(Quatour pour la fin du temps)等樂曲。

6　布列茲 Pierre Boulez
生於一九二五年，法國作曲家。布列茲在十二音列理論的基礎上更進一步，導入「全序列主義」(total serialism)的手法，將音樂的音高、音拍、強弱、音色全都當成序列處理。布列茲與約翰・凱吉也有深厚交情；他提倡「受管理的偶然性」，主張在複雜的結構中加入偶然性的概念。

7　史托克豪森 Karlheinz Stockhausen
生於一九二八年，德國作曲家。師承梅湘學習序列音樂後，創立自我的序列理論。史托克豪森亦是電子音樂的創始者。二〇〇七年逝世。

8　貝里歐 Luciano Berio
生於一九二五年，義大利作曲家。十九歲時，由於右腕受傷，因此放棄演奏家的道路，立志成為一位作曲家。貝里歐對於序列音樂作曲的手法也很有興趣，不過特別讓人留下印象的是他在電子音樂領域的成績。代表作品有《交響曲》(Sinfonia)等等。二〇〇三年逝世。

物的一個房間裡舉行，規模並不大，我去參加了好幾次。我沒有朋友在聽這種類型的音樂，因此都是獨自去參加。在那個演奏會裡，真的能夠聽到感覺「原汁原味」、時下最新出爐的實驗音樂。

當時，約翰·凱吉之後的一代，也就是可稱為凱吉子姪輩的作曲家相繼出現，例如史提夫·萊許[9]、菲利普·格拉斯[10]、泰瑞·萊利[11]等人。他們是所謂極簡音樂的作曲家，感覺起來像是「新進作曲家」。演奏會上，我記得有日本人上台演奏，也有作曲家本人表演。萊利本人好像也有演奏，或許我是透過影片看到的吧。那段記憶已經有些模糊了。

從「極簡」二字可知，他們的作品沒有像樣的結構，有的是欠缺變化的樂音不斷地持續。我能夠實際感受到，西洋音樂從貝多芬時期延續一百幾十年的一大趨勢已經發展到了瓶頸，才會誕生出極簡音樂這類的創作。

三位作曲家中，讓我留下最深刻印象的是泰瑞·萊利。他的樂曲中帶著印度音樂的色彩，噠噠噠地彈奏風琴的身影讓人難以忘懷。史提夫·萊許的樂曲無論是音色或和音，都讓我覺得棒極了，不過還是萊利帶給我的衝擊較大。菲利普·格拉斯的音樂則是讓我覺得有些無趣。

除了上述三人外，還有一位拉蒙·楊[12]同樣也是相當受到矚目的極簡

9 史提夫·萊許 Steve Reich
生於一九三六年，美國作曲家。初期代表作《It's Gonna Rain》（一九六五）是將兩張相同的錄音帶微妙錯開節拍，然後同時播放，藉此讓節奏與旋律浮現在微妙的差異之中。其他作品有加入迦納民族音樂的《鼓聲》（Drumming，一九七一）音樂劇原聲帶《The Cave》（一九九三）等等。萊許對於流行電子樂或電子音樂家帶來的影響深遠。

10 菲利普·格拉斯 Philip Glass
生於一九三七年，美國作曲家。代表作品有《沙灘上的愛因斯坦》（Einstein on the Beach）等樂曲。初期作品規律加入固定旋律，同時反覆演奏的結構形式，可以看出受到印度音樂很大的影響。一般將其視為極簡音樂的代表作曲家之一，可是格拉斯自己卻曾說過：「極簡音樂」一詞僅適用於一九七五年以前的作品。」

11 泰瑞·萊利 Terry Riley
生於一九三五年，美國作曲家。初期代表作《In C》（一九六四）是一首合奏曲，以鋼琴彈奏的C音做為貫徹全曲的主要脈動，然後事先準備的53組音型讓不限人數的演奏者隨興反覆演奏。泰瑞·萊利受到史托克豪森很深的影響，重視音樂的即興性與不確定性。

音樂作曲家。對於他的音樂，我不太了解，但是他的作品概念真是棒得沒話說。拉蒙・楊也是受到印度音樂與哲學的影響，一天二十四小時就生活在持續綿延的嗡嗡聲中，因此他的生活本身就是作品。拉蒙・楊現在居住在紐約，據說仍維持這樣的生活方式。從六〇年代起，始終如一，很令人佩服吧！

這些作曲家和凱吉的音樂都與觀念藝術13有著近似之處，感覺更偏向於一個節目或表演。其中，我喜歡的是拉蒙・楊在演奏會場釋放蝴蝶的作品。拉蒙・楊敞開演奏會場的大門，在會場中翩翩飛舞的蝴蝶全數飛出大門後，樂曲就宣告結束。我也只是藉由文字讀到這一幕，並沒有親自參與，不過我覺得這個作品非常符合音樂特質。

「非歐洲國家」的力量

眾所皆知，約翰・凱吉深受禪學與易學的影響；而對於歐洲之外的亞

12 拉蒙・楊 La Monte Young
生於一九三五年，美國作曲家。除了史托克豪森、魏本（Anton von Webern）等人的音樂外，葛利果聖歌、印度古典音樂、甘美朗音樂也都帶給拉蒙・楊極深的影響。除了運用嗡鳴聲創作的極簡主義作品外，有著強烈激浪派色彩的行動藝術作品也不在少數。本文提到的作品是《Composition #5》（一九六〇）。

13 觀念藝術
將作品的本質視為一項觀念，而不是一件物體。從一九六〇年代直到一九七〇年代，這類藝術作品被大量製作。運用文字或符號製作的非物質呈現手法較為普遍。不過作品的類型相當廣泛。相對來看「極簡藝術」只將有形物體的作品視為藝術，兩者的觀點可說是相互對立。觀念藝術可說是一九六〇年代重新審視「藝術本質」的一種形態。

洲音樂或思想，極簡音樂的作曲家也有著濃厚興趣，他們的作品也反映出這些要素。這些作曲家對歐洲的知性與文化萌生疑問，這種情況成了一股自然的趨勢，於是逐漸促使他們對於歐陸以外的文化圈產生興趣。

自五〇年代起，美國的文化菁英階層形成，也就是所謂的「垮世代」[14]；我想這股趨勢，或多或少也是受到這群菁英的間接影響。不過在這些作曲家中，多數都是親自前往亞洲或非洲，實際接觸當地的音樂，例如史提夫·萊許就到迦納實地調查與研究，而泰瑞·萊利則是屢屢造訪印度。

事實上，非歐陸圈的音樂並不是這個時代才影響了西洋樂壇。一八八九年舉行的巴黎世界博覽會[15]上，德布西首次聽見甘美朗音樂[16]，就受到相當大的影響。

當時，印尼人首次在歐洲演奏甘美朗音樂。德布西一聽之下，深受衝擊，於是開始利用海、雲等要素做為題材，譜寫縹緲意象的音樂，全然不同於貝多芬以後的作曲家，後者創作的音樂感覺就像是堅實的建築。換句話說，二十世紀西洋音樂始祖的德布西正是受到亞洲音樂的啟發，才創造出那種縹緲風格的樂曲。

亞洲音樂遠至法國給與了德布西靈感，幾經曲折後，跨越了時空的界

14 垮世代 Beat Generation
二次世界大戰後長大成人的世代，對於因循守舊的社會感到不滿，表現出許多奇特的行動，例如嗑藥、縱慾、醉心東方思想等等。傑克·凱魯亞克（Jack Kerouac）、亞倫·金斯堡（Allen Ginsberg）、威廉·布洛斯等作家為其精神代表。

15 巴黎世界博覽會
一八八九年的巴黎世博是為紀念法國大革命一百週年所舉行。艾菲爾鐵塔就是配合這場博覽會而興建。

16 甘美朗音樂 Gamelan
主要流行於印尼一帶，是運用傳統打擊樂器合奏的音樂。使用的樂器是五音音階的金屬製打擊樂器。

限，深深吸引了我這個亞洲的國中生。此外，就讀高中時，讓我備感興奮的極簡音樂也與亞洲或非洲的音樂有關。所有的根源似乎都是互有關聯。

解構的年代

國小時，我迷上了巴哈的音樂，接著又陸續喜歡上貝多芬、德布西，以及所謂的現代音樂，感覺像是一路跟著時代變遷聽著這些西洋音樂；而到了六〇年代快要結束時，我又逐漸愛上了與我出現在同一個時代的音樂。西洋音樂的歷史與我個人的生涯相互交錯，我赫然發覺，自己與作曲家身處在相同的時間中。這也代表著，我自己與這些音樂家感受到的問題能夠達成一致了。

這個時候已經接近高中生活的尾聲，我當時正投身於學生運動，試圖瓦解學校與社會的制度，而同時代的作曲家也正運用極端的形式，力圖打破現有的音樂制度與結構。當時，我一直在思考，西洋音樂已經發展到了

極致，我們必須從傳統音樂的束縛中，讓聽覺獲得解放。那個時候正是「解構的年代」。

真正要透過具體的形式呈現這種想法，將之放入自己的音樂裡，還得再過一段時間；但是我覺得自己當時感受到的問題，至今依然沒有什麼改變，而且直接聯繫住現在的我。坂本龍一的原型或許在此時已經悄然形成了。

1970—
1977

第二楽章

9

日比谷野外音樂堂與武滿徹
──大學時代 I

為了「追求解構」而升學

我的高中生活與六〇年代一同畫下了句點，一九七〇年，我考上藝術大學。就讀高中時，我曾堆起障礙物封鎖校園，高喊著打破教育制度，結果卻還是一樣參加升學考試，上了大學。我自己美其名是為了「追求解構」而升學。

曾經一起參與學運的戰友最後也幾乎都進入大學，不過也有很多人選擇先不參加升學考試，日後再做決定；塩崎也是重考了一年才進東京大學。我是直接上了國立大學，自然被所有人唾棄，於是與高中時期的朋友漸行漸遠。

升學考試不難。雖然藝術大學也有一般科目的筆試測驗，不過重視的是術科，筆試只是額外參考的評分標準。我參加的是作曲系的入學考試，

受測的術科是樂曲創作。考試時，要在教室裡待相當長的時間，依照考卷上頭的題目，創作出樂曲。好像有人會事先做好曲子，偷偷帶入考場，但是考題得進了考場才知道，所以沒有當場作曲的能力，畢竟還是無法順利考取吧。

我記得第一天的考試內容是和聲學，時間總共三個小時。隔了一天之後，則是考對位法（counterpoint），考試內容是得在五個小時內做出一首賦格曲（fugue）。休息一天後，最後是考鋼琴奏鳴曲，考試時間是七小時。我每一場考試都是刷刷刷地馬上寫完，第一個交卷離開考場，讓人感覺很討厭吧。

戰場與花園

當時，作曲系每年招收二十名學生，其中大約半數都是女生。器樂系也是女學生居多，因此整個音樂學院感覺就像是一個少女的花園。如果要學音樂，從小就得花不少錢，所以女同學大多都是有錢人家的千金小姐；而多

數男同學的感覺也都像是有錢少爺。整個學院散發出一種華麗優雅的感覺。

我與這些少爺、千金當然是完全不同的類型。我留著長髮，穿牛仔褲，一臉窮凶極惡的神情，而且還揚言為了瓦解大學體制才進來讀書，因此和他們完全格格不入。

藝術大學坐落在台東區，民青[1]在這裡的勢力也相當深厚，只要一踏出校園，就又回到動盪不安的現實社會。然而，在藝術大學裡，尤其是進到了音樂學院，感覺就像是來到遠離社會動亂、宛如花園一般的世界。我一直身處在動亂不安的那一邊，因此這裡真的讓我大感驚訝……「這到底是怎麼回事？」感覺自己就像是從戰場回來一樣。因此，我完全失去了想要大鬧一場的心情，彷彿是驚訝到不知該說些什麼。

走出上野車站後，直穿過上野公園，右邊就是藝術大學音樂學院，左邊則是美術學院。入學才沒多久，我就都跑去左邊的美術學院打混，幾乎很少去右邊，也就是如同花園一般的音樂學院。美術學院有很多特立獨行的傢伙，我很快就與他們打成一片。例如有人讀的明明是油畫系，卻是整天在跳暗黑舞踏[2]；也有人就是每天都在編織東西。美術學院也有許多搖滾樂團，而音樂學院卻連一個都沒有。無論是約翰・藍儂（John Lennon），或

1 民青

「日本民主青年同盟」的簡稱，是由日本共產黨指導下的青年成員組成的全國性大眾運動組織。組織章程規定，凡十五～二十五歲日本國民都具有成為同盟會員的資格。坂本龍一就讀高中的一九七〇年代左右，民青發展進入全盛期，據稱會員有二十萬人之眾。

2 暗黑舞踏 Ankoku Butoh

日本的一種實驗舞蹈形式，融合了日本特有的傳統與前衛元素的表演藝術之一。——譯註

大學一年級留影

是大衛・鮑伊（David Bowie），許多音樂家都是畢業於藝術學院。

上了大學後，不代表我就不參加學生運動了。我是一九七〇年入學，這一年正好發生了日本赤軍派發動劫機事件[3]；另外針對七〇年安保[4]，也有規模龐大的集會活動。我經常帶著美術學院的學生去示威遊行。入學之後，我立刻成為領導人物，指揮著示威活動進行。當時真是輕狂自大、精力充沛。

在藝術大學發起的學生運動，並沒有特定的具體主題。我大概就是讓整天在跳舞的那群朋友戴上安全帽，然後將他們帶去，所以感覺就是將參與示威遊行當成藝術運動的延伸。如今想想，當時還真是可愛。然而，各位讀者大概都知道，一九七〇到一九七二年，抗爭的性質逐年漸趨嚴酷，到了一九七二年左右，大概就是群眾動員的尾聲了吧。那個時候，群眾早就喪失了想參與集會的心情。

日比谷野外音樂堂

讀大學時，我常去聽演奏會。每逢有所謂現代音樂的演奏會，我一定

3 劫機事件

一九七〇年三月三十一日早晨，機師、空服員與乘客一二八人，由東京羽田機場飛往福岡的日航客機「淀號」遭到九名恐怖分子劫持。劫機犯帶著日本武士刀與炸彈，聲稱是共產主義者同盟赤軍派成員，要求班機改道飛往北朝鮮的平壤機場。幾經波折後，日本政府於四月三日同意劫機犯的要求，將赤軍派的這九名分子引渡給北韓當局。這是日本首宗劫機事件。

4 七〇年安保

一九六〇年六月通過的日美安全保障條約十年期限將屆，趁此機會應當能夠實現廢除該條約的目標，因此於一九六七年左右開始，直到一九七〇、由新左翼各黨派與全共鬥等組織為中心，指揮喜好付諸行動的青年，展開了反體制的政治抗爭。七〇年安保即為這些抗爭活動的總稱。但是，日美安保條約自動展延，國會也沒有掀起討論該條約的聲浪。

會去，也經常去聽搖滾音樂會。

讓我記憶特別深刻的是野外音樂堂。當時日比谷公園的野外音樂堂5，幾乎每星期都會舉辦免費演奏會，參與演出的有「旅行花朵」6等樂團。這些演奏會免費演出一九七〇年當時的「大眾音樂」，也就是搖滾樂。這樣的表演正可謂是向群眾解放音樂的一大嘗試，我對這種嘗試基本上頗有同感。

此外，由於我的耳朵已經習慣現代音樂，搖滾音樂會上演奏的音樂，如果是當成樂曲來聽，會覺得相當單調，但是從聲音的角度切入，就會覺得相當有趣。透過擴音器（amplifier）之類的科技設備，就可以讓微小的音量擴大，可說是帶領聽眾進入了彷彿顯微鏡一般的空間。這個空間相當貼近於約翰・凱吉的聲音空間。搖滾音樂會將雜音加入音樂中，這也是一個重要的特點。這個特點也是搖滾樂貼近約翰・凱吉音樂的另一面。搖滾樂所具備的如同顯微鏡般的特質，還有在音樂中加入雜音的特點，這兩項要素完全由電子音樂7所承襲，直到現在。

5 日比谷的野外音樂堂
正式名稱為「日比谷公園大音樂堂」，是位於日比谷公園內的野外音樂堂。最初的建築落成於一九二三年，而現存的建築則是在一九八三年完成，容納人數為三一四人。

6 旅行花朵 Flower Travellin' Band
一九七〇年組成的日本樂團。由於製作人內田裕也的提議，歌詞都採用英文。藉由東洋的旋律與高超的演奏技巧，廣受好評；在加拿大與美國也相當活躍。一九七三年解散。

7 電子音樂 Electronica
各式各樣類型的電子樂曲總稱，包含高技術音樂在內。House音樂、環境音樂（ambient music）、Trance音樂、鼓打貝斯（Drum and Bass）、工業音樂（industrial music）等等。

我一邊思考著這些事情，同時坐在讓人聯想到希臘直接民主制的圓型音樂堂裡聽著搖滾樂，真是舒服極了。不但聲音效果相當有趣，音樂構想本身也充滿了解放感。相互比較之下，在藝術大學裡創作現代音樂，就如同穿著白袍做實驗一樣。我覺得還是這裡好多了。

武滿徹老師

不久之後，大概也是因為大學過於無趣的關係，我和一群與戲劇相關的朋友經常跑去新宿黃金街[8]。去過幾次後，我和一些喜歡音樂、有些落魄的激進分子也混熟了。

我和他們一邊喝酒，一邊談著：「一起解放被資本主義操控的音樂！」、「仿效中國人民解放軍的精神，我們也要用音樂為勞工服務！」聊著聊著，我們開始批判武滿徹[9]。「武滿徹那傢伙居然使用日本樂器，立場有點右傾吧？」、「決定了，我們來鬥爭他！」於是，我們刻好鋼版，油印示威傳單，然後拿去武滿徹演奏會的會場發放。

第一次去的演奏會會場是在上野，接著是在某處郊外。就在我們第二

8 新宿黃金街

位於東京新宿的餐飲街，鄰近花園神社、木造長屋開設著一家又一家的小餐廳。由於是作家、記者、編輯聚集的場所，因而聞名。

9 武滿徹

出生於一九三○年的作曲家，作曲幾乎全靠自學。一九五○年發表《二樂章的慢板》（Lento in Due Movimenti）而出道。一九五一年，與湯淺讓二等人成立藝術團體「實驗工房」。他吸收歐美的前衛音樂手法，同時確立了自我的音樂世界，成為獲得國際最高評價的日本作曲家。武滿徹也從事電影配樂的工作，例如《怪談》（一九六四，小林正樹導演）、《沉默》（一九七一，篠田正浩導演）、《亂》（一九八五，黑澤明導演）等等。他也寫下許多關於音樂的著述。《十一月的足跡》（November Steps）是經常被人提到的代表作品。一九九六年逝世。

次很煩人地跑去發放傳單時，武滿老師本人出現在我面前。我對他提出種

種質問，例如「你在作品裡加進了『日式元素』，到底是什麼用意？」武滿

老師很有耐心地聽我說話，站著和我聊了三十分鐘。這段對話給我的印象

非常深刻，我深受武滿老師的人格吸引，覺得相當感動。

之後過了幾年，我又有機會與武滿老師見面。我記得地點是在新宿的

一家酒吧，當時是武滿老師先看到我，跟我打招呼：「你是那時候發傳單

的小伙子吧。」不僅如此，武滿老師似乎在某處聽過我寫的一首現代音樂

風格的作品。我寫過一首曲名有些難懂的〈分散・境界・砂〉，請了高橋

晶[10]操刀演奏，武滿老師聽過的應該就是這首曲子。「我聽了你的曲子，你

有一雙很敏銳的耳朵。」從武滿老師口中聽到稱讚的話，我高興極了

接著又過了十年以上的時間，我與武滿老師在倫敦剛好有機會碰面。

我的朋友大衛・席維安[11]機緣巧合下認識了武滿老師，我去倫敦時，大衛

打電話問我：「明天要和武滿見面，要不要一起來？」我大感意外，回答

當然要去，於是我們三個人就聚在一起吃飯。

日比谷
野外音樂堂
與武滿徹

092 ──
093

10 高橋晶

生於一九五四年，鋼琴家及作曲家。藝術大學研究所在學期間，以演奏武滿徹的作品而出道。主要彈奏現代音樂，在國內外都非常活躍。代表作品有《艾瑞克・薩提鋼琴全集》，還有委請坂本龍一等世界作曲家將披頭四歷年專輯重新編曲，然後親自演奏的《Hyper Beatles》等等。

11 大衛・席維安 David Sylvian

一九五八年出生於英國的音樂家。一九七六年組成樂團「Japan」，並於一九七八年發行專輯《Adolescent Sex》正式出道。樂團解散後，推出多張內容精彩的個人專輯，並於二〇〇六年組成新樂團「Nine Horses」，另外也與坂本龍一多次合作。

當時，我已經開始《俘虜》[12] 等電影的配樂創作，於是飯桌上的話題主要就是電影配樂。我和武滿老師都非常喜歡小津安二郎的電影，唯有一點，我們兩人都看不過去。小津的電影雖然很棒，配樂卻是糟糕透頂。於是，我們兩人發出豪語，總有一天要一起將小津電影的配樂全部重作。我、大衛、武滿老師三人談論著要創作什麼樣的音樂，愈談愈起勁。在這之後，武滿老師生了病，結果那次在倫敦的聚餐，就是我與武滿老師最後一次見面。那次聚餐時，我有事要先離開，武滿老師送我到餐廳外頭，精神奕奕地與我揮手道別。我永遠也無法忘記他當時的身影。

散發傳單的故事應該很多人都知道，但是我印象中的武滿老師，是與這段回憶一同留存在我的心中。

現在回想起來，我當時的心情或許就像是小孩子會對喜歡的人惡作劇一樣，所以才會跑去發傳單。如果沒有特別的熱情，怎麼可能刻意做傳單去發放，做這種麻煩的事。那種感覺大概就像是寫情書一樣吧！武滿老師說不定一開始就清楚這點，所以才會容許我們的放肆。

12 俘虜 *Merry Christmas, Mr. Lawrence*
一九八三年上映的電影。由大島渚執導，合作拍攝國家計有日本、英國、澳大利亞，以及紐西蘭。坂本龍一除製作電影配樂外，也在片中演出約諾上尉一角。

10

民族音樂、電子音樂，以及結婚

——大學時代 II

三善晃老師

日本作曲家中，讓我格外敬佩的除了武滿徹老師外，就是三善晃老師。三善晃老師當時仍在藝術大學任教，他與武滿老師是完全不同類型的人。一九五〇年代，三善老師曾於被譽為古典音樂最高學術殿堂的巴黎高等音樂學院（Le Conservatoire de Paris）留學，他的作品風格遵循高度專業的表現手法[1]，嚴謹慎密，因而聞名於世。

就讀國小時，我就已經拜入松本民之助老師門下，因此進入大學後，自然被分到松本老師的研討班，就算想去聽三善老師的課也沒辦法。但是，到了大四時，松本老師允許我去聽三善老師的課：「想去就去吧！」

1 表現手法 métier
工匠或藝術家習得的獨特手法、專業技能，或是表現技法。

三善老師幾乎不到學校，都是把學生叫到自己家裡上課。

三善老師問過我一個類似存在主義般的問題：「你認為自己是如何認識事物的形體？」我以自己讀過的填谷雄高、吉本隆明之類的論點拿來回答：「如果欠缺色彩，就無法認識了。」三善老師想要告訴我，得要先有色彩，才有辦法認識形體。換句話說，老師是在用委婉的說法指出我的樂曲欠缺色彩。三善老師的話很有說服力，讓我感到豁然開朗。雖然我已經在其他類型的音樂上，感受到不同於現代古典音樂的魅力，不過我也能夠想見，猶如三善老師至今經歷的嚴密、符合邏輯的訓練而習得的現代古典音樂中，應該也存在著一個相對應的自由世界。

我是一個不認真的學生，結果只去上了這麼一次三善老師的課，不過這堂第一次、同時也是最後一次的課，卻讓我留下了深刻印象。

成為音樂學家？

上大學時，我已經明確下定決心：「不論如何，一定要把民族音樂和電子音樂徹底學起來。」我是一個自以為是的毛頭小子，一直覺得：「西洋

音樂已經碰到瓶頸，不會再有什麼發展了。」如果還有發展，繼續學下去

倒也沒什麼關係，但是既然都已經走到死胡同，只好將目光放到西洋音樂

以外的地方，也就是不得不向外看。

因此，在藝術大學上課時，我決定選修小泉文夫老師的民族音樂學。

表面上，我雖然說是要瓦解大學體制，其實一直期待進了大學後能夠上小

泉老師的課。

小泉老師的課，我一堂也不曾蹺過。一年大概有三分之一的時間，小

泉老師會前往世界各地進行田野調查。他甚至走入叢林深處，蒐集當地原住

民的音樂，然後在課堂上放給我們聽。我去過老師家，簡直就像個小型博物

館一樣，蒐藏了數量眾多的民族樂器，當然所有樂器都能夠彈奏出聲音。

小泉老師在世界各地飛來飛去，除了擅長音樂外，各國語言也是一學

就會，又是一位都會感十足的雅士，總之就是風采翩翩。大三時，一度有

機會變更主科，而我當時十分崇拜小泉老師，因此很認真地煩惱著，要不

要放棄主修作曲，轉向音樂學家的道路。不過，最後做出的結論是，我還

是覺得自己不是那塊料。

小泉老師是從印度音樂開始著手研究民族音樂，而披頭四也是受到印度音樂的影響[2]。然而，披頭四把印度音樂當成珠寶一樣的點綴品，只是將遠方國度的文化當成裝飾。我當時心想：「開什麼玩笑？給人的感覺真不舒服。」印度音樂有著悠久的實踐與理論傳統，阿拉伯音樂也是一樣，而最多只有五百年左右歷史的歐陸音樂如何能相提並論？當然，在近代歐洲的音樂成為主流以前，亞洲音樂也曾在歐洲風靡過一段時期。

無論如何，當時的我感覺西洋音樂已經步入瓶頸，而且也切切實實地感受到民族音樂的魅力，小泉文夫老師也帶給我相當強烈的衝擊。

除了小泉老師的課，在藝術大學的課程中，讓我意外覺得有所收穫的是四年級不得不修的體育必修課。那堂課的老師是著名的「野口體操」發明者野口三千三[3]。他所提倡的體操是根據一個有趣的論點：「人體就像是一個裝著水的袋子。」這堂課我反倒去得很勤快，成績也不錯。課堂上學到有關呼吸的論點、放鬆身體的方法等等，說不定一直都對於我的表演非常有幫助。

另外，高松次郎[4]老師來美術學院講課時，我假裝是修課學生，跑去

2 披頭四與印度音樂
一九六五年發行的專輯《Rubber Soul》裡，收錄了一首《挪威的森林》(Norwegian Wood)。團員喬治·哈里森(George Harrison)在演奏該曲時，即使用了印度的傳統弦樂器西塔琴。之後，四名團員相繼受到印度音樂或思想所吸引，並於一九六八年帶著妻子或女友前往印度，參加瑪哈禮希·瑪赫西·優濟(Maharishi Mahesh Yogi)的靈修課程。

3 野口三千三
出生於一九一四年的體育學家。曾任東京體育專門學校(筑波大學前身)副教授等職務。一九七八年受聘為東京藝術大學教授。為了提高創造性、讓身體維持在平衡狀態，因此提倡自行開發、重視柔軟與流暢的「野口體操」。一九九八年逝世。

4 高松次郎
一九三六年出生於東京的美術家。在東京藝術大學就讀時，師從小磯良平。一九六三年，與赤瀬川原平、中西夏之組成反藝術的前衛美術團體「高·赤·中」(High Red Center)，透過各式各樣的「偶發事件」(happening)，吸引了大眾的目光。於國內外獲得的獎項甚多。代表作品為《影》系列，並著有《世界擴大計畫》、《針對不在的疑問》等書。一九九八年逝世。

他的研討班上課。老師在課堂上要同學用電線創作，我當場也不知道做了什麼東西。我自己主修的作曲課幾乎堂堂缺席，然而遇到有興趣的事情，就很積極地參與。

作曲與電腦

除了民族音樂外，讓我非常感興趣的還有電子音樂，尤其是電子音樂先驅之一的辛那奇斯5，創作的音樂，更是深深吸引我。辛那奇斯作曲時採用群論或統計學等數學手法，一邊運用電腦完成複雜的計算，一邊做出曲子。

如果電腦像現在一樣普及，這種作曲方法當然不是件難事，但是當時的情況當然不是如此。因此，辛那奇斯突然造訪東京大學工學院某研究室，借用了那裡的電腦設備。

那間研究室裡的電腦要用打孔卡處理資料。辛那奇斯做了數千張打孔卡，總算讓電腦演奏出莫札特的樂曲，但是電腦的演奏單調得令人為之錯

5 辛那奇斯 Iannis Xenakis

一九二二年出生於羅馬尼亞的希臘作曲家。於雅典工科大學學習建築後，在二次大戰期間參與了反納粹的地下抵抗運動，於一九四七年被判處死刑，因而逃亡至巴黎。跟著柯比意（Le Corbusier）從事建築師工作，同時拜梅湘為師，學習作曲。與日本作曲家兼鋼琴樂手的高橋悠治也有密切往來。一九五五年左右開始，遵循機率論的手法，持續用電腦作曲。一九八五年開發出作曲專用的電腦「UPIC」，可將藉由電腦筆與觸控板畫下的圖形轉換成聲音。二〇〇一年逝世。

愕，根本就稱不上是音樂。辛那奇斯心想這種演奏完全不行，許多技術猶

待克服，於是就打道回府了。

我會對電子音樂產生興趣，除了覺得「西洋音樂已經發展到盡頭」外，

也是因為一直在思考什麼樣的音樂才是「為大眾所做的音樂」。換句話說，

我當時的構想是，作曲是否能用一種如同賽局理論般的方式，讓即使是沒

受過特別音樂教育的人，也能從中獲得樂趣。我一直認為，作曲應該是任

何人都能辦到，而且也非得是讓任何人都能辦到才對。

如果更有毅力去追求實踐這份構想，或許能開發出一套具體方法，結

果我卻只是流於空談而已。然而，這樣的想法、問題意識，我想也許仍以

某種形式留存在自己的體內。

結婚與工作

我在大學三年級時結婚。結婚的對象是同一所大學油畫系的學生，年

紀比我大。我們交往了很長一段時間，後來生了孩子，於是就結婚。不過，

我們的個性似乎有些不合，結婚不久就離婚了。因此，我開始要負起家庭

責任，得去賺生活費。

一開始，我加入了勞工的行列，去地下鐵工地打工。那份工作是神田
車站的施工工程，得要到地底很深的地方搬運沉重的石塊與鋼材。我記得
一天是工作九個小時，大約可以領到日幣四千五百元。在當時來講，已經
是相當高的薪水了。

不知道什麼原因，一起工作的人全都有在練習搏擊；工作完九個小時
後，所有人就一起去拳擊館。或許工作環境都是這樣的人，而且只有我留
長髮，看起來就像是做不久的樣子，所以工頭就對我說：「這份工作不適
合你，勸你還是不要做了。」雖然我自己還滿有心想做這份工作，結果做
了三天就辭職。

我接下來想找一份比較輕鬆的工作，由於我會彈鋼琴，所以就到酒吧
彈琴。比起在地下鐵工地打工，這份工作更好賺，連同中間休息時間也算
在內，一天只要工作四、五個小時，就可以賺到日幣五千元左右。

我有時也會被叫去銀座七丁目的「銀巴里」6，幫店裡唱法國香頌的

6 銀巴里
一九五一年開業的知名香頌酒館。一九九〇年十二月
舉行「歇業音樂會」最後一晚由美輪明宏上台表演。

歌手伴奏。這家店現在已經結束營業了。那時，原本負責伴奏的鋼琴手突然沒辦法去，節目快開天窗，所以才會聯絡上我。這家店的壓軸主秀偶爾會請來美輪明宏演唱，不過我對法國香頌完全是一竅不通，只好照著曲譜，盡量不要彈得像是照本宣科。我自己覺得彈奏得很糟，不過既然是偶爾才會被叫去，就輕鬆地做吧！

讓我感到頭痛的是，彈過的曲子就會留在腦海裡，進了腦袋裡的東西，就很難趕出去。除了「銀巴里」之外，我也在其他酒吧打工彈琴，但是彈的樂曲不是法國香頌，就是電影配樂，或是當下流行的曲子。我怎樣也無法將這些樂曲從腦中抹去，真的是困擾極了。

我也不是只有做這份工作，一直都在彈琴給來喝酒的客人聽；美術學院的朋友認識一個劇團，我從入學開始就替他們寫過好幾次曲子。另外，音樂方面的相關工作也愈來愈多，例如有搖滾歌手、民謠歌手要錄音或舉辦現場演奏時，我就會被找去幫忙；而且沒過多久，我就跟著友部正人[7]參與全國巡迴演出。我還是和以前一樣，完全沒有把音樂視為正業的自覺，然而音樂工作卻逐漸成了我生活的重心。

7 友部正人
生於一九五〇年的民謠歌手、詩人，被稱為「日本的鮑伯‧狄倫」。《沒人畫得出我》（一九七五）等多張專輯中，由坂本龍一彈奏鋼琴。

走向舞台、踏上旅程
——大學時代 III

黑色帳篷與自由劇場

無論是高中時期認識、讓我深受感動的約翰・凱吉，或是我現場聽過的泰瑞・萊利、史提夫・萊許、菲利普・格拉斯，還有拉蒙・楊，知道這些作曲家的朋友，音樂學院一個都沒有，反倒是美術學院的那群朋友還能夠和我聊得上話。美術學院的學生讀遍了《美術手帖》之類的刊物，不僅知道安迪・沃荷[1]、白南準等藝術大師，對於同時代的前衛藝術也相當清楚，而且通常也會因此延伸認識萊許等作曲家的音樂。因此，自然而然地，我就完全融入美術學院的學生當中。

在那個年代，大家高喊著瓦解體制、觀念藝術之類的口號，就算是在

1 安迪・沃荷 Andy Warhol
一九二八年出生於美國賓州，藝術家。利用絹印版畫技術，大量反覆將大眾媒體上氾濫的圖像做成藝術作品，例如康寶濃湯、瑪麗蓮・夢露、麥克・傑克森等，是一九六〇年代前普普藝術的代表藝術家。一九八七年逝世。

2 黑色帳篷
前衛戲劇團體，正式名稱是「劇團黑色帳篷」。前身為「演劇中心六八」。核心成員為齋藤晴彥、佐藤信、山元清多等人。原先是在六本木的自由劇場表演；自一九七〇年起，則是搭建黑色帳篷，展開移動公

美術學院裡，幾乎也沒有幾個學生會認真畫著一般繪畫，二十個學生裡，看看能不能找到一個吧。認真畫畫的學生甚至會遭人嘲弄：「哇，你在畫畫耶！」美術學院的學生都在忙各式各樣的事情，也有許多人投身舞蹈或舞台劇。受到他們的影響，我也開始去看了當時的地下劇團表演，像是黑色帳篷2、自由劇場3等。我和黑色帳篷裡負責音響的學生混熟後，去劇場時，我也會跟著幫忙。

其實，我原本與舞台劇也不是毫無關係。我的母親是帽子設計師，從小我就經常見到她因為劇團的訂單，連夜趕製帽子。演出新劇時，如果是紅毛劇4，演員一般都會戴著帽子。有時候，母親會帶我去看舞台劇表演，我記得大多是劇團「文學座」的演出。因此，對於舞台劇表演的氛圍，我也不是一無所知，更不用說我在高中時還曾演出過前衛戲劇。

透過朋友的介紹，在自由劇場的公演中，我也軋上一角。參與演出的人全都很有趣，能夠和這群人一起創作，真的是一大樂事。我有時也會登台上場。負責創作與演出的是尚未闖出名聲的串田和美5、吉田日出子6、柄本明7、佐藤B作8等人，我和他們都成了朋友。舉辦一次公演時，大概有二、三個星期都要耗在上頭，根本就沒空去學校上課。

演，嘗試不受劇場地約束的表演形式。二〇〇五年，開始以東京神樂坂的「theatre iwato」為據點展開活動。

3 自由劇場
串田和美於一九六六年成立的前衛劇團與劇場。之後改名為「ON THEATER自由劇場」。

4 紅毛劇
舞台劇裡有關西洋題材的作品。

5 串田和美
一九四二年出生於東京，劇場導演、演員。曾加入演員座養成所與文學座。之後於一九六六年與佐藤信等人創立劇團「自由劇場」。一九七九年，第一部演出戲碼《上海爵士夢》獲得紀伊國屋戲劇獎、團體獎。一九八五年開始，擔任東急文化村「Theater Cocoon」劇場的藝術總監。二〇〇〇年成為日本大學藝術學院教授。二〇〇三年開始，擔任松本市民藝術館館長兼藝術總監。串田也曾演出電影《突入！淺間山莊事件》（二〇〇二）、《無人知曉的夏日清晨》（二〇〇四）等電影。

6 吉田日出子
一九四四年出生於石川縣，女演員。曾加入演員座養成所，一九六五年在文學座演出《山襲》而正式出道，隔年參與組成自由劇場。演出《上海爵士夢》（山襲）時，相當受到歡迎。一九八九年，由於演出《社葬》一片，獲得日本學院獎最佳女配角獎。曾演出過多部電影，

當時的地下劇團裡，一邊當演員，同時也要負責音樂演奏的人並不罕見。即使是舞台劇表演時，仍是要大量使用配樂，所以舞台劇與音樂幾乎是同步進行。

友部正人

我因為和戲劇圈的朋友一同出入新宿黃金街，也在那裡認識了一些音樂人。那一陣子，我的人際網絡一下子拓展開來，其中包括我和友部正人的相遇。有一天，我在黃金街喝酒時，友部湊巧走進店裡，坐到了隔壁桌。

我沒有在聽民謠音樂，因此不認識友部。真要說起來，我過去一直都很討厭民謠音樂，對它一無所知。如果要說是因為一無所知而感到討厭，似乎也很奇怪，不過我非常不喜歡那種會讓人聯想到「越和聯」9的感覺。新宿西口每星期六都會舉辦民謠音樂大會，給我的感覺就只有不爽而已。我甚至跑去那個大會上，一把將正在唱歌的傢伙揪住，叫他「閉嘴」，還

例如《男人真命苦──寅次郎的告白》（一九九一）、《性愛寶典──枕邊書》（The Pillow Book，一九九六）《Out》（二〇〇二）、《日本沉沒》（二〇〇六）等等。

7 柄本明
一九四八年出生於東京，男演員。高中畢業後，在公司上過班，也曾做過舞台道具的工讀生，之後於一九七四年加入自由劇場。一九七六年退出，與孟加拉（本名柳原晴郎）、綾田俊樹等人合組「東京乾電池」劇團。曾演出多部舞台劇、電影、以及電視劇。除了《肝臟大夫》（一九九八）一片獲得日本學院獎最佳男主角外，二〇〇四年也因拍攝《座頭市》獲得每日電影大賽最佳男配角獎。

8 佐藤B作
一九四九年出生於東京，男演員。曾於自由劇場當學徒。一九七三年組成「東京輕鬆歌舞秀」劇團。一九八六年，由於參與演出《阿吉的黃色包包》獲得紀伊國屋戲劇獎個人獎。

9 越和聯
「實現越南和平市民聯合會」的簡稱。一九六五年，由小田實、鶴見俊輔、開高健等人帶頭組成，並展開一連串反戰運動，例如街頭示威遊行、反戰廣告等等。一九七四年解散。

批判了幾句，像是「靠那種靡靡之音，就有辦法革命嗎？」我就是這麼不喜歡民謠音樂，完全不聽。但是湊巧與坐在隔壁的友部聊過後，讓我感到相當有趣。我覺得友部正人「就像是一位現代詩的詩人」。我們志趣相投，愈聊愈起勁，接著友部問我：「明天有錄音工作，要不要一起來？」進錄音室錄音，還真是我頭一遭的體驗。

友部已經出過唱片，似乎還有點名氣，不過我完全不曉得。真要說起來，我連鮑伯·狄倫10是誰都不認識了，所以也不知道友部正人被稱為日本的鮑伯·狄倫，只是一直覺得他的歌唱方式很有趣，歌曲就是一首饒富趣味的詩。這種類型的歌曲，應該要搭配什麼樣的鋼琴伴奏？我自己考慮再三後，才動手彈奏，結果非常對友部正人的胃口。於是他開口邀我一起舉辦演奏會，到日本各地巡迴表演。我當時回答他：「反正閒著也是閒著，沒問題。」於是，我們真的花了大約半年的時間到日本各地的表演空間演出。

我成長的過程都是在東京，沒去過其他地方，因此能到日本其他縣市走走看看，感覺相當新鮮。不知道是什麼緣故，民謠音樂在大阪、京都相當流行，因此有很多機會前去關西地區。我不僅結識了當地的音樂人，也感受到日本東、西部的不同。我覺得西部地區有著東部欠缺的活力。我和

10 鮑伯·狄倫 Bob Dylan 生於一九四一年，美國的音樂家、詩人、民謠歌手、創作歌手、吉他與口琴樂手。對於一九六○年代的反傳統文化影響尤為深刻。

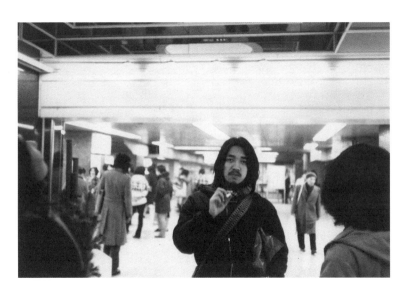

與友部正人一同全國巡迴表演

友部正人一同巡迴演出，感覺就像當時很受歡迎的「我們」系列[11]電視劇，實在是好玩極了。

美式音樂的源流

巡迴表演結束後，我也認識了愈來愈多民謠圈的朋友。當時，東京的民謠音樂人，像是高田渡[12]等，都聚集在吉祥寺一帶。我和那一帶出沒的音樂人也混得很熟。就我一直以來聽的音樂類型來說，幾乎不可能與民謠圈的人愈來愈熟，不過我一直都對民族音樂頗感興趣，或許正是這項興趣讓我結識了這些朋友。

民謠音樂的形成，是愛爾蘭、蘇格蘭一帶的音樂傳入美國後產生變化，陸續又加入了美國南部黑人音樂的元素，例如鄉村音樂、鄉土音樂[13]等等。因此，日本民謠音樂人極力仿效美式民謠，就等於是模仿由種種音樂渾然融合而成的這種產物。無論是和音也好，吉他的彈奏方式也好，都是同樣的情況。我對於歌詞裡提到自衛隊發生什麼事，一點也不感興趣；不過這群音樂人深入探求民謠音樂的精神，而從他們的音樂中，我彷彿能

11 「我們」系列
亦即《我們的旅行》、《我們的早晨》，以及《我們的慶典》，是一九七五～一九七八年日本電視台播映的青春偶像劇系列。《我們的旅行》與《我們的慶典》是由中村雅俊主演，而《我們的早晨》則由勝野洋主演。

12 高田渡
一九四九年出生的民謠歌手。一九六〇年代主要於京都活動，一九七〇年代將據點移至東京。與細野晴臣、友部正人交情深厚。HASYMO的巡迴演出時，負責彈奏夏威夷滑弦吉他（steel guitar）的高田漣就是高田渡之子。二〇〇五年逝世。

13 鄉土音樂 hillbilly music
美國鄉村音樂之一。「hillbilly」原本是指美國南部阿帕拉契山脈一帶的鄉下人。此外，「rockbili」一詞則是指融合鄉土音樂與搖滾樂的音樂。

聽見美式音樂的整個源流。

在這之後，來聽友部表演的人有時會找我幫忙，音樂相關的工作變得愈來愈忙，我也成為所謂的音樂人，一切都在不知不覺間發生。然而，我毫無一點身為音樂人的自覺。如果有人託我明天去彈一下鋼琴，我都是二話不說就答應，覺得反正自己就是在打工。直到組成 YMO 之前，我都是抱著這樣的心態。本業究竟是什麼？我一直沒有認真想過。從小開始，我的想法甚至是「不想做一份專職工作」，因此這種狀態或許正是我想要的。

告別學生生活

與友部一同巡迴演出時，我正在讀碩士班。我會想讀研究所，是因為無法想像自己在社會上就此要被劃分到某處，於是希望能繼續保持這種不上不下的學生身分；而不是對於作曲燃起了理想，才想要繼續讀書。那個時候，我有時就是過著一個人的生活，有時則會住在當時交往的女友那

裡。我和女友的房間都沒有鋼琴，所以都是到工作場所才彈，像是錄音室或劇團等。我當時過的是這樣的生活。我讀大學時，幾乎都沒去學校上課，而讀研究所時，就真的是連一堂課也沒去過了。

我原本以為能夠在研究所待個四年，結果指導教授有天把我叫去談話：「行行好，三年趕快畢業。」如果毫無作為的研究生一直留在學校，對於大學是一種資源浪費，也是一種負擔，指導教授似乎也因此在教授會議上遭到指責。當時只要交出一個作品就能畢業，因此我就寫了一首樂曲，就此告別研究所。

指導教授原本是說「隨便交首什麼作品都好」，不過我可是盡了全力，認真寫出一首樂曲，總長度大概是十到十五分鐘，是一首有些類似管弦樂風格的曲子[14]。其實過了幾年後，藝術大學畢業的學長黛敏郎[15]曾看過這首樂曲的曲譜，而且似乎很喜歡，於是就在他主持的電視節目《無題音樂會》上拿來演奏。那個時候YMO已經解散，所以大概是在一九八〇年代前期的事情了。先前從來沒有人演奏過這首樂曲，因此當時是首次公諸於世。實際聽過管弦樂團呈現出的樂音後，我的感覺是：「嗯，演奏出來的樂音和我想像的幾乎一樣。」

14 管弦樂風格的曲子
亦即「反覆與旋」。一九八四年，於《無題音樂會》首次公開演奏。

15 黛敏郎
生於一九二九年。一九四五年進入東京音樂學校（現在的東京藝術大學）就讀，師從伊福部昭。一九五一年研究所畢業後，赴巴黎高等音樂學院留學。一九五三年歸國，與團伊玖磨、芥川也寸志組成「三人會」。黛敏郎將各種最尖端的現代音樂知識帶回日本，例如具象音樂（Musique Concrete，將錄好的聲音予以加工、編輯的音樂）、電子音樂、預置鋼琴（Prepared Piano）等等。他不僅創作了許多歌劇、清唱劇與電影配樂，還擔任電視節目《無題音樂會》主持人，以及日本音樂著作權協會會長。作品有《金閣寺》、《涅槃交響曲》、〈舞樂〉等等。一九九七年逝世。

寫下這首樂曲、然後從研究所畢業，是一九七七年的事情。我忘記拿到什麼學位，應該是某某碩士，不過畢業證書也不知道丟到哪去了，所以也不清楚名稱是什麼。畢業那年是二十五歲，正是我已經在為工作忙個不停的時候。在社會上，我雖然還是個無名小卒，不過在音樂圈內，已經小有名氣。

畢業的隔年，也就是一九七八年，我加入了YMO。

12

擁有共同語言的朋友
——YMO成軍前夕 I

戲劇界人脈與音樂界人脈

我是一九七七年從研究所畢業，不過在這之前，已經接了非常多的音樂相關工作。如同先前所提，我在地下劇團裡負責音樂部分，於是開始與劇團的人有著密切互動，接觸到音樂工作者的機會也因此增加。

當時，與我關係特別密切的是串田和美成立的自由劇場，年輕時候的吉田日出子、柄本明、佐藤Ｂ作都是這個劇場裡相當活躍的人物，每個人都光芒四射，非常亮眼。我和他們在舞台劇創作的現場共同度過很長的一段時間，關係相當親近。

有一天，吉田日出子問我：「我家裡有一個吉他手，要不要和他見見面？」原來她要將當時正在交往的男友介紹給我認識，而她的男友就是鈴木茂[1]。

1 鈴木茂

生於一九五一年。音樂人。一九六九年與細野晴臣、大瀧詠一、松本隆共同組成「Valentine blue」（之後更名為「Happy End」）。擔任吉他手與主唱。一九七二年「Happy End」解散，在隔年又與細野晴臣、松任谷正隆、林立夫共同組成「錫盤巷」（Tin Pan Alley）。也一九七四年更名為「焦糖媽媽」（Caramel Mom，參與製作荒井由實的專輯《COBALT HOUR》。二〇〇〇年，與細野晴臣、林立夫合組「錫盤」樂團。

總之，我就應邀前去打擾。到了吉田家，我見到一位不太愛說話的英俊青年，年紀大概和我差不多，而且從吉田的介紹得知，他還是一個已經解散的樂團「Happy End」[2]的吉他手。然而，由於我的孤陋寡聞，我根本就不知道有「Happy End」這個樂團，更別提聽過鈴木茂了。不過，和鈴木聊過之後，讓我感覺他非常有心地在探求音樂。我記得，我還因為自己在藝術大學學習作曲，也會看譜彈奏，臭屁地在他面前彈了喬治·葛詩文（George Gershwin）等人的樂曲。

自由劇場本身就是一個所謂的地下劇團，不過自由劇場底下還有更小的劇團，就像是附屬的小劇團一樣，我也會去這些小劇團幫忙，像是寫寫配樂，或在現場演奏。有時候，我會帶其他藝術大學的學生過去，幾乎都是拗他們免費幫忙。

附屬的小劇團裡，和我交情特別好的是朝比奈尚行[3]。他除了參加自由劇場的表演活動外，也有自己的一個劇團。他的弟弟朝比奈逸人和我一樣都是藝術大學的學生。逸人讀的是油畫系，吉他卻彈得非常棒，不過走

2 Happy End
細野晴臣、大瀧詠一、松本隆、鈴木茂組成的搖滾樂團。一九六九年先組成「Valentine blue」，之後才更名為「Happy End」。發行過三張原創專輯，分別是《快樂結局》、《風街浪漫》，以及《Happy End》。「Happy End」可謂是「日語搖滾」的創始者，對於日後的流行音樂影響深遠。

3 朝比奈尚行
一九四八年出生於神奈川縣。音樂家、劇作家、演員。結束自由劇場等劇團的活動後，於一九八五年自創劇團「時時自動」。現在是用「Asahi7oyuki」的藝名從事演藝工作。

的音樂風格是我厭惡的民謠曲風就是了。

朝比奈逸人的周遭朋友中，許多都是在吉祥寺一帶活動的民謠音樂人，包括高田渡在內，這正是日本首屈一指的民謠音樂圈。

我對於日本民謠音樂的歌詞倒足了胃口，不過如同先前所提，從他們的音樂中，我能夠順著美式民謠的源流，聽見起源的愛爾蘭、蘇格蘭一帶的音樂，以及黑人音樂。對於深受民族音樂吸引的我而言，這麼聽民謠音樂相當有趣，而且這些民謠音人的熱情也讓我折服。

這群吉祥寺民謠音樂界人裡，核心人物之一的串田光弘成立了武藏野蒲公英樂團。他的哥哥是串田和美，也就是自由劇場的領軍人物。就像這樣，從許多地方都可以發現音樂人與戲劇人之間的關係。

串田家位於吉祥寺較僻靜的地方，有時我去找他們玩，會看到兩兄弟的父親，也就是哲學家串田孫一 4 就坐在庭廊邊上。

七〇年代的中央線文化

回想起來，我當時好像常常出沒在中央線沿線的地區，例如高圓寺、

4 串田孫一
一九一五年生於東京，哲學家、詩人、隨筆作家，也是知名的登山愛好者。一九五八年創立山訊藝術雜誌《岳》(Alp)。父親是前三菱銀行董事長串田萬藏，長子是戲劇家兼演員的串田和美，次子是平面設計師串田光弘。二〇〇五年逝世。

阿佐谷、吉祥寺、三鷹、國分寺等等。中央線沿線是民謠音樂的發展核心地區，同時也是有機栽培商家，或是整骨、瑜珈、合氣道相關資訊的集散地。我有時會在國立與日本嬉皮「部族」（commune）的人碰面。幾年前，就在「部族」創始人山尾三省5去世前不久，我還去過屋久島拜訪他。

到了一九七〇年代，新左翼運動式微，所有人不久之後都開始找尋一條新的出路，於是有類似山岸會6之類的組織成立，說不定日本的環保運動也是源自這個時期。在這波新世紀的潮流中，核心就是中央線的沿線地區。

我雖然也關心這波潮流，不過就因為在政治上遭遇挫敗，就轉而投向有機農法，或是成為嬉皮，這種做法根本就如同喪家犬，所以我都盡量與這些人保持距離。

無論如何，在當時的中央線沿線地區，音樂、舞台劇以及那些新運動等等，各式各樣的事物全都混雜在一起。如今還是可以看到昔日殘留下來的光景。

5 山尾三省
一九三八年出生於東京的詩人。早稻田大學文學院西洋哲學系肄業。一九六七年創立「部族」。一九七三年與家人一同到印度及尼泊爾朝聖。一九七七年起，移居屋久島。與詩人蓋瑞・施耐德（Gary Snyder）有著深厚交情。著述有《聖老人》《島嶼生活》《屋久島的奧義書》等等。二〇〇一年逝世。

6 山岸會
山岸巳代藏創立的日本最大部族團體，正式名稱為「幸福會山岸會」成立時間是一九五三年。山岸會的宗旨是建立一個「自然與人為和諧共存的理想社會」，採行共同生活。一九七〇年代，由於學運分子加入，規模急速擴大。山岸會被視為循環型社會的典型，因而受到矚目；然而在一九九八年，卻爆發「山岸主義學園」疑似侵害人權的醜聞。

山下達郎

在人脈像前述一樣逐漸增加時，我遇見了山下達郎[7]。我記得第一次見面應該是在荻窪的「Loft」，由於我們有共同的音樂人朋友，因此彼此不會感覺陌生。

相較於過去在日比谷野外音樂堂等地聽到的搖滾樂或藍調，山下的音樂風格完全不同，讓我大為驚訝。真要說起來，山下的音樂無論是和音、節奏組合，或是編曲，都非常精緻複雜。尤其是和音的部分，與構成我音樂源頭的德布西、拉威爾等人的法國音樂，也有著共通之處。

我好歹也是音樂系的學生，雖然實際上幾乎都沒去上課，不過也是花了好多年學習，然而這種都在玩搖滾樂、流行樂的傢伙，又是在哪學到如此高超的和音技巧？

答案當然是自學，他是靠著聽力與記憶學到這些技巧。我想，山下是透過美國流行樂曲，從中吸收到大部分與音樂理論相關的知識，而且學到的知識在理論上都非常正確。假如他選擇走上不同的道路，轉而從事現代音樂創作，應該會成為一位相當有意思的作曲家。

7 山下達郎
一九五三年出生於東京都的創作歌手。東京都立竹早高中畢業。一九七三年，與大貫妙子等人組成樂團「Sugar Babe」。一九七六年三月，與大瀧詠一、伊藤銀次共同推出《Niagara Triangle Vol.1》。十二月發行個人專輯《CIRCUS TOWN》，正式出道。之後，擔任編曲者、專輯製作人、作曲者，活動領域相當廣。

想也知道，我們身邊都沒有可以深入談論和音話題的對象，因此馬上就談得很投機。

我開始參與山下的錄音工作，過了一陣子之後，他介紹我認識「Happy End」的主唱，也就是堪稱為山下啟蒙恩師的大瀧詠一[8]。

擁有共同語言的朋友

我與大瀧一拍即合。從一九七五到一九七六年，我都在大瀧位於福生的錄音室裡錄音[9]——其實就是一間浴室。在福生的錄音室裡，我見到了細野晴臣。這是我和細野的第一次見面。我這時已經知道「Happy End」這個樂團，也聽過細野的個人專輯。

與細野第一次見面時，他帶給我的感覺和山下非常類似。聽過細野的音樂後，我一直認為：「我至今仍深受其影響的音樂，像是德布西、拉威爾、史特拉汶斯基等人的音樂，這個人一定全都清楚，而且應該也在從事

8 大瀧詠一

一九四八年出生於岩手縣的創作歌手、作曲家、編曲者、音樂製作人，暱稱是「福生仙人」。成立樂團「Happy End」，以及自我音樂品牌「Niagara Triangle」，在樂壇相當活躍。一九八一年推出個人專輯《A LONG VACATION》，大為暢銷。曾幫松田聖子、藥師丸博子等歌手製作專輯，也是《瑞維拉之冬》、〈熱情的心〉等歌曲的作曲者，這些經歷也都相當著名。

9 錄音

當時坂本參與錄音的專輯是《Niagara Triangle Vol.1》。

這類音樂的創作。」他的音樂中，隨處可見疑似這些作曲家影響的痕跡。

然而，實際見面後，一問之下才知道，他幾乎不清楚這類音樂，像是一談到拉威爾，他頂多只聽過《波麗露舞曲》而已。

透過類似我所做的方法，利用有系統的學習，逐步掌握音樂的知識與感覺，這種方式與其說是簡單，應該說是容易理解，就像是只要順著樓梯往上爬就好了。然而，細野一直以來都不是用這樣的方法學習，卻能夠切實地掌握音樂的核心部分。我完全無法理解究竟是怎麼一回事，也只能說他有很好的聽力。

讓我同樣感到驚訝的還有另一個人，那就是矢野顯子[10]。聽到她的音樂時，我猜她應該具備高度的理論知識，才能做出那樣的音樂，然而一問之下，她也是完全不懂理論。

換句話說，我透過有系統的方法掌握到一套語言，他們則是自學而得到一套語言，而就算學習的方法完全不同，這兩種語言卻幾乎一模一樣。

因此，在我們相遇時，打從一開始就能用同樣的語言溝通。我覺得這真是太棒了。

而且，我也開始逐漸確信，流行音樂是相當有趣的音樂。

10 矢野顯子

一九五五年出生於東京的創作歌手。就讀高中期間，已經是一位頗有名氣的爵士鋼琴樂手，並在參與樂團活動後，於一九七六年發行專輯《日本女孩》（Japanese Girl）單飛出道。一九七九年參與YMO世界巡迴演出。一九八二年與坂本龍一結婚。

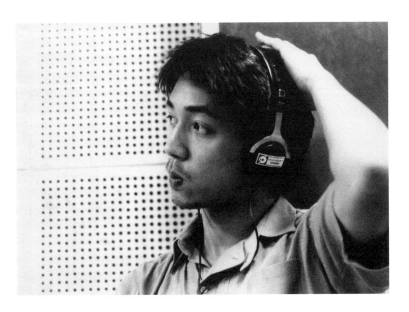

YMO成軍時期

全日本的現代音樂聽眾，加起來不知道有沒有五百人；然後針對這些聽眾，演奏猶如在實驗室裡穿著白袍做出來的音樂，這就是我當時對現代音樂的印象。而流行音樂在創作的過程中，能夠同時與更多聽眾互動交流，其實更好。而且，流行音樂與古典音樂或現代音樂比較之下，也不見得就來得低俗，反倒是顯出頗高的水準。德布西的《弦樂四重奏》是很棒的音樂，但也不能說，就是因為它的極致不凡，所以顯得細野晴臣的音樂無法相提並論。我逐漸清楚感覺到，如果能在流行音樂的領域創作出那麼動人的音樂，會是多麼有趣的一件事。

13

倒數計時──YMO成軍前夕 II

這副德性的傢伙?

在我那個年代有許多音樂人,例如「Happy End」的鈴木茂、「錫盤巷」的鼓手林立夫與貝斯手後藤次利[1],他們讀書時都和我同一個學年,而山下達郎、高橋幸宏則是晚我一年。

不過若是因為這個緣故,就以為他們的青春時代全都和我一樣,那可就是大錯特錯了。讀高中時,我還土不拉嘰的,一直都在參加示威遊行之類的活動;而他們全都過著更為華麗的生活。幸宏等人似乎都在青山大道一帶舉辦舞會,賣著「舞會入場券」。對我而言,青山大道只不過是示威活動裡的一個汽車折返點而已,而且像是舞會之類的場合,我也不曾去過。

第一次見到幸宏是在日比谷的野外音樂堂。我和山下認識後,加入了

1 後藤次利

一九五二年出生於東京的貝斯手。曾與「奶油麵包」(Bread & Butter)等音樂人共事。為澤田研二所寫的〈TOKIO〉拿下日本唱片大獎編曲獎。在作曲、編曲的領域也有亮眼成績,曾幫隧道二人組與工藤靜香寫下暢銷歌曲。妻子是河合園子。

他那近似搖滾樂團的音樂團體，有時負責彈彈鋼琴。以前我去日比谷野外音樂堂時，不是去參加政治集會，就是去聽音樂會，如今卻是親自站到舞台上表演。那一年是一九七七年。同一天在日比谷野外音樂堂演出的團體是「Sadistic Mika Band」[2]，當時SMB的鼓手正是高橋幸宏。

透過山下的介紹，我和幸宏在野音休息室第一次見面，他給我的感覺截然不同於山下或細野，讓我很驚訝。整體來說，幸宏非常時髦，從頭到腳穿著KENZO的服裝，還披著圍巾。

「這副德性的傢伙也跟著玩什麼搖滾？」我看到幸宏的打扮，不禁愕然，目不轉睛地從頭到腳打量著他。我的印象中，玩搖滾樂的人就是要留長髮，穿著髒兮兮的牛仔褲，打扮得破破爛爛才行。從這點來看，或許不是因為什麼刻板印象的緣故，而是我本來的想法就比較保守。

除了幸宏之外，SMB的團員，包含加藤和彥[3]在內，每個人都相當時髦。我覺得他們似乎有些另類，不過這樣的風格卻也別有趣味，很不簡單。

總而言之，我感覺他們就像是完全不同的人種在玩音樂，因而大為驚訝。

2 Sadistic Mika Band
由加藤和彥、加藤美加、角田寬三人於一九七一年合組的樂團延伸而成。最初在英國走紅，不久後在日本也大受歡迎。團員數次替換後，於一九七五年解散。一九七七到一九七八年，改名為「Sadistics」，繼續表演活動（這個時期，坂本龍一與高橋幸宏在野音相識）。一九八三年，加藤和彥、高橋幸宏、小原禮，以及高橋幸宏四人找來了桐島Karen擔任主唱，重新開始樂團活動。二〇〇六年，主唱更換為木村Kaela。一九八三年，與松任谷由實、坂本龍一合作，團名改為「Sadistic Yuming Band」，在紀念音樂會共同演出。

3 加藤和彥
一九四七年出生於京都府的音樂家、作曲家、製作人。一九六六年，組成樂團「The Folk Crusaders」，以一首〈回家的醉鬼〉而走紅。一九七二年組成樂團「Sadistic Mika Band」，開始活動。代表作品有〈無盡的悲傷〉、〈重拾那份美好的愛〉、〈祈求時光機器〉等歌曲。

裝飾藝術的世界

之後，幸宏邀我去錄音室參與錄音工作，於是我們漸漸變熟，我也去了他家玩。我那天還是跟平常一樣，穿著大概半年沒換過的牛仔褲，配上一雙人字拖。到了幸宏家裡，感覺就像是來到了裝飾藝術的世界。地板鋪著黑白兩色交錯的磁磚，家具也統一成裝飾藝術風格，感覺就像是住在小型美術館裡，讓我瞠目結舌。

拿我家來說，我父親一點也不懂任何娛樂，只是一味沉浸在書中，思考著書本裡的知識，因此幸宏家完全像是另一個世界。此外，如同先前所述，當時在中央線沿線一帶，不但聚集了民謠音樂的相關人士，還有嬉皮組織，以及從事瑜珈、整骨和有機農業的人，這類文化不斷從這個地區向外擴展，所以這裡當然是一個不同的世界。

幸宏的家讓我覺得，在同一個時代裡，同樣是在東京，居然還有著這樣的世界。

時代的轉捩點

幸宏家當然是比較特殊的例子，不過整個日本在這時期已經變得相當富裕。一九六〇年，日本就像是大島渚的電影《日本的夜與霧》裡刻畫的世界，所有人都穿著白襯衫、黑西裝褲，談論著莫名的艱深議題。不過，到了這個時候，也就是一九七〇年中期，日本自有的潮流品牌也開始綻放光采，例如 MEN'S BIGI ⁴ 之類的牌子；而那些成熟時尚的人，則開始聚集到咖啡吧之類的地方。

舉例來說，與我讀高中的時候相比，新宿西口的街景有著極大的變化。到了一九七〇年代，淀橋淨水廠 ⁵ 原址被填平，蓋起了京王廣場飯店；而京王百貨和新宿車站也是全然改觀，逐漸換上了鮮豔的人工色彩。如今仔細想想，把錢花在毫無意義的地方，這種後現代消費社會逐漸成型的時間，或許也就是在 YMO 誕生前夕的那段時間吧，

從學生時代就一直保持密切往來的幾個朋友，也是在這時候相繼過世。

我和自由爵士樂手阿部薰 ⁶ 一同舉行過好幾次討論會，對於爵士樂與古典音樂的前衛趨勢，有共同的觀點。我們有著近似預感一樣的看法，認

4 MEN'S BIGI

BIGI 於一九七三年成立的男性品牌，設計師為菊池武夫。電視劇《傷痕累累的天使》中，由荻原健一代言穿著，引起討論。被視為是「大人的休閒服」、「狂放不羈的成人服飾」，因而備受矚目。（節錄自 MEN'S BIGI 官方網站）

5 淀橋淨水廠

位於新宿區西新宿的淨水廠。由於配合新宿副都心再開發計畫，搬遷並更名為東村山淨水廠，原廠址改建為多棟摩天大樓，例如京王廣場飯店、住友大樓、三井大樓、東京都廳等等。在家電量販店「淀橋相機」（Yodobashi Kamera），或是東京都中央批發市場淀橋市場的名稱中，淀橋的地名仍然留存至今。

6 阿部薰

生於一九四九年，自由爵士中音薩克斯風手。無師自通薩克斯風，與高柳昌行、吉澤元治、山下洋輔、近藤等則、德里克‧貝利（Derek Bailey）、米爾福德‧格雷夫斯（Milford Graves）等人共同合作演出。代表作品有《解體的交感》（與高柳昌行共同製作）、《慧星帕蒂塔》、《逐步死亡》等。一九七八年逝世）。一九九五年，妻子是演員兼作家的鈴木泉（一九八六年逝世）。一九九五年，描述兩人生涯點滴的電影《無盡的華爾滋》（稻葉真弓原作，若松孝二執導、町田康主演）公開上映。

為能夠瓦解這兩種音樂的傳統類型，創造出嶄新風格。我們也都非常愛讀德希達（Jacques Derrida）的著作，兩人很合得來，但他在一九七八年突然就去世了。

另外，爵士樂評論家間章[7]也是我當時失去的好友之一。他也讀過大量的現代思想文章，一直在撰寫極有內容的樂評。讀高中時，我讀過平岡正明等人的評論，一點感覺也沒有，但是間章寫出來的東西讓我覺得相當有趣，和他也很聊得來。然而，阿部薰去世沒多久，他就像是隨著阿部的腳步一樣，突然離開了人世。

我不知道該如何看待這些朋友的離開。不過，經歷這些死亡後，讓我體會到，一旦親近的人去世，才能夠發現人與人的距離多麼遙遠，自己對於已逝者又是多麼不了解。我一直覺得，對方還活著的時候，彼此透過適當的溝通，無論如何都有辦法相互了解。然而，等到對方去世，我才發覺完全不是這麼一回事。在這件事上，我自己的情況一直都是如此。

7　間章

一九四六年出生於新潟縣，音樂評論家。主要針對自由爵士音樂評論外，也是一位相當活躍的演奏會與唱片製作，製作過阿部薰的個人音樂會，邀請了米爾福德・格雷夫斯、德里克・貝利等人前來日本。一九七八年十二月逝世，時年三十二歲。著有《從時代破曉迎向應來的階段》《無盡的旅程　爵士隨筆》《出外用餐　爵士隨筆》等書。

虛無的音樂勞動

離開大學後，一直到組成ＹＭＯ之前的這段時間，我過的生活就像是現今所謂的打工族一樣。當時沒有打工族這個詞彙，而是稱為散工；而我也是被找去做些零散的工作，出門去到工作地點後，大致上做完就沒事了，真的和散工沒什麼兩樣。在這樣的生活中，每天受委託創作、彈奏的音樂，和透過從小一點一滴學到的古典音樂所形成的自我音樂世界，相互之間果然還是有隔閡，或是該稱之為矛盾。

能夠一直帶著這種矛盾的感覺，然後實際接觸許多類型的音樂與音樂人，我覺得是一件很棒的事。現代音樂在日本只有數百人的聽眾，我認為這是無可奈何的事；至於流行音樂，其中也有讓我感到極為美好的元素。

然而，我心裡還是有著類似音樂願景之類的理念，有時也會覺得，要將心力更投入在自己創作的音樂才對。

不過，或許那時我早已將音樂當成能夠快速賺錢的手段，就還是一樣做著一些細碎的音樂工作。組成ＹＭＯ之前的大約二年時間，我就抱著這種虛無主義的想法，一半也是自暴自棄的心態，讓自己過著相當忙碌的工

作生活。

如此讓自己不上不下、置身在懸而未決的狀態裡，或許也是因為有著某種預感。總之，當時的我非常桀驁不馴，或許一直覺得在這段時間裡，能夠找到適合自己的某種生存之道，獲得如同上天啟示之類的指引。

我的工作很忙

某天，細野提議想要組個樂團。那時的我很年輕，態度又很高傲，於是就回答他：「我的工作很忙，一切工作優先，不過有時間的話，倒也是可以試試。」聽起來不會讓人有搪塞推辭的感覺，很厲害的回答吧。細野則對我說：「不管怎麼樣，就做吧。」於是，我們就錄製了YMO的第一張專輯8。那一年是一九七八年。

這張專輯上市銷售是十一月的事，不過我先在十月時推出了個人的首張個人專輯9，也請來了細野幫忙。雖然是偶然的一個過程，不過我的個

8 YMO的第一張專輯
YMO的出道專輯為《Yellow Magic Orchestra》，於一九七八年十一月二十五日發行。

9 個人首張專輯
坂本龍一的個人首張專輯為《Thousand Knives》，於一九七八年十月二十五日發行。

人專輯就像在為YMO的出發暖場一樣，與YMO的音樂連結在一起。

組成YMO、製作第一張專輯，之後又到歐美舉辦第一次的世界巡迴表演。對我而言，這段時期的經驗有著絕對的分量，甚至可說是顛覆了我的價值觀。

1978—
1985

第三楽章

YMO成軍──YMO時代 I

傳說中的桌邊會議

我和高橋幸宏從細野晴臣口中聽到 YMO 的構想,是一九七八年二月的事。YMO 成軍的那一刻,現在似乎變得如同傳說般的著名,不過,當時的情景我已經記不太清楚了。那天,細野邀我和幸宏到他家裡,三個人坐在暖桌邊,桌上擺著橘子,細野還拿了飯糰招待我們。

接著,細野拿出一本大概 B5 大小的筆記本,啪地一聲打開。筆記本裡畫著富士山爆發的樣子,上面還寫有「四百萬張」之類的字。我記得還寫著團體的名字「Yellow Magic Orchestra」(黃色魔力樂團,簡稱 YMO)。

聽了 YMO 的構想後,我一點也不驚訝,當下的反應就像是這種事沒什麼大不了,照著去做也無妨。我心裡雖然非常尊敬細野,不過再怎麼說,那時我相當狂傲不羈,不可能有人一約我組團,我就興沖沖地答應。如同前面所說,我當時回答細野:「我會以個人工作為優先,不過有時間的話,

「倒也是可以試試。」

幸宏當時的反應，我已經不太記得了。我想他大概是比較坦率地直接答應吧。幸宏讀高中時就認識細野，兩人相當熟絡，而且他自己也加入過許多樂團，對他來說，組團是很稀鬆平常的事。

然而，這是我有生以來第一次的組團經驗。而且，我也覺得加入樂團似乎是很特殊的事，一旦加入就沒辦法逃走了。過去以來，我從不屬於任何團體，做什麼事都只稍微沾個邊，以便能夠隨時走人。然而，我這次就覺得，該來的還是來了。我會回答「以個人工作為優先」，或許就是有那樣的牽制意味。

這次會議之前，我和幸宏已經熟得不能再熟，幾乎每晚都會結伴去玩。許多錄音工作都是一起完成，我在他的個人專輯[1]裡也參上一腳。至於細野，無論當他是前輩也好，當然從音樂人的角度來看也一樣，我都相當尊敬他。因此，YMO成軍時，我們三人除了音樂之外，彼此的信任關係，或者說是在人的方面也都有著緊密連結。其實如果要組團的話，團員

（頁碼標記）

YMO成軍

130 —
131

（註釋）
1 幸宏的個人專輯
高橋幸宏的出道個人專輯《Saravah!》於一九七八年六月發行。除了細野晴臣、坂本龍一之外，參與製作的還有鈴木茂、高中正義、大村憲司、加藤和彥、林立夫、山下達郎、吉田美奈子、秋川麗莎等人。

彼此合不合得來也很重要，不過當時的我還不了解這種事情。

個人專輯

YMO首張專輯推出的前一個月，也就是一九七八年十月，我發行了第一張個人專輯。那時，我每天接一些零碎的音樂工作，深夜收工後，就窩到自己在哥倫比亞唱片公司擺放器材的小房間裡，一點一點地錄音，直到天亮為止。這種宛如老鼠般的生活持續好幾個月後，專輯總算問世。回首那段日子，在那種嚴苛的環境下，究竟是怎樣的一股動力支持著自己持續創作？我想應該是日復一日「虛無的音樂勞動」讓我感到筋疲力竭，因此希望尋求復原的一種渴望吧。

發片前大概有二年左右的時間，每天從中午十二點到晚上十二點，我都是來回奔走於各地的錄音室，靠著演奏賺錢。我整個人已經是身心俱疲，就要撐不下去了。在快要放棄時，唱片公司問我要不要發行個人專輯。我當時心想，差不多是時候可以有張名片，把自己的名號打出去了。不要再一直幫別人做那些半吊子的工作，自己應該要做出一些成績，告訴大家

YMO時代　創作的情景

「這就是坂本龍一」。

許多音樂人都是一直在接零散的工作，然後看著自己逐漸老去。也有些音樂人在這個圈子的地位愈來愈高，來錄音室都帶著好幾名弟子。不過，我認為變成那樣就糟了。「在這麼小的世界，成了各據山頭的大王後，一切也到頭了。我得逃出去才行。」如果是做「音樂臨時工」，現場有專業編曲者、錄音師，以及製作人，就只要照著他們的指示去做。我就像是一個音樂機器人，自我的音樂風格幾乎無關緊要。然而，不論是孤軍一人，或是加入YMO，我都可以創作自己喜歡的音樂，這有非常大的不同。我想就是由於這個因素，我才能每天持續創作到天亮。

雖然說是可以創作自己喜歡的音樂，不過YMO總不能都是在做現代音樂，所以大致上也會創作一些歸類在流行音樂的作品。然而，我還是大

YMO 成軍

132 —
133

量加入了自己喜愛的音樂元素，例如過去一直很喜歡聽的德式搖滾（Kraut rock），或是延伸自德式搖滾風格的電音樂團「電力站」2等等。能夠將這些一般人幾乎不認識的音樂帶進自己的作品中，然後處理其中的知識或資訊，真的是很有趣。我記得自己當時做得非常起勁。

三個人組成團體後，有時會讓創作變得困難。打個比方，如果有三名畫家聚在一起畫一幅畫，一定沒辦法順利完成。我想要塗上粉紅色，另外兩個人說不定會想要塗上藍色或黑色，如果彼此都不讓步，就畫不下去了。但是，一旦認真起來，有時候還真的沒辦法讓步。我還是初次體驗到這個部分，所以一直在錯誤當中摸索。

從另一方面來看，三個人共同創作，當然也能夠創造出一個人無法獨自完成的作品。因為細野、幸宏和我各自擁有的風格差異很大。我沒辦法想到的創意、樂句、音色，或是節奏等等，他們二人沒幾下工夫就用出來了。每天能體驗這樣的過程，對我是相當大的激發。

基本上，構成幸宏或細野音樂風格的源頭裡，有著爵士樂與流行音樂的元素，而我缺少了這一塊。因此，他們只要一提到某個樂團某一首曲子裡，大概會有想要的貝斯和鼓的感覺，彼此就能夠了解，只有我完全摸不

2 電力站 Kraftwerk

德國的高技術音樂（Techno Music）樂團。一九七〇年，於德國杜塞爾多夫（Düsseldorf）成軍。主要核心團員為瑞爾夫·休特（Ralf Hütter）與佛洛禮安·施耐德（Florian Schneider-Esleben），其餘團員則是經歷多次更換。電力站從實驗音樂出發，運用電子樂器創作流行音樂。一九七四年發行的專輯《極速體驗》（Autobahn）徹底席捲樂壇。電力站的音樂風格被稱為「流行電子音樂」。無論是House，或是Hip-hop等等，電力站跨領域的風格，對日後的音樂帶來極大的影響。

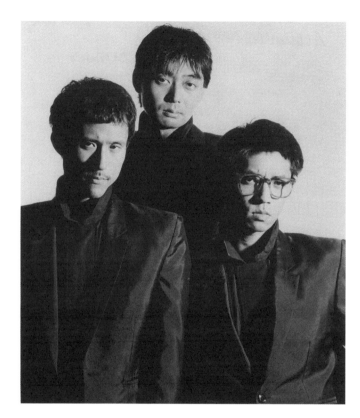

一九八〇年

著頭緒。因此，我就把樂團和曲子的名字記下來，私底下買了唱片來聽，感覺每天都在用功。

相對地，像是史提夫・萊許的音樂如何，或是約翰・凱吉的作品怎麼樣，我也能夠提出這些他們不清楚的素材。就結果而言，最後的成品無論是細野、幸宏或是我都無法單獨做得出來，感覺像是將各自的音樂相互融在一起。

大概就像這樣，作品中加入了各式各樣的實驗元素，然後第一張專輯完成了。首張專輯裡收錄了〈東風〉、〈中國女人〉，以及〈狂人皮耶洛〉等樂曲，這些名稱都取自導演高達的作品，因為我是一個道地地的高達迷。能夠完成這樣一張頗為創新的作品，我們自己感到相當滿意，但是幾乎銷不出去。

不僅社會大眾沒有任何反應，身邊同是音樂人的朋友聽了也說：「調性這麼冷的音樂怎麼可能會賣！」然而，我們也沒有因為這樣的意見而喪氣，反倒是覺得：「原來這樣的音樂聽起來很冷，太有趣了。」對於聽眾先入為主的觀感，似乎也因此而愈來愈清楚。

就我們的角度來看，由於能夠完成一張相當滿意的專輯，讓我們感到

很充實，而且也確信自己正在創作一種全新類型的音樂。所以，我們更燃起了鬥志，希望從這次的失敗掌握到一些東西，然後繼續往前邁進。

15

YMO進軍世界──YMO時代 II

臨時的洛城公演

首張專輯發行後，YMO 在洛杉磯舉行了第一次的海外公演。當時是一九七九年八月。透過阿爾法唱片公司[1]的介紹，當時美國極受歡迎的搖滾樂團「Tubes」[2]找上了YMO，問我們願不願意當演唱會的暖場樂團。

接到這份工作時，距離出發的日期只剩一個禮拜。前往海外演出是第一次經驗，運送大量樂器之類的事前準備工作也是頭一遭碰到。從頭到尾的每件事都是頭一次接觸，把我們搞得人仰馬翻，不過這次的海外公演相當受歡迎。

當時，我只關注歐洲的音樂，例如德國的「電力站」、英國的「新浪潮」（New Wave）[3]等等，因此我當時甚至很不客氣地認為：「這種類型的音樂，美國人聽得懂嗎？如果是紐約，說不定還好一點，結果居然是到洛杉磯表演。」然而，最後的結果是大受歡迎。就我個人來說，心情有點複雜，甚

1 阿爾法唱片公司 Alfa Records

作曲家村井邦彥於一九六九年成立音樂出版社「阿爾法音樂」（Alfa Music），並於一九七七年更名為「阿爾法唱片公司」。到了一九九〇年代，大股東進口汽車經銷商 YANASE 公司撤資，於是公司名稱又改回「阿爾法音樂」重新出發；但是一九九八年它卻退出唱片製作市場。曾發行過荒井由實、GARO 民謠搖滾樂團、YMO、新音樂合唱團 CIRCUS 等眾家作品。

2 Tubes

一九七三年於舊金山成立的搖滾樂團，以偏激與嘲諷社會的表演形式，獲得樂迷支持。一九八〇年代解散，之後再度復出，並於一九九六年發行原創專輯。

3 新浪潮 New Wave

指的是自一九七〇年代末期到一九八〇年代初期，在解構搖滾樂而生的龐克搖滾風潮開始衰退後，所出現的一波流行音樂趨勢，也被稱為「後龐克」（post-punk）。新浪潮音樂的傾向雖然很多樣，主要風格極富革新與實驗色彩，並且重視電子樂器之類的科技。

至覺得：「在洛城受歡迎不是什麼好事吧。」真要說起來，這次的海外公演比較像是在唱片公司的主導下，突然落到YMO頭上的工作，而不是我們自己選擇要做，而且聽眾也都是來聽「Tubes」的音樂，因此我心裡多少有點疙瘩。

不過，能夠親身接觸美國音樂產業，讓我覺得收穫頗大。舉例來說，美國舉辦巡迴演唱會時，會有隨團經理、舞台總監、助理總監之類的工作人員，甚至連休息室的餐飲都有專人負責，整個音樂產業具備高度組織架構。我由衷佩服，覺得果然和日本完全不同，真是很厲害，不過對於這種過度細密的分工，也感到有些不舒服。當時是一九七〇年代，因此在細密分工下各司其職的工作人員，全都是一頭長髮、留著鬍鬚的嬉皮男，這點也讓我覺得很有意思。

海外公演結束後，YMO的第二張專輯 4 在九月推出，而首度世界巡迴演出 5 則是從十月開始。YMO正式引領風潮的時候即將揭開序幕。

4 第二張專輯
YMO第二張專輯《固態生存者》（Solid State Survivor）於一九七九年九月二十五日發行。

5 首度世界巡迴演出
亦即「Trans Atlantic Tour」。於一九七九年十月到十一月的期間舉行。在倫敦、巴黎、紐約、華盛頓、波士頓五個城市進行九場公演。隨行幫忙的臨時成員有矢野顯子（鍵盤手）、渡邊香津美（吉他手）、松武秀樹（混音）。

就是這樣，照這樣就對了

在首度世界巡迴演出前，YMO還沒什麼知名度。藉由這個巡迴演出的機會，YMO正式步入成名時期。

巡迴演出的第一站是倫敦。當時倫敦的流行時尚已經由龐克風變成了新浪潮，國王路（King's Road）上隨處可見新浪潮風裝扮的年輕人。不管是時尚界，或是產業界，我想當時的倫敦大概是全球資訊傳播速度最迅速的地方。或許也因為這個緣故，我們的情緒比在洛城公演時更加亢奮。

到了正式表演當天，演奏了幾首曲子後，我們彈了一首收錄在我個人專輯裡的樂曲〈The End of Asia〉。有一對新浪潮裝扮的時尚男女，就在舞台前方一塊類似舞池的空間開始跳起舞來。

看到這一幕，讓我覺得：「哎呀，我們真是酷到不行啊！」這裡雖然是用「我們」一詞，不過似乎應該要改成「我」，因為彈的是我自己的樂曲。能夠讓這麼前衛時尚的情侶聞樂起舞，我在一邊演奏樂曲時，心裡也不禁感到飄飄然，覺得我們、我真的是太厲害了。當時的感覺就像是有電流流過一樣。然後，我腦中就浮現了這樣的想法：「就是這樣，照這樣就對了。」

過去，我一直盡量避免讓自己陷入固定的思考模式中，不會去想自己的人生該往什麼特定方向前進。我甚至覺得，盡量保留可能性應該會比較好。然而，在當時的倫敦公演上，我卻浮現了這樣的想法：「照這個形式就對了了。」像這樣明確選擇了自己應該要走的方向，這還真的是頭一遭的經驗也說不一定。

歐美聽眾也聽得懂嗎？

那次的公演，〈The End of Asia〉這首曲子聽在倫敦年輕人的耳裡，究竟帶給他們什麼樣的感覺？雖然以下只是我自己的推測，不過我猜他們大概會覺得這是一種稀奇古怪、充滿日本風味，又有些另類的音樂。即使如此，這些聽眾還是對我們的音樂產生了共鳴，還跳起舞來，這代表他們能透過某種形式「理解」YMO的音樂。

究竟何謂「能夠理解」的音樂，何謂「無法理解」的音樂？簡單來說，

如果音樂是源自文化背景截然不同的地方，再怎麼聽也幾乎無法理解。運用這樣的概念去理解民族音樂，會是一件很有意思的事情。

這群倫敦聽眾大概是把YMO的曲子當成一種另類音樂，但是他們不只能夠「理解」，還能感受到某些觸動身心的部分。我想這是因為他們與YMO之間有著共通的基礎，也就是所謂的流行音樂。

YMO的音樂源流之一正是英美的流行音樂，尤其細野與幸宏二人對於一九五〇～一九六〇年代的流行音樂，有著大量豐富的知識素養。我想YMO的音樂之所以能讓倫敦聽眾產生共鳴，憑藉的根本就是這類的知識素養。

假使掌控樂曲節奏的細野與幸宏，缺乏對流行音樂根深柢固的認識，我想YMO的音樂根本就無法讓全球的聽眾接受。

日本代表？

透過廣播與唱片，歐美流行音樂傳遍了全球。原本只在歐美流行的音樂，搖身成為充滿資本主義色彩的商品，並散播到世界各個角落，因此造

就出了一種狀況，亦即無論是倫敦的聽眾、或是細野與幸宏，都是聽著相同的音樂長大。換句話說，流行音樂早已不是歐美獨有。透過這次的巡迴演出，YMO以流行音樂做為創作基礎的音樂作品從日本進入歐美。

前文提過，對於倫敦的聽眾來說，YMO的音樂是「能夠理解」的音樂。而能讓不同文化的人也「可以理解」的音樂，也就相當於是在任何市場都能被接受的商品，因此這樣的音樂只要跟隨著資本主義的潮流，就有可能受到全球聽眾的歡迎。

我想大家也都知道，無論是汽車或電視，在當時也出現過類似的情形。日本來的汽車，日本來的電視、軟體……，西方社會曾經存在如是這般的「日本文化期待論」現象。而日本則是抱著國粹主義的期待，希望自己國家的物品在全球獲得好評。

我開始覺得，我們三個人就像是隨著這波潮流，扮演某種角色；甚至也感覺自己肩負著日本的期待，儘管不是什麼多大的期待。我非常厭惡這樣的感覺，雖然很高興能讓倫敦聽眾聽到我們的音樂，卻同時感受到這種

矛盾的情緒。

我在倫敦甚至還思考過夏目漱石的經歷。夏目漱石是國家派來倫敦學習英語的代表，結果度過二年左右的抑鬱生活後就回國。我真想知道他當時是帶著什麼樣的心情回去。拿自己與夏目漱石相提並論是太誇張了一點，不過我確實也感受到了背負國家期待時的那份沉重。

我自己並沒有抱持著什麼使命感之類的想法。對於自己、YMO或是音樂，當然會有一種使命感，但是我感覺不到對日本有什麼使命感。不，其實我大概有感受到，只是盡量努力讓自己不要去想。自己在精神方面，應該一直在進行複雜的調適吧。

YMO另外二人是否也有類似的感覺，或是只有我這樣？由於沒有聊過這方面的話題，我也不清楚。

紅色中山裝

當時在時尚界，也有一些日本設計師在國外大放異彩，例如三宅一生創立的同名品牌、高田賢三的「KENZO」、川久保玲的「COMME des

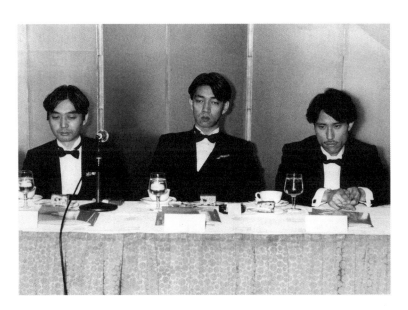

專輯海外發行紀念記者會
一九七九年

GARÇONS」、山本耀司，以及山本寬齋設立的「KANSAI」等等，他們感覺彷彿是日本文化的尖兵。或許這群設計師也和YMO一樣，肩負著類似的使命吧。

YMO在世界巡迴表演時是什麼樣的造型，我已經不太記得了，不過看到當時的照片，我們身上都穿著紅色的中山裝。上台的衣服大概都是交由幸宏去打理，我就是完全照他說的去穿。最主要是因為我總是一條牛仔褲配上人字拖，根本就不懂得什麼時尚。

順帶一提，我的第一張個人專輯《Thousand Knives》發行時，封面的造型也是由幸宏幫我設計。那個時候，我把頭髮剪短，然後被幸宏帶去亞曼尼（ARMANI）的店裡，一一試穿他覺得不錯的衣服。原本是穿牛仔褲、人字拖，結果一下子跳到亞曼尼。對於這麼大的轉變，雖然會感到抗拒，不過還是照著他說的去穿。連我都覺得自己轉變得還真快。

美國聽眾的口味

世界巡迴演出雖然是第一次的經驗，不過YMO在出道後不久，就到

洛杉磯擔任「Tubes」演唱會的暖場樂團，所以這是第二次在美國表演。由於這次的表演，我們也徹底感受到歐洲與美國，或是紐約與洛城之間的差異，非常有趣。

而且，聽眾喜歡的音樂也不同。在倫敦表演時，聽眾很喜歡〈The End of Asia〉，但是到了美國演出時，比較受歡迎的都是矢野顯子的曲子。矢野在巡迴演出中擔任第二鍵盤手，巡迴表演中也好幾次用了她創作的音樂，而且只要一彈她的音樂，就能炒熱台下氣氛。在英國表演時，她的音樂雖然也很受聽眾喜愛，可是美國聽眾反應明顯不同。除了矢野的曲子外，〈Behind the Mask〉果然也在美國大受歡迎。矢野的曲子和〈Behind the Mask〉能在搖滾樂誕生的國度那麼受歡迎，我覺得其中一定藏著某些搖滾樂的祕密。

所謂的搖滾風格，除了節奏模式和音樂張力（groove）的元素外，還有和弦進行，也就是從某一個和弦換到另一個和弦時，似乎就能讓人感受到濃厚的搖滾氣氛。到了美國表演後，我才首次有了這樣的體悟。

多年以後，麥可・傑克森與艾瑞克・克萊普頓（Eric Clapton）都翻唱[6]了〈Behind the Mask〉。我想這首曲子中果然是有著吸引搖滾樂手的重要因素，那就是「Rock & Roll」的元素，也就是讓人自然而然想要搖擺、舞動身體之類的特質。

6 〈Behind the Mask〉的翻唱版本

麥可・傑克森原本準備將完成填詞與編曲的翻唱版本放進專輯《顫慄》（Thriller，一九八二）。結果沒有收錄進去。之後，艾瑞克・克萊普頓將這個完成的版本收錄在自己的專輯《八月》（August，一九八六）之中。坂本日後也在自己的專輯中，採用了麥可・傑克森完成的版本。

16

反・YMO──YMO時代 III

公眾壓力

一九七九年十一月，我們結束第一次世界巡迴演出，回到日本。此時，YMO已經成了擁有全國知名度的明星。阿爾法唱片公司的行銷策略在當時可說是一個劃時代的構想，也成為我們竄紅的主因之一。公司讓撰稿人員一起前往巡迴演出，寫下我們在各地公演成功的情形，然後第一時間刊載在當時熱銷的雜誌上，例如《平凡Punch》[1]等等。因此，YMO回到國內時，已經是不折不扣的大明星。公司早就料到會有這樣的情形，連日本凱旋公演[2]之類的活動也事先籌畫好了。

似乎是因為在海外大受好評的緣故，有些人過去根本沒聽過YMO，現在也都知道我們了，甚至可說是成為一種社會現象。我先前的人生中，

1 《平凡Punch》
平凡出版社（一九八三年改名為「Magazine House」）發行的日本第一本男性週刊。一九六四年四月二十八日創刊。內容有裸體寫真與時尚報導，因此吸引眾多讀者，曾經熱賣超過一百萬本。不過受到該公司《POPEYE》與《BRUTUS》創刊的影響，銷量逐漸下跌，於一九八八年十月停刊。封面的插圖出自大橋步之手。

2 凱旋公演
即世界巡迴演出「Trans Atlantic Tour」的凱旋公演，十二月十九日於中野太陽廣場（Nakano Sunplaza）舉行。

一直都希望自己「不要出名、不要成為公眾人物」，然而當我注意到的時候，自己早就成為人人討論的對象，甚至連走在路上都會被指來指去。這樣的情形超出我原先的想像，實在是讓我相當困擾。因此，我幾乎都關在房裡，避免與人接觸，過著自閉的生活。有一次我偷偷摸摸地上街要去吃飯，結果遇到高中生，當場就被叫出名字，於是我連忙逃回住處。我開始厭惡走紅這件事，打從心底希望所有人都不要來煩我。

一九八〇年二月，巡迴表演的實況錄音專輯發行，專輯名稱是《公眾壓力／Public Pressure／公的抑壓》3。我不記得這是誰取的名稱，不過彷彿就是為了當時的我而想出來的一個詞。

我原本是對走紅生活感到厭惡，不久後卻開始討厭起YMO⋯⋯「我根本不想變成現在這樣，全都是YMO害的。」

當初是細野找我加入，我想「有空可以試試」，於是就抱著玩票心情參加，不過真的加入之後，我的企圖心變得愈來愈強。在YMO這個團體裡，我雖然漸漸清楚自己想要創作的音樂，卻怎麼樣也無法全照著自己的想法去做，這種情況讓我覺得好累。結果我不但得面對這種樂團活動必有的基本壓力，又多了一個YMO走紅造成的大環境壓力；兩者交纏糾結，

3 《公眾壓力／Public Pressure／公的抑壓》一九八〇年二月二十一日發行，內容收錄「Trans Atlantic Tour」的演奏實況，是YMO的現場演奏專輯。然而，由於吉他手渡邊香津美與唱片公司的關係，吉他的音軌全數消音，而是用坂本後來加上的混音代替。

更是逐漸放大。

反・YMO

這段時期裡，我推出了第二張個人專輯《B-2 Unit》[4]。有好幾個月的時間，我幾乎沒有和任何人接觸，全心創作這張專輯。我將日久積累的能量傾注於這張專輯，並且把YMO當成假想敵。也就是說，我既是YMO的團員，同時又在做著反YMO的事情。

我想要創作在YMO沒辦法做的極端音樂。如果YMO是正，那我就是負，YMO是白，那我就當黑；總之就是要完全相反。這張專輯充滿了如此濃厚的能量，即使現在再聽，我仍然可以回想起當時的心情。

對於這張專輯的風格，我記得細野和幸宏幾乎都是不發一語。雖然我知道他們一直都很介意，不過似乎就是先和我保持一些距離，從旁默默地看顧著我。我也不曾主動拿這張專輯給他們聽。

4 《B-2 Unit》

坂本龍一於一九八〇年九月二十一日推出的個人專輯。這張專輯除了在東京製作外，也遠赴倫敦錄音，並且請來「XTC」的安迪・帕特里奇（Andy Partridge）彈奏吉他，丹尼斯・鮑沃爾（Dennis Bovell）負責混音。

不過，YMO第二次世界巡迴演出時，我們曾彈奏了《B-2 Unit》裡頭的一首樂曲〈Riot In Lagos〉。在之後的現場表演，也多次演奏這首樂曲。

對我來說，這張專輯可說是「反YMO」的象徵，然而裡面收錄的曲子卻是由YMO來彈奏，我想三個人心裡都覺得很彆扭吧。

〈CUE〉

他們二人給我的報復就是寫了〈CUE〉這首歌曲。這首歌曲收錄在隔年發行的專輯裡，也就是一九八一年三月推出的《BGM》⁵。細野和幸宏二人私下創作，完全沒算我一份。然而，這首歌曲是以YMO的名義發表，因此也沒道理不讓我參加，所以演奏時，我就負責打鼓，完全沒有參與到音樂的部分，只是負責敲打節奏。

由於歌名是〈CUE〉，所以意指含有某種暗示在內。歌名大概就是暗示、頭緒、線索之類的意思，感覺意義頗深。我默默專注打著鼓，同時心裡想著，這根本就是他們二人對我的報復。

其實在二〇〇七年的春季演唱會上，這首塵封已久的歌曲又被我們拿

5 《BGM》
一九八一年三月二十一日發行的專輯。這是YMO第一張由團員撰寫歌詞的專輯。專輯收錄的〈CUE〉與〈UT〉都在同一年四月二十一日發行單曲。

攝於阿爾法唱片的錄音室
一九八一年

了出來。這是幸宏先提出來的主意：「來彈〈CUE〉吧！」他開口時，感覺有些顧忌。或許是因為這首曲子裡有著太多故事，他擔心讓我感到不愉快吧。不過，我馬上表示贊成：「好啊，就彈這首！就彈這首！」最近，我們三個人的淚腺都變得愈來愈發達，正式表演時，眼眶都微微地濕了。

百分之二百分的專輯

平息了彼此間的種種爭端，YMO在同年十一月又完成了一張專輯《Technodelic》[6]。我自己想說的事情大致都說了，他們二人也各自發表了意見，三人的能力妥善地整合為一，製作出了一張百分之二百分的專輯。

過去一直受壓抑的某個部分獲得了解放，我將現代音樂的記憶翻開，大量放進這張專輯，絲毫不覺得有什麼難為情；而且我也覺得成功地將之融進YMO的流行音樂風格裡。我也獲得了某種成就感，覺得透過了最佳的形式，讓三人各自的能力凝聚出一個完美的結果。

於是，我覺得大概可以畫下句點了吧。該做的事情都已經做完、彼此已經沒東西好分享、繼續下去也沒意義了，類似這樣的想法開始一一浮現。

6 《Technodelic》
一九八一年十一月二十一日發行的專輯。這張專輯的製作使用了松武秀樹與村田研治試做的取樣器LMD-649，這是當時劃時代的取樣音樂手法，因此特別受到矚目。

三個人自然而然都覺得，留下一個完美句點後，YMO就到此為止吧！

於是，YMO最後一年走向了歌謠曲路線，創作出〈為妳心動〉[7]等歌曲，塑造出可愛的中年男子、中年偶像之類的感覺。那段期間，解散YMO已經被當成前提，只待留下一個美好回憶後，就各自分道揚鑣。

《Technodelic》發行的前一個月，也就是一九八一年十月，我推出了第三張個人專輯《左腕之夢》[8]。在這張專輯裡，不僅已經感受不到《B-2 Unit》含有的那種憎恨情緒，甚至還帶著一絲幸福的感覺。在YMO的某些事物結束時，我心裡反YMO的情緒也隨著煙消雲散了。

回顧YMO歲月

就結果而言，YMO時期的點點滴滴，成了我日後的出發點。以樂團的形式進行創作和表演活動的過程中，確立了我想創作與表現的方向，也讓我漸漸明白自己真正想塗上的究竟是哪種顏色。現在仔細想想，對我而

反・YMO

154—
155

7 〈為妳心動〉

一九八三年三月二十五日發行的單曲，也是YMO最暢銷的一首單曲。由松本隆作詞，是佳麗寶化妝品的廣告歌曲。收錄於五月二十四日發行的專輯《頑皮的男孩》。

8 《左腕之夢》

坂本龍一於一九八一年十月五日推出的個人專輯。收錄的十首歌曲中，有六首是坂本親自主唱。細野晴臣與高橋幸宏也參與了這張專輯的製作。專輯包裝加上了系井重里的廣告文案「率直的坂本」。順帶一提，坂本龍一是左撇子。

言，YMO提供了一個絕佳的創作環境。我想，細野與幸宏應該也這麼認為吧。他們二人正式展開各自的音樂活動，其實也是從這個時候才開始。

加入YMO之前，我不過只是半瓶醋，在樂團中經歷了爭執與糾葛後，才一點一點地成長起來。然而，樂團終究還是煙消雲散了。突然間，自己彷彿陷入了被赤裸裸扔出來的狀態，連個憎恨的對象都沒有。大概也是在這個時候，我才不得不「長大成人」。這個意思是說，當YMO終止之時，我的人生才確實地邁入了下一個階段。

17

振翼單飛——YMO解散前後 I

向外反彈

一九八二年，YMO的音樂活動基本上暫停，而我當時正在幫其他音樂人寫曲，或是與他們一起表演。與忌野清志郎共同創作單曲〈不・可・抗・拒的口紅魔法〉[1]也是這一年的事情。

第一次拍電影也是在一九八二年。電影《俘虜》[2]在拉羅東加島[3]開拍，我在拍片現場也見到了北野武[4]。回到日本後，我就開始編寫這部電影的配樂，直到隔年。

真要說起來，在YMO時代，我的力量好像全都朝向自我內在探索，不過由於YMO的活動暫時停止，這些能量就不斷向外擴散，彷彿逐漸產生一種反作用力。於是，我開始接觸各種類型的音樂，甚至是音樂之外的

<hr />

1 〈不・可・抗・拒的口紅魔法〉
由忌野清志郎與坂本龍一共同創作的單曲，於一九八二年二月十四日發行，為資生堂的廣告歌曲。二人誇張的化妝以及親吻的鏡頭都成為話題。曾拿下日本公信榜第一名。

2 《俘虜》
大島渚導演的代表作之一，於一九八三年上映。故事舞台是二次世界大戰日軍在爪哇島的戰俘集中營。坂本也參與演出，飾演約諾陸軍上尉一角。此片在當年坎城影展中，被公認最有希望奪獎，但最後敗給《楢山節考》（今村昌平導演）。

3 拉羅東加島 Rarotonga Island
位於南太平洋，是紐西蘭自治領地庫克群島的主島。

4 北野武
一九四七年出生於東京。一九七四年，組成相聲團體「Two Beat」正式出道。成為頗有名氣的喜劇演員後，參與《俘虜》一片的拍攝，受到矚目。以《凶暴的男人》（一九八九）跨足電影導演工作，之後以《花火》（Hanabi）一片奪下威尼斯影展金獅獎。二〇〇五年受聘為東京藝術大學研究所教授。

領域，不斷擴展活動範圍。

大島導演來電

大島渚導演要開拍《俘虜》的事情，我先前已經聽到許多傳聞，例如北野武好像會參與演出，大衛・鮑伊⁵也在演員陣容裡。過了一段時間，大島導演有天打了通電話給我，於是我們就安排見面。

第一次見到大島導演是在我的辦公室，我至今依然記得他當時來訪的情景。從位於二樓的辦公室往窗外望去，我看到大島導演將劇本夾在腋下，一個人快步走了過來。我興奮極了，直喊著：「來了，來了！」我在高中和大學時，幾乎看遍大島導演的作品，他是我崇拜的偶像，因此我有些緊張。

大島導演開口邀請我：「請你參加演出。」然而，我不是直接回答「好」，反而是說：「配樂也請讓我來做。」

也就是說，如果要我演出的話，就讓我負責配樂。我當然沒有事先想好這種提議。真要說起來，我沒做過電影配樂，也不曾想過要做。所以，

⁵ 大衛・鮑伊 David Bowie

一九四七年出生於英國的歌手，是一九七〇年代華麗搖滾（glam rock）的核心人物。創作的音樂專輯有《The Rise and Fall of Ziggy Stardust and the Spiders from Mars》（一九七二）、《英雄》（Heroes，一九七七）、《來跳舞吧》（Let's Dance，一九八三）等等。此外，他在舞台劇或電影領域也是一位相當活躍的演員，演出過舞台劇《象人》（The Elephant Man，一九八〇）以及電影《天降財神》（The Man Who Fell to Earth，一九七六）、《血魔》（The Hunger，一九八三）等等。

這句話感覺就像是隨口說出當下浮現的想法，結果大島導演立刻就答應。

我當然高興極了，不過自己既沒當過演員，電影配樂也是首度嘗試的外行人，竟敢這麼亂來地要求同時接下這兩個工作，而大島導演居然立刻同意，讓我覺得他真是有魄力啊。

雖然沒有電影配樂的製作經驗，不過我有自信，自己一定能夠做好。

這大概就是初生之犢不畏虎吧。然而，拍完電影、回到日本，開始要創作配樂時，我就覺得慌了，不知該如何下手。對於電影配樂，我根本是一無所知，也沒有特別去思考過。

因此，我找上拍片結識的製片好友傑瑞米‧湯瑪斯[6]，向他請教：「如果要你舉出一部值得參考的電影，你會回答哪一部？」傑瑞米給我的答案是《大國民》[7]，於是我立刻買了這部電影的錄影帶來看。

這部電影讓我獲得參考的部分，不是其中的編曲方式或旋律，而是要在哪些地方配上音樂，或是配樂該在什麼時候淡出，也就是配樂與影像間的純粹關係。當時，我自己找到的答案很簡單，大概就是在影像張力不足

6 傑瑞米‧湯瑪斯 Jeremy Thomas
一九四九年出生於英國的電影製片。除參與大島渚執導的《俘虜》外，也與貝托魯奇導演合作，監製《末代皇帝》（一九八七）、《遮蔽的天空》（The Sheltering Sky，一九九〇）。在電影圈相當活躍。

7 大國民 Citizen Kane
一九四一年上映的美國電影。奧森‧威爾斯（Orson Welles）一手包辦導演、編劇與主角的工作。電影內容是以報業大亨威廉‧赫斯特（William Randolph Hearst）的生平為藍本，採用前衛手法拍攝，例如時間交錯、深焦鏡頭等等，因此受到高度評價。至今仍經常被舉為電影史上的最佳作品。

的地方，就要加入配樂。這個答案一點也不神祕。

由於是電影工作，所以採用的電影配樂，最終還是得由導演決定。我事先列了一張表，寫好要在哪些部分運用配樂，而大島導演也帶來自己列的表。相互對照下，我們二人的想法大概有百分之九十九一致，我的自信心因此膨脹到了極點，覺得電影配樂不過是這樣而已，專家的看法不也和我沒什麼兩樣。我還真的是得意忘形。

在坎城的相遇

電影《俘虜》於一九八三年入圍坎城影展，於是我在同年五月前往坎城，也因此遇見了貝托魯奇導演[8]。

貝托魯奇導演透露了許多關於自己要拍的電影的事，例如「我想拍一部中國最後一位皇帝的電影」、「和中國政府交涉實在是很累人」等等。由於我一直是他的影迷，因此覺得好幸運；我想自己在聽他說話時，眼睛大概都亮起來了吧。

我當時心想，一定要和這麼有魅力的人共事。除了與大島導演合作

8 貝托魯奇 Bernardo Bertolucci，一九四一年出生於義大利的電影導演。出道作品為帕索里尼（Pier Paolo Pasolini）編劇的《死神》（La commare secca，一九六二）。其後執導的《同流者》（Il conformista，一九七〇）、《巴黎的最後探戈》（Ultimo tango a Parigi，一九七二）等片，奠定了國際名導的地位。《末代皇帝》（一九八七）、《遮蔽的天空》（一九九〇）、以及《小活佛》（Little Buddha，一九九三）三片並稱「東洋三部曲」也相當著名。

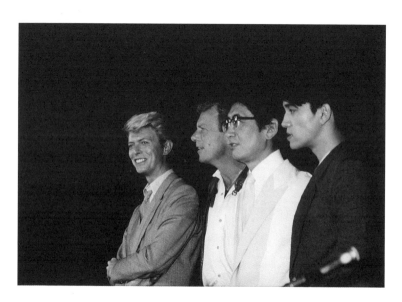

攝於坎城影展
一九八三年

外，我也希望與貝托魯奇一起工作。再怎麼說，我也是個很貪心的年輕人。

然而，我完全沒想過會幫他的電影配樂，事實上，他也根本不曾提過要請我製作配樂。

這段時期，我完全還沒想過將來也要從事電影配樂的工作。基本上，我是一個只考慮眼前事情的人；而且加入YMO後、意識到要把音樂當作一輩子的工作，說起來也不過是這二、三年的事。

然而，現在回想起來，是因為參加《俘虜》的演出，才使我有機會在坎城遇見貝托魯奇導演，而透過這一連串的開展，「電影配樂」也成為我日後工作的另一個重要主線。

雖然影展本身的堂皇華麗讓我留下了印象，不過坎城令我印象最深刻的一點是，影展舉辦期間與影展結束後的落差。由於有些私事，影展結束的隔天，我仍然留在坎城，恰巧看到坎城街上非常冷清的一面。無論是走在紅地毯上的全球各地名流，或是到此買賣交易企畫案的業界人士，全都隨著影展落幕而消失。看著空無一人的海灘，我心想，變化怎麼會這麼大？

離開坎城後，我去了畢卡索晚年定居的昂蒂布，也走訪了尼斯

9 昂蒂布 Antibes

法國南部濱海阿爾卑斯省的一個港口小鎮。畢卡索於一九三九年畫下一幅作品《昂蒂布漁夜》(*Night Fishing in Antibes*)，之後在一九四六年住進昂蒂布的格里馬迪城堡 (Château Grimaldi)。該城堡現已變成畢卡索美術館。

（Nice）。我非常喜歡的電影《狂人皮耶洛》[10] 裡，安娜・卡莉娜（Anna Karina）與楊波・貝蒙（Jean-Paul Belmondo）在片中曾一路搭便車到地中海旅行，我覺得眼前的風景剛好與電影的畫面很相似。而且，我在十幾歲時一度以為自己是法國人，是德布西投胎轉世，因此也想像著德布西和我一樣看過這片景色。

我記得自己當時一邊想著這些事情，一邊聽著史提夫・萊許的音樂，或是出神地望著地中海。我曾經希望有一天能搬到昂蒂布住看看，不過現在那裡車輛似乎變多了，景色也完全不同。

各奔前程的那年

一九八三年，YMO再次展開活動，在三月發行了單曲〈為妳心動〉，並於五月推出收錄這首單曲的專輯《頑皮的男孩》[11]。《俘虜》的電影原聲帶[12] 也在五月發行，而且這個月我還去參加了坎城影展，真的是行程滿檔。

10 《狂人皮耶洛》Pierrot le fou
一九三〇年生於巴黎的電影導演高達執導的電影，是新浪潮時代的代表作品之一。一九六五年上映。

11 頑皮的男孩
YMO於一九八三年五月二十四日發行的第七張原創專輯，曾獲日本公信榜第一名。

12 《俘虜》電影原聲帶
《Merry Christmas Mr. Lawrence》
坂本龍一製作的第一張電影原聲帶，於一九八三年五月一日發行。與專輯同名的電影主題曲，是坂本龍一最廣為人知的一首作品。

十一月到十二月，我們舉辦了解散前的最後一次國內巡迴公演，同時在這段期間還推出 YMO 的專輯《Service》[13]，以及我的個人專輯《Coda》[14]。

在這段時期，無論是細野，或是幸宏，都已積極投入各自的音樂活動，或是幫其他音樂人製作專輯。我們一邊努力為 YMO 留下一個完美的句點，同時也一步步開創自己之後的世界。一九八三年，可說是我們各自踏上旅程的一年。

13 《Service》
一九八三年十二月十四日發行。這張專輯的構成與《增殖》（一九八〇）一樣，在樂曲中間插入搞笑旁白，非常奇特。旁白部分是由三宅裕司帶領的 SET（Super Eccentric Theater）負責。

14 《Coda》
《俘虜》電影原聲帶的鋼琴版本，於一九八三年十二月十日發行。

《Sound Street》

仔細想想，我才發覺自己主持了很長一段時間的廣播節目。我第一個主持的節目，是一九八一年在NHK－FM開播的《Sound Street》[1]。

小時候我聽過系居五郎[2]主持的廣播節目，不過我清楚知道，自己絕對無法成為像他一樣的DJ，能將氣氛炒熱，而且我對那種主持風格也沒什麼興趣。因此，《Sound Street》就成了一個很罕見的廣播節目，主持人從頭到尾就只是很平實地講著話。我覺得這樣的節目應該很糟，實際上，在雜誌的FM廣播節目排行榜上，它也真的曾被選為倒數第一。

這個節目有一個介紹業餘音樂創作的單元。我並沒有特別想過藉由這個單元發掘有才華的新人，而且，原本也不是節目舉辦徵選活動，而是聽

1 《Sound Street》
NHK－FM電台的週間帶狀節目。DJ除了坂本龍一外，還有佐野元春、山下達郎、澀谷陽一等人。現在，在J WAVE的廣播節目《RADIO SAKAMOTO》，坂本龍一開設了一個介紹聽眾作品的單元。

2 系居五郎
一九二一年出生的廣播DJ，日本廣播電台主播，被公認為是日本首位正式DJ。一九八四年逝世。忌日十二月二十八日被訂為「DJ日」。

眾自行把錄音帶寄過來。我只是很單純地覺得，既然聽眾都寄來了，就聽一聽。如果是有趣的作品，就在節目裡播放。這些寄來的錄音帶裡，就有鄭東和 3 與槙原敬之 4 的作品。

鄭東和雖然缺乏技巧，不過音樂感好得嚇人，令人佩服。槙原則是技巧強過音樂感，他當時才十四、十五歲左右，作品的品質幾乎與現在沒什麼不同。無論是旋律、和音、編曲，或是錄製，全都是自己一手包辦，寄來的成品像是出自專家手筆，讓我大為吃驚。

如果我有商業眼光的話，當時或許就會將他簽為旗下藝人，或是代理他的專輯，結果卻只是在節目裡播放而已。日後，槙原靠自己的力量闖出了一片天。

寄到節目的許多錄音帶都是外行水準、亂七八糟，彷彿像是玩家家酒一樣，然而卻很有趣。從中還是能夠聽到自己欠缺的東西，我想這也是一件樂事吧。

3 鄭東和 Towa Tei

一九六四年出生的音樂人、DJ。武藏野美術短期大學在學期間，試唱帶在廣播節目《Sound Street》獲得播放，因而受到矚目。一九八七年，為學習平面設計而前往美國，同時開始從事 DJ 工作。一九九○年加入舞曲樂團「Deee-Lite」正式出道。一九九四年回到日本，獨自展開音樂活動，同時也與坂本合作，幫搞笑藝人「Downtown 二人組」成立的新團體「日本藝妓」（Geisha Girls）製作專輯。

4 槙原敬之

一九六九年出生的創作歌手。一九八四年，投稿到廣播節目《Sound Street》的作品讓坂本讚賞不已，收錄於集結優秀作品的合輯中。一九九○年，獲得「AXIA MUSIC AUDITION ’89」第一名殊榮，同年加入日本華納唱片公司，正式出道。一九九一年，電影《就職戰線無異狀》的主題曲〈無論何時〉狂賣超過一百七十萬張。二○○三年，幫 SMAP 所寫的單曲〈世界上唯一僅有的花朵〉銷售則超過兩百萬張。

5 大森莊藏

一九二一年出生的哲學家。從物理學轉讀哲學，立志要發展出科學的哲學，為哲學開啟了全然不同於存在主義、馬克思主義的新局面。著作有《語言·

與矢野結婚

我和矢野顯子是在一九八二年二月結婚，也就是在ＹＭＯ解散前那段暫停活動的期間。我們從幾年前就一起生活，也在一九八○年生下了女兒美雨。

我在學生時期曾經結過一次婚，而這也是矢野第二次的婚姻。她之前曾是才華洋溢的音樂人矢野誠的妻子。我一直都很尊敬矢野誠，但他是一個非常特立獨行的人，個性很古怪。一般人也都覺得我很古怪，而連我都這麼說他，他的個性由此可見一斑。

看到矢野顯子和這樣的人生活在一起，我大概是覺得自己想為她做些什麼吧。即使談不上什麼拯救，也想盡我的力量做點什麼。像矢野顯子這樣的天才，在她身上有我無法企及的特殊才華，不能夠就此埋沒。雖然是很自不量力，不過我應該是有這種類似男子氣概的部分吧。我真心認為，無論是身為一個男人、一個人，或是身為一個音樂家也好，我

知覺・世界》（一九七一）、《物與心》（一九七六）、《時間與自我》（一九八二，獲和辻哲郎文化獎）等書。與坂本的對談收錄於《觀看聲音・傾聽時間「哲學講義》一書（一九八二年朝日出版社，現收錄於筑摩學藝文庫叢書）。一九九七年逝世。

6 與吉本隆明的共同著作
吉本隆明於一九八六年出版與坂本合著的《音樂機械論》。

7 新學院派
從一九八○年代前半開始，突然受到矚目的新學問趨勢。一般認為，由三浦雅士擔任總編輯的雜誌《現代思想》是這波趨勢最有力的推手，淺田彰、中澤新一則是新學院派的知名核心人物。

8 淺田彰
一九五七年出生，經濟學家、社會思想研究家。一九八三年出版《結構與力量》一書，有系統地定位結構主義與後結構主義的思想，銷售超過十五萬本，是同類思想書籍中少見的暢銷作品。一九八四年出版《逃走論》。另外，淺田也擔任《批評空間》等雜誌的編輯、書中的「從妄想到精神分裂」成為時下流行語。文學獎的評審委員等工作，在諸多領域都非常活躍。

都必須保護她。

我想，就是因為她深具才華，能力遠超過我，才值得我投入自己。只要能夠為她做些什麼，我也能夠藉此提升自己。

這絕對不是什麼容易的抉擇。然而，我心裡的某個部分深信，只要跨越過某些難關，就能到達不同的境界。一直以來，似乎在關鍵的時刻，我大概都是選擇困難的道路。

時代的寵兒

在YMO解散前的一段時間，我開始接觸許多不同領域的人，與他們合作。一九八二年，我與哲學家大森莊藏5把數次對談的內容集結成書出版，不久之後又認識了吉本隆明，也和他共同出版了一本書6。被稱為新學院派7領導者的淺田彰8、中澤新一9，以及柄谷行人10都和我關係不錯。我也常和作家中上健次11聊天，或是和村上龍12出遊。當時在廣告界呼風喚雨的人物，例如系井重里13、川崎徹14、仲畑貴志15等人，我也常和他們混在一起。那真是一個有趣的時代。

9 中澤新一
一九五〇年出生、宗教學家、思想家。一九七九年皈依藏傳佛教、體驗密宗修行後，於一九八〇年返國，擔任東京外國語大學亞非語言文化研究所助教。一九八四年出版《西藏的莫札特》一書，與淺田彰的《結構與力量》同為極受關注的書籍。最近的著述有《吾叔網野善彥》(二〇〇四)、《大地潛水者》(二〇〇五)等等。

10 柄谷行人
一九四一年出生的文藝評論家。本名為柄谷善男。於東京大學研究所主攻英國文學。一九六七年碩士課程畢業後，一九六九年發表《〈意識〉與「自然」——漱石試論》，獲得群像新人文學獎最佳評論獎。著述有《馬克思——探討其可能性》(一九七八，獲龜井勝一郎獎)、《日本近代文學起源》(一九八〇)、《探究I／II》(一九八六、一九八九)、《超越批判》(二〇〇一)等等。

11 中上健次
一九四六年出生於和歌山縣的作家。高中畢業後前往東京，成為《文藝首都》的同好會員。在羽田機場從事勞動工作，同時持續創作。以作品《岬》(一九七五)獲得芥川賞。《枯木灘》(一九七七)一書則獲得每日出版文化獎，以及藝術選獎新人獎。針對故鄉熊本的風土，以及對於故鄉的情感糾葛，寫下多部描繪細緻的作品。一九九二年逝世。

與這些音樂領域以外的人頻繁交流，不是因為我有什麼上進心，或是基於什麼策略。我只是單純地認為，只要是能力所及，不管什麼事情都去做做看。很幸運地，許多工作就因此上門，而且我也能夠遇見各式各樣的人。

無論是工作或晚上去玩的空檔，或是在車上或錄音室的等待時間，我也經常看書。晚上，我大概會去西麻布一帶的咖啡吧或酒館泡妞，直到天亮。我記得一星期大概有六天左右都是玩到早上。這段日子幾乎和高中時期一樣，我還是充滿好奇心、野心勃勃，而且精力充沛。

對於這樣的生活，我一點也不厭倦，體力上也完全沒有問題。不過，我身邊工作的同事可受不了這樣的生活。我就曾經聽到有人說：「坂本的活動也排得太滿了，這樣下去身體怎麼受得了？我有時候都會覺得他是不是想累死自己。」這段時期裡，我的經紀人大概一年左右就辭職不做了，只有我一直是精力充沛，簡直像頭蠻牛一樣。直到三十八歲移居美國後，才結束了這樣的生活。

12 村上龍
一九五二年出生於佐世保市的作家，本名為村上龍之助。一九七六年就讀武藏野美術大學時，處女作《接近無限透明的藍》獲得群像新人獎及芥川獎。代表作品有《寄物櫃裡的嬰孩》（一九八○）、《味噌湯裡》（一九九七）、《共生蟲》（二○○○）、《來自半島》（二○○五）等著作。

13 系井重里
生於一九四八年的廣告文案寫手。代表作有「美味生活」（西武百貨）、「吃、睡、玩」（日產 CEFIRO）等等。坂本龍一的個人專輯《左腕之夢》（一九八一）發行時，廣告文案「率直的坂本」就是出自系井重里手筆。

14 川畑徹
一九四八年出生的廣告導演。代表作品有「蒼蠅、蚊子、金鳥吃光光」（金鳥）、「一般大眾怎麼喝，怎麼高興！」（三得利啤酒）等等。

15 仲畑貴志
生於一九四七年的廣告文案寫手。代表作品為「感冒是社會的困擾」（Benza S）、「看哪裡？不就是Sharp嗎？」（夏普）等等。一九八一年以三得利（Suntory）的「Toys」威士忌廣告，拿下坎城國際廣告獎金獎。

音樂型思考？

無論是淺田彰或中澤新一，都是走在時代最尖端的現代思想家，而我竟然能夠與他們對話，真是有些難以置信。吉本隆明曾經幫我下了一個註解，他說我應該是透過音樂大量吸收了其他領域的事物。有人說，人的思考分為語言型和空間型，而我似乎是透過了類似音樂型的思考迴路，去感受或理解各種事物。經由音樂這個窗口，或許我也一直在吸收語言或圖像類型的事物。

舉個容易了解的例子來說，我是由古典音樂漸漸往現代音樂發展，藉由這樣的形式，又逐漸回溯到古典音樂的根源；我覺得進入二十世紀後，無論是現代音樂，或是同一時代的思想、其他領域的藝術，面臨的問題都有著共通之處。不管是超現實主義[16]、達達主義[17]、或是後現代[18]的思潮，對於這些不屬於音樂的運動或概念，我都能憑藉音樂的知識或感覺理解主要的重點。和他們談話時，我會突然覺得自己清楚某個概念，然後就能切入到與他們溝通的迴路裡。我猜一定是因為過去在音樂方面，自己也曾思考或實際做過類似的事情吧。

16 超現實主義 Surrealism
一九二〇年代開始，以法國為中心擴展開來的前衛藝術運動。受到佛洛伊德的影響，企圖描繪潛意識的世界。該運動遍及文學、美術、思想等各個領域。

17 達達主義 Dadaism
第一次世界大戰期間，於歐洲及美國興起的藝術運動。否定既有的價值體系，有著強烈的反美學、反道德傾向。不久後，逐漸往超現實主義的方向發展。

18 後現代 Post-modern
起初是建築領域開始使用的詞彙，泛指超越現代性主義傾向的思考方式，後來則是廣泛應用於不同意義與文脈。

《音樂圖鑑》

接觸到許多活躍於第一線的人，對我的作品當然會有影響，而這些影響或許可說是我在與他們深入對談後，透過音樂的形式所做出的一種回答。其中表現得最為凝鍊的作品，就是一九八四年發行的《音樂圖鑑》[19]。前面所提的思考類型或超現實主義的話題，也正是《音樂圖鑑》這張專輯的核心主題。

仔細想想，不論是創作音樂，或是鑑賞音樂，都可說是經由腦部思考的工作。何謂音樂？人為何要創作音樂？這類普遍的疑問，也可以透過現今所謂腦科學的角度去思考。我當時關心的重點就是在這方面。

由於意識到這樣的問題，在這張專輯裡，我模仿了安德烈·布賀東[20]提出的「自動書寫」概念[21]，徹底用於音樂創作的嘗試。總之，我幾乎每天進錄音室後，就將自己當下潛意識浮現的念頭寫下，前前後後持續了兩年。

所謂的潛意識，並非專屬於個人的產物，而是關係到人類開始藝術創

19 《音樂圖鑑》

坂本龍一的第四張個人專輯，於一九八四年十月二十四日發行。

20 安德烈·布賀東 André Breton

超現實主義的核心人物之一，於一九二四年發表了「超現實主義宣言」。

21 自動書寫

法文為「automatique」。超現實主義的基本概念之一，指的是在不受意識左右的狀態下，受到意識以外的事物力量引導，自動記錄下某些文字。

作時的神話思維，或是群體活動，就好像拉斯科的洞穴壁畫[22]一樣。這張專輯就是希望透過音樂的形式，逐步實踐這種層次的概念。

也就是說，這樣的創作唯有透過「自動書寫」的形式才得以呈現，而我就是努力想要表現出這種概念，然而實際譜寫成樂曲後，當然就又回歸到現實的音樂，自己能聽得到，別人也能夠聽到。為了再次打破這樣的形式，於是我每天進錄音室，反覆地嘗試。

《Esperanto》

《音樂圖鑑》發行後，我又推出新專輯《Esperanto》[23]。創作這張專輯是由於舞蹈家摩莉莎・凡磊[24]的委託。當時幾乎沒有國外的工作會找上我，所以我感到又驚又喜。凡磊完全沒有指定要什麼風格，而且表示任何音樂都能接受，所以讓我能夠百分之百隨自己喜好去做。

在我的作品中，這張專輯的實驗色彩很強，絕對不屬於流行音樂的範疇。不過能夠成功完成一項全新的挑戰，讓我感到很滿足。錄製這張專輯時，我使用當時剛問世的取樣器（Sampler）與最新的電腦，然後將音符全

22 拉斯科 Lascaux
洞穴壁畫：法國多爾多涅省（Dordogne）洞窟遺跡中的舊石器時代後期彩色壁畫。一九四〇年由當地少年發現。包含這個洞窟在內，整個韋澤爾峽谷（Vallée de la Vézère）的裝飾洞窟群已於一九七九年登記為世界遺產。

23 《Esperanto》（世界語）
坂本龍一的第五張個人專輯，於一九八五年十月五日發行。

24 摩莉莎・凡磊 Molissa Fenley
現代舞者、編舞家。一九五四年出生於拉斯維加斯，在奈及利亞度過童年。於米爾斯學院（Mills College）學習舞蹈，一九七七年組成「摩莉莎・凡磊舞團」（Molissa Fenley and Dancers）。之後到美國、日本、德國、澳洲、印度等地公演。現在於米爾斯學院任教。

部打散，再一一串起。我也不知道用這樣的方式是否真能產生出好聽的音

樂，一切都是在摸索中進行，但是相當有趣；而且我自己認為，最後的成

品也達到了一個很棒的水準。

凡磊舉行芭蕾公演時，正好人在日本的瓜塔里[25]也來看了。表演結束

後，他對我說：「芭蕾表演很無趣，不過音樂好極了。」瓜塔里基於當時流

行的解構主義視點，對我的音樂大加讚賞。對我而言，這句話真的是最好

的讚美。

如今回想起來，我有時會感到後悔，為何當初不照著《Esperanto》的

方向性，繼續延伸創作音樂？如果延續這個方向，或許就能做出很棒的作

品。不過，人生不就是如此。

《未來派野郎》

一九八六年，我的個人專輯《未來派野郎》[26]發行。「未來派」[27]是起

[25] 瓜塔里 Pierre-Félix Guattari
生於一九三○年的法國哲學家。巴黎大學畢業後，成為精神科醫師，同時也在哲學領域頗有建樹。與德勒茲（Gilles Deleuze）合著的《千重臺》（Mille pla-teaux，一九八○）是評論後結構主義的代表著作之一。瓜塔里的用語「精神分裂」（schizophrenic）與「地下莖」（rhizome）當時也成為日本的流行語。一九九二年逝世。

[26] 《未來派野郎》
坂本龍一的第六張個人專輯，於一九八六年四月二十一日發行。

[27] 未來派
一九○九年於義大利米蘭興起的藝術運動。這一年，詩人馬里內蒂（Filippo Tommaso Marinetti）提出「未來主義者宣言」，發起了這項運動。美術、音樂、文學、建築等諸多領域的藝術家都參與了該運動。未來派運動否定傳統以來由手工業製造的藝術品，讚揚文明帶來的機械元素與速度。對於武器和戰爭似乎是採取肯定的態度，因此也有許多藝術家不久後似乎投身到法西斯主義的政治活動中。

源於義大利的藝術運動。包含杜象[28]、凱吉等人在內，二十世紀的多位藝術家以及各種藝術運動都帶給我很深的影響，而二十世紀藝術運動最初的起源正是未來派運動。

當米蘭街上亮起了街燈，汽車急駛而過，這樣的社會變化孕育出了未來派運動。未來派是宣告速度與動力世紀誕生的藝術運動，我認為它大概囊括了二十世紀的一切典範。因此我希望透過這樣的一股運動思潮，再次檢視整個二十世紀。這就是我製作這張專輯的動機。

對於未來派運動，我雖然大致有些概念，不過這段時間看到、聽到各種資料，而且也研讀了文獻後，讓我愈來愈有興趣，甚至出版了一本有關未來派的書[29]。這麼棒的一項藝術運動，無論如何也應該要讓世人認識。

雖然未來派運動不久後轉向法西斯主義路線發展，內部也出現種種衝突，不過再怎麼說，我還是覺得沒有任何一項藝術運動像它這麼有趣。

未來派的藝術家甚至製造了一台巨大的噪音產生器，能夠發出奇怪的聲音。他們也首次將所謂的噪音放入音樂中，製造出類似取樣音樂原型的作品。我覺得二十世紀音樂的起源果然就在這項運動之中。這類源自未來派藝術的各種靈感，全都集結在這張專輯裡。

這張專輯發行於一九八六年，也正是我接拍電影《末代皇帝》的同一年。

28 杜象 Marcel Duchamp 一八八七年出生的法國藝術家，達達主義的核心人物，對於二十世紀藝術的整體發展有著舉足輕重的地位。最初是以繪畫起家，留下的作品有著印象派與未來派影響的痕跡，不過後來放棄繪畫，轉而展示用隨處可見的日常「現成物」（Ready-made）做成的藝術品，對藝術界帶來一股新的衝擊。一九一七年，在紐約獨立藝術家展覽上，展出著名的作品《泉》（現成的小便斗）。

29 有關未來派的書 亦即與細川周平共著的《未來派二〇〇九》。一九八六年，由坂本於一九八四年成立的出版社「本本堂」出版。

1986—
2000

第四楽章

前往北京——末代皇帝 I

絕不切腹！

參與電影《末代皇帝》1的拍攝工作，對我而言真的是非常重要的經驗。與貝托魯奇導演一起工作相當有趣，每天都過著緊湊的生活。

如同前述，我第一次見到貝托魯奇導演是在一九八三年的坎城影展上，那一年《俘虜》入選為影展的競賽片。透過大島渚導演的介紹，我跟崇拜的貝托魯奇導演寒暄過後，他就開始滔滔不絕地聊起了拍攝《末代皇帝》的事，比如說他想拍攝這樣一部電影，然而與中國政府的交涉卻是困難重重之類的話題。在喧鬧嘈雜的宴會會場裡，我們就一直站著，聽他說了快一個小時。我覺得這部片的拍攝工作似乎非常有趣，不過做夢也沒想到自己居然會參與。

我大概是在三年之後受邀演出。工作團隊似乎費了很大一番工夫取得拍攝許可，總算在一九八六年於北京紫禁城2開拍，過了三個月後，我也

1 《末代皇帝》The Last Emperor 貝托魯奇導演代表作之一，一九八七年上映，描述清朝最後一位皇帝溥儀的一生，榮獲奧斯卡九項大獎肯定。製片同樣由《俘虜》製片人傑瑞米·湯瑪斯擔任。

2 紫禁城 中國明清時位於北京的皇城。一九二四年溥儀退位出宮，紫禁城自此稱為「故宮」，並對外開放，現為世界遺產之一。《末代皇帝》拍攝期間，在中國政府配合下，劇組租用紫禁城進行拍攝，因而喧騰一時。

加入了拍攝的行列。

其實在開拍之前，我已經拿到劇本讀過了，裡頭有一幕劇情讓我怎麼樣也無法接受。劇本裡寫著，我所飾演的甘粕[3]是切腹而死。到了拍片現場，我很固執地不願配合，心裡覺得：「雖然我很希望演出這部電影，但是切腹實在令我相當反感。對日本人來說，切腹是多麼地可恥。」於是，我拚命說服導演：「一提到日本人，就會聯想到切腹。像這種刻板印象，你應該也覺得很丟臉，而且你在全球的影迷也應該不會接受吧！」

甘粕曾經在法國待過二年多，在當時是個相當時尚的男子。我向導演懇切地拜託：「這樣的男人怎麼可能會切腹？拜託改成用槍自盡吧！」貝托魯奇導演也知道甘粕是一位時尚的男子，而且在電影裡，甘粕的辦公室牆壁上還有著未來派的畫。最後，我堅持地表示：「是要選擇切腹？還是要選我？如果要留下切腹的劇情，我馬上就回日本。」我似乎是讓貝托魯奇導演傷透了腦筋，結果劇情還是改成甘粕舉槍自盡。不過，實際上，甘粕是服毒自殺。

3　甘粕正彥

一八九一年（明治二十四年）生於宮城縣的軍人。陸軍士官學校畢業，一九二二年升任憲兵上尉。一九二三年，趁關東大地震過後時局動盪，涉嫌虐殺大杉榮等人（亦即甘粕事件），因而入獄。一九二六年假釋出獄，並於隔年前往法國。回國後轉赴滿洲，參與滿洲國建國活動。曾擔任滿洲國民政部警務司長、協和會中央本部總務部長、滿洲電影協會理事長等職務。於一九四五年八月二十日服毒自殺，得年五十四歲。

以甘粕正彥的身分大吼

到達拍片現場當天，我與飾演溥儀的尊龍[4]第一次見面。所有人已經拍了三個月左右，每位演員都完全投入自己的角色。他對我說：「你是日本派來的幕後黑手甘粕，是我的敵人，片子沒拍完，我不會跟你說話。」

我當時是帶著吊兒郎當的心情去，所以被他的話嚇了一跳，心想這個人是怎麼回事。

後來，我還是成天說笑，態度輕浮。甘粕的角色有一場重要的戲，要對著皇帝說：「你只不過是個傀儡，是我們日本的玩偶。」於是，導演就來警告我：「一星期後要拍這一場戲，你在那之前都不准笑，去想想天照大神。」大概是我平常太過吊兒郎當，導演已經看不下去了吧。在這之前，每天晚上拍攝工作一結束，我都會和大家去吃飯，一起去玩，但是經過了這次的事，就沒有人來找我出去了。

接下來，實際拍攝這場戲的日子來臨了。導演覺得我憤怒的力道不夠，於是親自示範給我看：「要用這樣的方式表達憤怒！」我雖然照著導演的方式做，還是完全不行。導演一直喊著：「再多一點！再多一點！再

4 尊龍

一九五二年出生的男演員。香港出身。演出作品有《龍年》（Year of the Dragon，一九八五）、《末代皇帝》（一九八七）、《蝴蝶君》（M. Butterfly，一九九三）、《尖峰時刻 2》（Rush Hour 2，二〇〇一）等。

《末代皇帝》拍攝現場
坐在坂本龍一身旁的是貝托魯奇導演

多一點！」我始終都沒辦法從他口中聽到「OK」。

我有一句台詞是「Asia belongs to us！」意思就是亞洲是屬於我們的。雖然說是演戲，不過要說出那樣的台詞，還真是令人相當為難。然而，既然接下了這份工作，也只得照說，於是導演在一旁不斷地喊「卡！」，我則是同時不斷地吼著：「Asia belongs to us！」這句台詞也讓我思考了許多事。

北京的天皇陛下

電影裡有一幕是日本昭和天皇要在東京車站歡迎溥儀來訪，於是劇組人員匆忙去尋找可以飾演天皇的臨時演員。選角指導跑遍整個北京，總算順利找到和天皇相似的人選。很巧地，這名臨時演員也是日本人，好像是在北京經營貿易公司還是什麼公司。他的長相和鬍子，都很像昭和天皇。

他是一個非常奇特的人，我們聊開來後，他告訴我一個很有趣的故事。

他之前因為工作需要，暫時回東京，結果收到一封自己公司的中國女性員工的來信。內容寫著兩人在北京街上說話時，有人看到去通知了公

安。當時，在公共場所與外國人有所接觸，似乎會被判通敵行為之類的罪名。於是那名女員工被公安逮捕，直接送進了拘留所。不過，如果他肯和那名女員工結婚，一切就沒事了。

我還在想這個人會怎麼做，結果他表示自己就那樣結婚了。也就是說，那時寫信給他的女員工，現在已經成為他太太了。這似乎是一個匪夷所思的故事，不過我自己其實也有好幾次類似的經驗，和我關係不錯的中國女性在街上迎面走來時，對方連看都不看我一眼。一九八六年的中國社會，還是有著我們這些外來者無法窺知的一面。

時光倒流

劇組所有人輾轉在北京、大連、長春三地進行拍攝工作。在北京拍攝時，是租下了貨真價實的紫禁城，移到長春之後，則是借用了滿洲國皇帝實際居住的宮殿。紫禁城裡的物品都讓蔣介石帶到了台灣，幾乎一件不

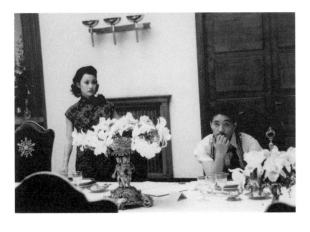

飾演甘粕正彥的坂本與飾演皇后的陳沖

前往北京

180 —
181

剩，不過紫禁城結構對稱的宏偉建築還是令我大為嘆服。長春是日本人建造的滿洲國首都，因此有著寬闊的大道，而且街道都是採棋盤式設計，也很有氣勢。

我們在長春住的地方是關東軍的高級軍官宿舍，要到隔壁棟的建築甚至得騎腳踏車，可見這裡占地之廣。宿舍有一間娛樂室，裡面擺著撞球檯，我在檯底看到寫有「昭和三年・○○公司製」的字樣。宿舍裡的許多東西都是從二次大戰前保留至今，讓我彷彿經歷了時光倒流的體驗。

大連也是我父親在學生兵動員時期曾短暫駐紮的地方，之後似乎就移防到哈爾濱。部隊露宿在蘇聯與滿洲國界附近的郊外時，曾經聽到國境另一邊的蘇聯士兵唱著不知名的歌曲──小時候，我聽過類似這樣的故事。

無論是自己親眼看到這座城市，或是拍攝這部描述當時滿洲的電影，彷彿像在回溯著父親的戰爭體驗，還真是讓人頗為感慨。

20

突如其來的配樂要求
——末代皇帝 II

臨時負責配樂

《末代皇帝》的拍攝工作從北京展開，然後開拔到大連、長春持續進行。到了長春，劇組也借到實際的宮殿，拍攝了溥儀登基為滿洲國皇帝的一幕。貝托魯奇導演表示，希望這一幕的現場能夠配上音樂，於是要求我立刻創作登基儀式的音樂。

一直以來，我都是以演員的身分參與拍攝工作，從沒想過得創作配樂。我也覺得貝托魯奇導演雖然請我加入演出，卻也沒有考慮過要讓我負責配樂。真要說起來，據說導演的老朋友顏尼歐・莫利克奈1幾乎每天打電話來片場，請導演讓他負責這部電影的配樂。總之，我就遵照導演這時

1 顏尼歐・莫利克奈 Ennio Morricone
一九二八年出生於羅馬的作曲家。父親是一名小號樂手。六歲開始學習作曲，十歲進入聖潔契利亞音樂學院讀書。畢業後，投入室內樂與管弦樂曲的創作，展開音樂活動。一九六一年，首次為電影《法西斯分子》（The Fascist）配樂，迄今已為三百多部電影寫過配樂。作品有《荒野大鏢客》（A Fistful of Dollars，一九六四）、《納瓦霍・喬》（Navajo Joe，一九六六）、《鐵面無私》（The Untouchables，一九八七）、《新天堂樂園》（Nuovo cinema Paradiso，一九八九）、《海上鋼琴師》（The Legend of 1900，一九九九）等等。

候的指示，就當作是製作攝影現場的這一幕配樂，而不是負責整部電影的音樂。

我一直對民族音樂很有興趣，讀書時也學過，但是我不太喜歡中國的音樂，也沒有寫過中國風的曲子，甚至是幾乎沒有聽過。而且，拍片現場缺乏器材，給我作曲和錄音的時間大概也只有三天左右。

貝托魯奇導演狡猾地笑著說：「不管是什麼樣的音樂，顏尼歐可都是當場就立刻寫出來哦。」聽了導演的這句話後，就我的立場而言，總不可能當場推辭吧。

甘粕上尉的亡魂

我向貝托魯奇導演提出要求：「要我寫曲，也總得給我鋼琴啊。」於是，劇組幫我借來了一台舊滿洲電影協會的鋼琴。滿洲電影協會的前身是滿洲鐵路電影部，是當時的國策電影公司。在片廠裡有一台直立式鋼琴，當地的工作人員用貨車運到了我的房間。那台鋼琴原先保存狀態就不好，又加上一路顛簸地運送過來，所以走音走得很厲害。然而，再說什麼也無

濟於事，於是我在作曲時，幾乎是一邊想像樂音，一邊寫下。

錄音就得再回到舊滿洲電影協會的片廠進行。樂曲的演奏找來了當地劇場附屬的樂團。於是，把鋼琴搬上貨車後，我也一起搭著貨車去片廠。

到了片廠，有一位稍懂日文的老先生負責協調工作。那位老先生對我說：「你是演甘粕老師的人吧。」沒想到他居然認識甘粕上尉本人。一問之下才知道，他大概十八歲就加入滿洲電影協會的管弦樂團，在團裡吹奏長笛。「甘粕老師很疼我」、「甘粕老師很偉大，是個了不起的人」。從他的這些話裡可知，甘粕上尉應該相當受當地人敬愛，有他充滿魅力的一面。

錄音的地點是滿洲電影協會，並且由當地樂團負責演奏樂曲，也就是說，呈現出來的聲音幾乎與滿洲國當時沒有兩樣。唯一不同的地方，大概只有片廠原本立的銅像從甘粕上尉變成了毛澤東吧。其他部分全都原封不動，從過去一直保留至今。因此，似乎隨處可以見到甘粕上尉的亡魂，令我有些毛骨悚然。

我不清楚滿洲國當時的音樂形式與演奏方法，但猜想應該多少都有加

入中國的樂器，不過是稍微偏向西洋風格的音樂。而且，由於是出自日本人之手，又是用來宣揚國威之類的音樂，整首樂曲應該會顯得非常不倫不類才對。

我寫的雖然不是拿破崙加冕儀式的樂曲，不過還是放入了一些法國風格，做成帶有濃厚鼓樂曲味道的音樂。當地的演奏者絕對無法完美演奏，不過這種演奏程度的差異更能營造出當時的實際氛圍，真是太好了。

無論是宿舍、片廠，或是那位老先生，我面對這一切時，感覺像是被吸入了滿洲國當時的世界。回到那棟天花板挑高的宿舍睡覺時，彷彿真的會有關東軍的軍官出現一樣，讓我覺得心裡毛毛的。

我認為，在電影這種事物裡，有些部分能夠跨越某種現實與虛構的界線。電影彷彿具備這種強大的磁力，甚至有時在拍片現場會讓人為之喪命。無論是「現實」，或是「虛構」，都是硬要為了設下界線而使用的詞彙，跨越這類語言界線的真實就反映在電影之中。在《末代皇帝》一片中，我想也必定會出現這樣的情形。

2 辛奈西塔 Cinecittà

位於羅馬郊外的電影製片廠。「Cine」代表電影，而「città」則是城市的意思。一九三七年，由墨索里尼下令興建。除了費里尼的《甜蜜生活》(La Dolce Vita，一九六〇)、《八又二分之一》(Otto e Mezzo，一九六三)，還有盧切諾・維斯康堤(Luchino Visconti)的《白夜》(Le Notti Bianche，一九五七)等義大利電影外，

前往羅馬

結束在中國長達半年的拍攝工作後，整個劇組移往義大利，來到了羅馬的製片廠辛奈西塔²繼續拍攝。隔壁的攝影棚裡，費里尼³正在拍片，而馬塞洛·馬斯楚安尼⁴就在一旁走來走去。我興奮到極點。馬斯楚安尼叼著雪茄，散發出一股非凡的氣勢，簡直是酷到不行。

辛奈西塔是墨索里尼下令興建的巨大電影城，成立的背景類似滿洲電影協會。法西斯分子都很喜愛電影，希特勒也不例外。從日本法西斯分子建設的長春出發，一路來到同時代義大利法西斯分子興建的辛奈西塔，彷彿又回到歷史之中，我的腦袋似乎都變得有問題了。不管走到哪裡，怎麼都是亡靈？

法西斯主義似乎強烈崇尚某種崇高的美感。法西斯分子並非都很野蠻，也有人具備高貴的氣質與教養，又有品味。貝托魯奇導演的電影裡出現的法西斯分子就是如此。因此，《末代皇帝》一片中，甘粕上尉的辦公

美國電影也會到此拍攝，例如威廉·惠勒(William Wyler)執導的《賓漢》(Ben-hur，一九五九)、馬丁·史柯西斯(Martin Scorsese)的《紐約黑幫》(Gangs of New York，二〇〇二)等等。

3 菲德里柯·費里尼 Federico Fellini，一九二〇年出生的義大利導演。執導的電影《浪蕩兒》(I Vitelloni，一九五三)獲得威尼斯影展銀獅獎，緊接著《大路》(La Strada，一九五四)一片也大受好評，自此享譽國際。《甜蜜生活》(一九六〇)也榮獲坎城影展最佳電影獎(金棕櫚獎)。其他執導作品有《愛情神話》(Fellini Satyricon，一九六九)、《阿瑪柯德》(Amarcord，一九七三)等等。一九九三年逝世。

4 馬塞洛·馬斯楚安尼 Marcello Mastroianni，一九二四年出生於義大利北部小鎮豐塔納里拉(Fontana Lini)等等。父親是名家具工匠。在羅馬與杜林度過成長歲月。曾經入伍參與二次世界大戰，並於義大利投降後，一度被關進德軍的戰俘營，不過成功脫逃，然後隱匿在威尼斯生活，直到大戰結束。戰後，進入電影的製作小組工作，同時學習演戲，之後被維斯康堤導演發掘成為演員，曾演出多部費里尼執導的作品，例如《甜蜜生活》、《八又二分之一》、《女人城》(City of Women，一九八〇)等等。

室就非得用未來派的畫作來裝飾才行。

第二次的臨時工作

影片殺青過了約半年左右，我因為工作關係，人在紐約。在飯店退了房間，正要坐上車時，櫃檯人員把我叫了回去，說是有我的電話。我接過電話，原來是製片傑瑞米打來找我。「龍一，幫《末代皇帝》製作配樂。」傑瑞米劈頭就來了這麼一句，而且給我的期限是「一星期」。我當時回他：「我現在人在紐約，等一下正要回東京……」然後，只聽見電話那頭說：

「反正你馬上去做就對了。」

於是，我提出兩點要求。第一，時間至少要有二星期，一星期讓我能在東京作業，然後再前往倫敦，與正在剪接電影的他們會合，接著完成剩下的部分。第二，我要雇用助手幫忙。當時新力 Epic 唱片公司有位非常優秀的女職員，她姓篠崎，我們私下都叫她「鋼鐵女」。我希望能夠雇用她一星期。傑瑞米立刻答應了這二點要求。

我問貝托魯奇導演希望是什麼類型的音樂，得到了這樣的答案：「電

影的舞台雖然是在中國，不過這是一部歐洲電影。故事的時間雖然是從二次大戰前開始，一直到戰爭期間，但這仍是一部現代電影。我要你做出呈現這種感覺的配樂。」

我心想，這樣的答案有說跟沒說一樣，不過我也沒時間不知所措，於是在腦中大致描繪出一個輪廓：用西洋的管弦樂曲當作基本，然後大量放入中國風的元素，再加入德國表現主義⁵之類的元素，營造出二〇～三〇年代法西斯主義崛起的感覺。

首先，我在東京開始了作業。說是這麼說，不過我過去完全沒學過中國音樂，因此先跑了一趟唱片行，買了二十張左右的中國音樂精選集，然後花了一整天全部聽完。接著，我考慮電影裡的時代與場合，選好應該使用什麼樂器，然後就開始尋找東京附近的中國樂器演奏者。我一邊寫曲，一邊錄音，同時也請中國樂器的演奏者彈奏，並且錄製下來。我和另外三位管弦樂編曲家整整一個星期都在反覆做這些工作，而且幾乎每天熬夜。

當時還沒有網際網路，因此我借用 BBC 與 NHK 之間的衛星連線，

5 德國表現主義 German Expressionism
反映在繪畫、文學、戲劇、音樂等藝術形式的一種趨勢。立足於傳統近代社會瓦解的認知基礎上，否定印象主義與自然主義，強調不安、焦躁、噩夢、瘋狂等元素，重視主觀表現。

與倫敦的工作人員相互傳送資料。衛星線路傳輸一首樂曲得花上一個小時左右，談不上多好用，不過我沒時間等郵件寄送，也只好將就。我請倫敦的工作人員聽我傳送過去的檔案，然後在電話中討論，再重新錄音。透過這樣的方式，我總算完成了四十四首曲子，接著就與一直幫我的上野耕路帶著這些曲子飛往倫敦。

前往倫敦

一到達倫敦，我才發現剪接過後的電影完全不是原先的樣子。如此一來，做好的曲子當然完全無法配得上。只不過半年的時間，這部電影經過貝托魯奇導演不斷的剪接，完全變了個樣子。他就是這種作風的人。整部電影剪接得愈來愈不一樣，不僅原有的畫面被拿掉，順序也有調動，真的是一團混亂。

隔天就要錄音，然而配合不上的地方還是到處可見，於是當天晚上，我和上野又繼續熬夜，關在飯店房間重寫。飯店房間沒有鋼琴或任何樂器，而且當時也沒有電腦，我們只好按著計算機，拚命計算得要減少幾個

小節和拍子，秒數才配合得上剪接後的畫面，然後重新寫下，忙得雞飛狗跳。結果我們到了倫敦之後的一星期也都沒闔過眼，白天錄音，晚上重新寫曲，每天重複這樣的過程。

不過，這段過程並非全是苦差事。有一幕戲是溥儀的皇妃大喊：「我再也受不了了」，然後就此出走。這幕戲也給我的印象很深刻 6，我很喜歡這幕戲和飾演皇妃的女演員。我第一次讓工作人員聽這個部分的配樂時，所有人相互擁抱，口中喊著：「bellissimo」（太美了）、「bellissimo」（太美了），高興得簡直要跳起舞。我嚇了一跳，不過那一瞬間所有人融為一體的感覺，我永遠無法忘記。我想這就是與義大利人一起工作的快樂之處吧。

6 印象深刻的一幕
溥儀的皇妃文繡一角是由鄔君梅飾演。這一幕的配樂〈Rain〉有各種編曲版本，分別收錄於多張專輯。

意外的禮物——邁向世界 I

試映會的衝擊

經過東京一個星期、倫敦一個星期，總計僅僅兩個星期的時間，在這種魔鬼行程下，《末代皇帝》的電影配樂總算寫好，並完成錄音。幾乎不眠不休的工作結束後，我就因為過度勞累而住院。對我來說，這是第一次發生的狀況，不過幸好能夠完成配樂，讓我有很大的成就感。

事實上，貝托魯奇導演之後仍繼續配樂作業，整部電影又花了六個月左右的時間才完成。試映會當天，我看了完成的電影後，驚訝得差點沒從椅子上摔下來。

配好的音樂不但被拆得亂七八糟，拚到入院才寫出來的四十四首曲子也有一半沒被採用。我拚命研究調查文獻資料，直到確定畫面與音樂的搭配關係後，傾注精力製作出來的配樂，結果三兩下就被淘汰。至於其他留下的曲子，每一首出現的地方也被大幅度地調動；因為電影本身也不一樣

了。看了試映，我滿是憤怒、失望與驚訝，甚至覺得自己的心臟會不會就此停止。

自此以後，我就很少出席試映會，因為身體真的會吃不消。

然後又過了幾個月，劇組和我聯絡，告訴我這部影片入圍了奧斯卡獎。當時，我已經從緊湊的電影製作體驗中抽離，回歸日常工作，就彷彿「忘記」拍過這麼一部片，所以覺得實在是太不可思議，不過我還是立刻動身飛往洛杉磯。得獎名單揭曉時，《末代皇帝》一片抱走了九項大獎，寫下驚人的紀錄。這個結果就如同一份意外的禮物。

奧斯卡頒獎典禮

頒獎典禮中大牌影星雲集，看到克林·伊斯威特[1]，還有葛雷哥萊·畢克[2]，我興奮得不能自己。

克林·伊斯威特的致詞讓人印象深刻：「《末代皇帝》獨得九項大獎，

意外的禮物

192 ——
193

[1] 克林·伊斯威特 Clint Eastwood
一九三〇年出生的美國男演員、電影導演。一九五九年演出西部影集《生牛皮》而走紅。一九六四年演出《荒野大鏢客》(A Fistful of Dollars)一片，更讓他成為國際級巨星。個人執導的《殺無赦》(Unforgiven，一九九二)與《登峰造極》(Million Dollar Baby，二〇〇四)奪下了奧斯卡最佳影片獎、最佳導演獎。曾擔任加州卡麥爾鎮(Carmel-by-the-Sea)鎮長一職。

[2] 葛雷哥萊·畢克 Gregory Peck
一九一六年出生的美國男演員。加州州立大學醫學系畢業後，曾當過舞台劇演員，之後踏入電影圈。作品有《羅馬假期》(Roman Holiday，一九五三)、《白鯨記》(Moby Dick，一九五六)等電影。因主演《梅崗城故事》(To Kill a Mockingbird)，榮獲奧斯卡最佳男演員獎。二〇〇三年逝世。

今年正是屬於它的一年」。緊接著，他又加了一句：「美國已經拍不出這類電影了。」

克林・伊斯威特所說的「這類電影」，指的是「大規模動員的電影」。

過去從《忍無可忍》³一片開始，好萊塢準備了大規模的舞台裝置，仔細思考攝影與打光的方法，彙集了各式各樣的技術，製作這類「大規模動員的電影」。然而，自從越戰以後，美國的電影轉趨內斂，不再描繪廣大的世界，感覺就像是不斷往內探索、向下尋源。

「過去好萊塢拍過的這類大規模動員電影，義大利導演貝托魯奇又為我們重現。美國已經拍不出這類電影了。」聽到克林・伊斯威特的這段致詞時，我有著莫名的感動。

領獎時，我也上台稍微簡單致詞。「感謝貝托魯奇導演以及這部影片的全體工作人員。」我大概是說了這類簡單的謝辭。不過事出突然，我的腦袋一片空白，所以用的是很蹩腳的英文：「I wanna thank......」一說出口的瞬間，我心想這下糗大了。不過換個角度想，我就是一個外國人，成長過程也沒出席過這麼盛大的場合，出糗也是莫可奈何，不過對我自己來說，這將會是我一生的小污點吧。

3 忍無可忍 *Intolerance*
一九一六年上映的美國電影，導演為大衛・沃克・葛里菲斯（David Wark Griffith）。影片內容以人性的狹隘偏見為主題，交錯上演當代、遠古巴比倫、耶穌時代，以及中古世紀等四個時空的故事。影片中使用反撥、特寫、遠景等技巧，表現手法多變，投下龐大資金打造的大型攝影裝置也十分有名。

貝托魯奇呈現的主題

如果不是站在演員或作曲者的立場，純粹用觀眾的角度來看，這部《末代皇帝》有許多地方頗有意思。

我想，貝托魯奇導演還是把文化大革命當成一個重要的主題。整部電影描繪出這場革命中，溥儀如何從滿洲國皇帝逐漸變成一介平民。這也可以看成是毛澤東主義 4 的故事。如果用昆蟲做比喻的話，彷彿是由蛹化蝶的過程。實際上，電影中也使用了將蟋蟀與溥儀的形象重疊交錯的象徵手法。

貝托魯奇在先前作品呈現的各種主題全都凝聚在這部影片中，這點也不容忽略。《一九〇〇》 5 與《末代皇帝》的背景舞台雖然完全不同，分別在義大利與中國，但我覺得這二部片就像是姊妹作一樣。例如「布」這個主題，《一九〇〇》有許多紅旗飛舞的畫面，而《末代皇帝》則是在皇帝的登基儀式上，飄揚著大幅的黃幔。

除此之外，「腳踏車」也是一個有趣的主題，而且經常出現在義大利

4 毛澤東主義

「文化大革命」是中國歷史上的政治事件，從一九六〇年代中期到一九七〇年代中期，持續十多年，是一場「實權派對毛澤東派」的權力鬥爭。這場混戰波及中國人民，情勢猶如內戰，反毛澤東派、非毛澤東派的政治·文化與藝術領袖都被扣上「企圖復辟資本主義」的大帽子，遭到暴力排擠。《末代皇帝》不僅是清朝最後一位皇帝、前滿洲國皇帝溥儀的生平故事，片中也能「窺橫行於文革時期的「思想改造」光景。

5 《一九〇〇》

貝托魯奇執導的電影，於一九七六年上映。透過一九〇〇年出生的兩名男性的一生經歷，描繪出義大利現代史，是部片長超過五小時的鉅作。由勞勃·狄尼洛（Robert De Niro Jr.）·傑哈德·巴狄厄（Gerard Depardieu）主演。

電影裡，而不是只有貝托魯奇的電影。不過，《一九〇〇》與《末代皇帝》也都放入了這個主題。封建的清代社會中，照理說皇帝應當是不能騎乘腳踏車，然而在片中，皇帝仍是騎了腳踏車。

這部電影還加入了許多貝托魯奇風格的主題，例如「門與牆」、「亂舞」、「轉身離去的父親」等等。我所創作的音樂也反映出了這類貝托魯奇風格的主題，像是門的主題，或離別的主題。

當然，這部電影無論是運用佛洛伊德理論的角度鑑賞，或是羅蘭・巴特的思維去解讀，都相當有趣。歐洲的觀眾一邊在看這部電影，應該有一定程度也在享受這樣的內涵吧。

與義大利的緣分

能夠與貝托魯奇導演共事是相當幸運的經驗，而我更是有幸能夠經驗三次。隨著合作次數增加，我們聊得更為深入契合。不僅溝通愈來愈順暢，也能夠更了解彼此的想法。如此一來，創作出的作品也變得更好。

由於曾經與義大利國寶級導演貝托魯奇一同工作，因此義大利人都對

我極為熱情。無論是多麼偏遠的小鄉鎮，當地居民都會很慎重地接待我。

我有時會開玩笑地說：「義大利的人又好，食物和紅酒又可口，以後要辦巡迴演出的話，就都來義大利好了。」義大利的小鄉鎮也有很棒的會場，而且每個人都會專注地聆聽演奏。就算我彈的是實驗味道極濃的音樂，而不是貝托魯奇電影裡的曲子，當地居民仍是願意用心感受其中的熱情。我想這種素養大概就是「羅馬帝國」的文化遺產吧。

限制與他者

我之後又做了許多電影配樂的工作。如果是個人專輯，一切都可以隨自己意思創作，而電影配樂工作相對上就有各式各樣的限制。然而，對我來說，比起隨我自由創作的委託，有著限制或條件的工作反而比較容易。就這點來說，我很適合電影配樂的工作也說不一定。

製作《末代皇帝》的配樂時，不但有時間限制，配樂裡還得加入過去

不曾接觸過的中國音樂。而且，導演還一直對我大吼，希望作品更有感情一點，這與我一直以來創作的音樂完全是兩個極端。然而，從結果來看，完成的作品真的很棒。

ＹＭＯ時期也是如此。由於是要與團隊一起活動，我必須採用自己毫不了解的風格創作音樂，然而做出來的成果卻很不錯，而且也讓自己的音樂空間更加開展。無論是限制或是他者的存在，我認為都非常重要。

《Neo Geo》與《Beauty》

《Neo Geo》6 發行於一九八七年，正好是《末代皇帝》公開上映的時候。這張專輯採用了峇里島與沖繩的音樂，具有強烈的民族音樂色彩。採用民族音樂的曲風當然不是一時心血來潮，一九八五年推出的專輯《Esperanto》裡，也有加入非洲或北海道原住民愛努族音樂元素的曲子，而我那段時期也實際走訪了峇里島。《Neo Geo》可說是由《Esperanto》這張專輯催生而來。

峇里島之行讓我有許多印象深刻的體驗。其中，讓我銘記在心的是一

6《Neo Geo》
坂本龍一第七張個人專輯。一九八七年七月一日發行。

位藝術地位最為崇高的長老所說的話。他告訴我：「峇里島上沒有任何一位職業音樂家。」一旦收錢去從事音樂，藝術就會因此墮落。峇里島的音樂家都有卓越的能力，但是各有正職工作，例如當農夫或木匠，從不靠音樂生活。每個人都極有自覺，努力不讓音樂變成商品，而且也不會把音樂當成消費品。一直以來，峇里島的住民都是如此謹慎小心地保存文化。

我在十幾歲時開始對民族音樂產生興趣。從那時開始，我就感受到一件事情，無論多麼天才的音樂家，也絕對無法勝過民族長時間孕育而成的音樂。即使是莫札特也好，德布西也好，都絕對無法與民族的音樂相提並論。

我曾經聽過一則傳說，過去荷蘭攻入峇里島時，峇里島的住民固守在王宮裡，演奏著甘美朗音樂。也就是說，他們是用音樂對抗武力。不用說也知道，他們瞬間就被荷蘭軍隊擊敗，可是由此可知，音樂對於峇里島人是多麼重要。

《Neo Geo》這張專輯裡，我實際請來沖繩樂手演奏，然後錄音下來。

如同峇里島的音樂一樣，從十幾歲開始，我也開始對沖繩音樂感興趣，不

過我也一直覺得不該隨隨便便地把這樣的音樂拿來使用，等到某天時機成熟，再來面對沖繩音樂，而這個時機就在製作《Neo Geo》的時候來臨了。

《Nenes》[7]當時尚未出現，所以一般所稱的沖繩音樂，幾乎都是指當地的傳統民謠。將這種傳統民謠放進流行音樂的架構中，除了細野之外，我應該是首開先例。雖然我非常排斥這個創意，不過卻也認為，做為一個活生生的音樂，沖繩音樂當前所需要的是接觸各式各樣的事物，逐漸蛻變成現代的音樂，而不是成為博物館裡收藏的民謠。而且，我對自己也有信心，相信我的音樂能夠有所貢獻，在這股潮流下培育出一株新芽。

一般認為的日本音樂，本來也就受到沖繩音樂不小的影響，而且就連西方的古典音樂也包含各種文化元素在內。舉個著名的例子來說，莫札特寫過一首〈土耳其進行曲〉，而巴哈的〈夏康舞曲〉（Chaconne）似乎也是源自中南美。被認為是某地固有產物的音樂，也是透過這種形式不斷與其他音樂相互影響，藉此維持著活力。

我在一九八九年推出的專輯《Beauty》[8]也加進了好幾首沖繩音樂。《Beauty》承襲了《Neo Geo》的音樂方向，包含沖繩文化在內，另外還混合了許多國家的文化。

7 《Nenes》
一九九〇年組成的沖繩音樂團體。《Nenes》是沖繩方言，意指「小姐」。團員有古謝美佐子、吉田康子、宮里奈美子、比屋根幸乃，由沖繩音樂界第一把交椅知名定男擔任製作。固定在沖繩當地宜野灣市的民謠酒吧「島唄」駐唱，一九九四年也曾舉辦歐洲公演，活動範圍遍及海內外。經過數次團員更動後，現仍持續從事音樂活動。

8 《Beauty》
坂本龍一第八張個人專輯，一九八九年十一月二十一日發行。

這張專輯最主要的目標，就是不使用機械做出的節奏。在這個時期，電力站或YMO過去不斷創作的機械式電子音樂突然普及開來，變得很大眾化。我這個人天生愛與人作對，所以開始對這樣的潮流產生反感。

這個目標當然不只是單純回歸到YMO之前的風格，對於機械製造出來的音樂感到抗拒，我想還是可以回溯到十幾歲當時想往民族音樂發展的志向吧。

生田朗

我也想談談，共同度過很長一段時間的生田朗[9]。

我們第一次見面是在大學時代。生田小我二、三歲，當時還是慶應大學的學生，對於音樂知之甚詳，而且也非常了解樂器和機械。我好像是在錄音室還是哪個地方遇見他，二人一拍即合，於是我就請他擔任我的經紀人。YMO發行專輯或是舉辦世界巡迴演出時，他也都是全程參與。

9 生田朗
一九五四年生於神奈川縣。曾任山下達郎、大貫妙子，以及坂本龍一的經紀人。他也是YMO第一位經紀人，隨著樂團一同巡迴世界。獨立後從事專輯製作與管理顧問等工作。一九八八年八月，於墨西哥旅行途中車禍逝世。妻子為音樂家吉田美奈子。

生田小時候是在國外生活，因此英文相當流利。他曾經暫時辭去經紀人的工作，然後靠著自己的語言能力，擔任海外音樂人的管理顧問或專輯製作，而且做得有聲有色。後來到了八〇年代中期左右，我在海外的工作也逐漸增加，而且做得有聲有色。後來到了八〇年代中期左右，我在海外的工作也逐漸增加，於是又請他當我的經紀人。我的個人工作室ＫＡＢ[10]也是與他一同成立。空里香也加入工作室。生田、空和我，三個人總是一同行動，就好像是《縱橫四海》[11]裡的三位主角一樣。

生田也跟著我一起參與《末代皇帝》的拍攝工作。如果沒有他，那份工作或許就無法完成了。事實上，他在電影裡也參了一腳，演出日本醫師的角色。奧斯卡獎頒獎典禮時，他當然也和我一同參加。

因為電影有了一個完美的結果，而且彼此長期以來都是緊鑼密鼓地工作，因此生田向我表示「我們稍微給自己一些獎勵吧」，第一次請了長假，大概一個月左右。他決定去墨西哥，而我則是想去沖繩。然後，他就在墨西哥旅行時離開了人世，死因是車禍。這件事的發生就像是電影一樣。

出發前往沖繩的前一晚，我接到一通墨西哥打來的電話，得知了他的死訊。於是，我取消旅行，改由德州進入墨西哥，前去領回他的遺體。他喪生的地點是瓦亞塔港（Pureto Vallarta），一個很普通的觀光地點。我在電話

10 ＫＡＢ
坂本龍一的個人工作室，設立於一九八七年。工作室成立後，空里香就已加入工作團隊，之後新品牌「commmons」的營運也是由她負責。

11 《縱橫四海》 Les Aventuriers
羅伯・安利可（Robert Enrico）執導的法國電影，於一九六七年上映。電影敘述三男一女前往剛果，一起尋找沉睡海底的寶藏。劇中二男一女的角色分別由亞蘭・德倫（Alain Delon）、里諾・凡杜拉（Lino Ventura）、喬安娜・希姆庫斯（Joanna Shimkus）飾演。

裡聽到報訊的人說生田開的車子摔落懸岸、當場死亡，原本以為大概是相當險峻的懸崖，結果到現場一看，高度只有幾公尺而已，根本沒什麼特別。平淡無奇的現場反而讓人感到悲哀，我不甘地覺得：「就這樣死了嗎？」

這件事情過後，我大概消沉了半年左右，心裡不禁覺得這一切毫無道理，真正重視的東西突然消失時，自己為何無法阻止。除此之外，我還有另一個強烈的感受。每當失去親近的人時，我總是會有這樣的感受，也就是自己是多麼不了解對方。我和生田有好幾年時間都是每天黏在一起，然而我卻不清楚他實際上是一個怎麼樣的人。人與人之間無法跨越的這道鴻溝，讓我感到徹底地挫敗。

移居美國

奧斯卡獎頒獎典禮結束後，我去了幾家好萊塢電影公司，有機會拜訪專業的電影製片人，感覺像是獲獎後去打聲招呼。一見了面，每個人都異口同聲地問我：「什麼時候要搬過來？」言下之意就是認為我會立刻搬到洛杉磯，然後每個週末出席派對，與相關人士互動交流。他們似乎覺得我也應該要開始過這樣的生活，也就是說，「如果不住在好萊塢，就不會有工作。」

「我從來沒想過要搬到洛杉磯。」一聽我說完，他們的反應都是：「哦，這樣啊。」我想自己應該當場就被列入不必往來的名單。

我沒有成為好萊塢的住民，而是在一九九〇年移居紐約。那個時候，我在歐洲和紐約的工作逐漸增加，大概有二、三個月的時間都待在倫敦，然後回東京住一星期後，又要去紐約兩個月左右。如此一來，要留在日本

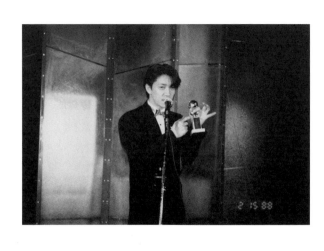

除了奧斯卡金像獎，另外還獲得金球獎肯定

養房子、過生活，漸漸變得辛苦。如果是待在紐約，不管是錄音室或音樂人，我都比較熟悉，而且距離歐洲也比較近，所以就這麼決定搬到紐約。

那一陣子，我剛好有機會見到新力的董事長盛田昭夫[1]，他也表示有意將總公司遷走。盛田董事長開玩笑地說：「距離全球各個主要市場不遠的地方都好，我想不是搬到北極圈，大概就是安哥拉治附近吧。」

我的想法也是如此。搬到紐約的話，要到任何地方都近。選擇紐約的理由就是這麼簡單，沒有任何特別考量或決心之類的因素。想想好像有點可惜，難得決定要移居海外，如果有個一直縈繞心底的念頭當作理由，說不定會更好。

某天，我結束海外巡迴表演的工作，回到日本，矢野顯子就告訴我：「下星期要搬囉。」我才猛然記起要搬家的事，然後就匆忙地搬到了紐約。搬家的事幾乎全交由矢野處理。我自己覺得行李還滿多，但是當時我們怎麼都沒想到要請搬家公司幫忙，而是把所有東西塞到波士頓包裡，然後全家人就帶著二十個以上、裝滿行李的包包前往紐約，想想還真是誇張。

1 盛田昭夫

一九二一年生於愛知縣的企業家。大阪帝國大學物理系畢業後，任職海軍技術中尉，因而結識井深大。二次大戰後，於一九四六年與井深共同創立「東京通訊工業」（新力的前身）。以「Sony」為品牌名稱銷售錄放音機、電晶體收音機，躍身成國際企業。一九五八年，將公司名稱改為「Sony」。一九七一年任總經理，一九七六年成為董事長。一九九四年卸下董事長一職。一九九九年逝世。

移民國度

移居美國後，我最初住在上洲（Upstate New York）。這裡位於曼哈頓北邊，距離曼哈頓約四十分鐘左右車程，居住品質很好，像是律師、醫生會住的高級住宅區。附近也有那種從大門望進去無法看到玄關的豪宅。

一九九〇年當時，日本經濟已經開始蒙上一層陰霾，不過形勢仍然相當強勁。因為是這樣的時期，所以紐約附近似乎有許多日本企業的外派員工，也有相當多日本移民。

搬完家的隔天，我一手拿著地圖，另一手牽著美雨[2]，帶她去最近的一所小學。由此可知，搬家之前，我根本就沒有先調查過附近有沒有學校。美雨那個時候大概是小學四年級。

到了目的地，學校的女校長出面接待我們。「我們昨天才剛搬來，可以讓我女兒轉來這裡讀書嗎？」我一問完，校長當場一口答允：「沒問題，明天就可以來上課。」似乎不必任何手續就可以轉學了，讓我覺得美國的學校還真是隨性。

接著，那位校長問我們會待多久。她會這麼問也是有原因，學校附近

2 坂本美雨

一九八〇年出生的音樂家，是坂本龍一與矢野顯子的女兒。九歲隨家人移居美國。一九九七年，以電視劇主題曲〈The Other Side of Love〉正式出道，藝名為 Ryuichi Sakamoto featuring Sister M。一九九九年起，正式以本名展開音樂活動。至今發行過四張專輯。近期除音樂創作外，也從事電影評論、翻譯等工作，活動領域不斷開展中。

住的日本小孩大多都是駐外員工的子女，所以三、五年後就會回日本。「我們昨天才剛搬過來，也還沒決定會待多久。不過，我計畫能待多久，就待多久吧。」聽完我的回答，校長直說著：「歡迎、歡迎！」。她的反應讓我覺得相當有趣，這該說是移民國度的好客方式嗎？

雖然不是說要在這裡終老一生，不過有的人會正式定居下來，把這裡當成家鄉，有的人則是幾年後就回國，兩者比較起來果然還是有差。「我計畫能待多久，就待多久吧。」我想這句話大概讓那位女校長產生了認同感，或者該說是給了她某種溫馨的感覺。

其實，我根本沒有想過要在紐約待多久，或是將來要怎麼辦。我覺得自己不是會對土地感到眷戀的人。真要說起來，或許我對任何事都不太會感到眷戀吧。

移民的氣息

移居紐約不久後，村上龍因為電影的工作來到紐約，他那時曾對我說：「你有一股移民的氣息。」還住在日本時，村上龍和我的交情一直都很好。我搬到紐約後，他再見到我時，似乎感受到了一股莫名的「氣息」，好像是捨棄故鄉的人散發出來的感覺，又彷彿是無根的浮萍。

有了孩子後，我也沒辦法到處亂跑。如果是單身的話，我想自己早就走遍了各個地方。事實上，我常覺得歐洲比較有趣，而且也曾經想過，如果在美國住膩了，不如就搬到義大利。基本上，只要各種條件允許，住哪裡都無所謂，而且我覺得到目前為止的人生中，似乎只要有工作找上門，不管多遠我都會去。

不過，最近我的想法是想要住到京都一帶。我甚至在想，如果可以的話，我不希望自己老死在無法用母語，也就是日語溝通的地方。

已故的藝術家白南準是在韓國出生，然後到日本讀大學，接著到柏林和紐約發展。他曾說過一段讓我印象深刻的話。他說韓國人有點像是獵人，哪裡有獵物就往哪去，然後定居下來。一旦獵物跑到別的地方，獵人，

就會跟著移動。然而，日本人大概就像是漁民，雖然也會到遠洋去捕魚，可是最終還是會返回自己的港口、自己的城鎮。如果真是如他所說的一樣，我現在也像是去了遠洋捕魚，或許不久之後終將返航。

日式標準

過去因為工作的關係，我曾經來過幾次紐約，但是暫住飯店與實際定居，感覺還是完全不同。我在這裡的生活中學到了很多。

搬到紐約後不久，我要添購家具。去店裡看過後，我當場就下了訂單，原本以為大概隔週就會送到，沒想到店員表示三個月後才會送達。我還懷疑自己是不是聽錯，但店員都這麼說了，也只好等。三個月後，貨物送是送來了，卻還得自己組裝。雖然很不高興，我還是試著把家具組裝起來，卻發現少了零件，而零件還要兩個月才能送到。我的性子很急，所以真的已經氣瘋了。而且就算打了電話，業者也是一直不來，因此我氣沖沖地用

不流利的英文和業者大吵了一架。

雖然世界是很大沒錯，但是，訂了貨品後，馬上就會寄到客戶家裡，或是送到客戶手上，大概也只有在日本才會有這種服務。日本真的是比較特殊的國家。如果是在義大利、摩洛哥，或是中國，情況大概會更糟糕吧。

在紐約生活了約一年後，我漸漸實際了解到，到了國外當然就不能用自己國家的標準去評斷一切。

自在的紐約

我會移居到紐約雖然不是因為對這裡懷有憧憬，不過紐約當然還是有讓我覺得不錯的部分。

就音樂來說，紐約畢竟是民族的大融爐，全球各地的音樂就在伸手可及的地方。移居紐約後，我逐漸融入巴西音樂家的圈子，也認識創作嘻哈音樂（Hip-Pop）的年輕人。附近熟食店的韓國老闆居然還曾經是彈奏伽倻琴[3]的高手。錄製專輯時，我和朋友商量，希望能在音樂裡加入非洲的吉他聲，結果隔天就來了一位非洲吉他手。

3 伽倻琴

朝鮮半島的傳統樂器。概據《三國史記》記載，伽倻琴原是模仿中國唐朝樂器製成，於奈良時代（七一○～七九四年）傳入日本，又稱「新羅琴」，現保存於正倉院。現今日本廣為人知的十三弦樂器「箏」亦是奈良時代自唐朝傳入日本，兩者形狀類似，不過伽倻琴較小，單邊可置於膝上，彈奏方法是用手指撥弄十二條不同位置的絲弦。

東京雖然大致上也是一個國際都市，卻無法像紐約一樣。我想紐約畢竟有著深厚的音樂人脈。巴黎或倫敦也有許多外籍音樂人，但是包含的國家或音樂類型的廣泛性，這兩個地方都無法與紐約相提並論。如果是在紐約，不管是南美、中東、非洲，或是亞洲的音樂人，全都能夠找到，真的非常方便。

另外，紐約這塊土地對於人的一種淡漠無情，也許反而讓我相當自在。身在紐約，與其說是無法依靠任何團體組織，不如說紐約本來就是不輕易接納任何人的一個城市。然而，我從小就討厭被團體束縛限制，就這樣的角度來說，我反倒覺得輕鬆。總之，我可以在這裡生活得像個無名小卒，這也符合我的本性。

不論如何，毫無理由地突然搬來美國，一驚覺才發現自己已經在這裡待了十九年。不知不覺間，這裡就成了我人生中生活最久的一塊土地。

與比爾・賴斯維（Bill Laswell）合影

Heartbeat——邁向世界 III

波灣戰爭與《Heartbeat》

移居美國的隔年，也就是一九九一年，爆發了波灣戰爭[1]，而且開戰日期是一月十七日，正好是我生日當天。這場名為沙漠風暴的軍事行動，讓我感到震驚。雖然小時候曾聽身邊的大人提起「之前的那場戰爭……」之類的話，但是自己住的國家進入戰爭狀態，還是我第一次的經驗。

當時，一位合作的會計師某天把頭髮全剃光。我問他發生什麼事了嗎？他告訴我：「沒事，下星期要到波灣而已。」我還以為他在開玩笑，結果他真的去打仗了。那時，我也沒心思去評論美國的作為，只是一心期盼他能平安歸來，真的就是單純祈求他平安無事。不久之後，他平安回到了美國。

我之後再詳細問他，原來他讀大學時拿了國家的獎學金，因此成了後備軍人[2]。一旦有戰事發生，他就會被徵召入伍。大學畢業後，他一直從

[1] 波灣戰爭
一九九〇年八月二日伊拉克侵略科威特，隔年，一九九一年一月十七日，由美軍主導的多國聯軍對伊拉克展開空襲，揭開戰爭序幕。這場空襲被稱為「沙漠風暴」行動；該年二月二十四日展開的地面作戰則稱「沙漠之劍」行動。二月二十七日，老布希總統宣布勝利，戰事落幕。之後，小布希總統發動美伊戰爭，伊拉克的海珊政權於二〇〇三年徹底瓦解。

[2] 美國後備役
美國軍隊有陸海空軍後備役，以及陸空軍州兵制度、海軍陸戰隊後備役、沿岸警備隊後備役，可和現役部隊一同執行任務。登記為後備役，可領取薪酬或學費補助，許多人因為經濟因素而加入後備役。

事會計師的工作，表現優異，然而到了三十五歲這一年，突然就被派上前線。由國家代付學費，因此得成為後備軍人，這種情形在美國並不罕見。

面對這場戰爭，此時我幾乎沒想過自己應該採取什麼具體行動，因為我才剛移居美國不久，根本不覺得這裡是自己的國家。然而，開戰之後，身邊的人突然上了戰場，這真是讓我感到衝擊的經驗。

戰爭期間，全美各地的家庭都在玄關外繫上了黃絲帶。這是過去流傳下來的傳統，衷心祈求親人能夠平安歸來時，就會繫上黃絲帶。我能理解這樣的心情。

這場戰爭表面上是一下子就結束了。美國獲得勝利，士兵在百老匯大道上舉行慶祝凱旋的遊行，然後所有人從高樓的窗戶往外撒下紙片。電影裡經常會出現這樣的場面，而當時就在我眼前真實上演。

當時的老布希總統 3 獲得全美民眾絕大多數的支持，支持率高達九成。他在戰後提出要建立「世界新秩序」，也就是所謂的「New World Order」，而這個詞乃是源自於希特勒。紐約住著許多崇尚自由的人，他們對於老布

3 老布希總統

George Herbert Walker Bush

生於一九二四年，第四十三任美國總統小喬治．布希（George Walker Bush）的父親。一九八九～一九九三，是第四十一任美國總統（一九八九～一九九三）。一九六六年成為國會眾議員，首任公職。日後歷任共和黨全國委員會主席、美國駐聯合國大使、美國駐中華人民共和國聯絡處主任、中央情報局局長、當前危險委員會（The Committee on the Present Danger，CPD）評估委員會等職位。於總統任期中，美國對巴拿馬出兵，並指揮多國軍隊發動波灣戰爭，波灣戰爭成功之際，國民支持率高達九成，後來因景氣衰退，違背選舉政見增稅等原因，支持率迅速下滑，在一九九二年的總統大選中，敗給柯林頓（Bill Clinton）。

希的這段發言相當敏感，甚至有人在老布希的海報上幫他加了希特勒的小鬍子。然而，這樣的情形也只限於紐約與舊金山，老布希實際上仍獲得九成的絕大多數民眾支持。我認為美國意圖建立一個全新形態的霸權，因此極度反感。

在那當下，我推出了新專輯《Heartbeat》[4]，意即心跳的節奏；用此做為專輯名稱，要表達的訊息應該相當直接吧。波灣戰爭開始後，我一直都沒有對社會大眾說出自己的意見，不過在這張專輯裡，充滿我經由這場戰爭而感受到的怒火。事實上，我也將這些想法寫成歌詞，做了一個饒舌樂的版本。《Heartbeat》也是胎兒在母體內聽見的聲音，因此回歸母體也是這張專輯的主題之一。會產生這樣的概念，說不定和我移居紐約也有關係。或許我發現到自己與日本這塊土地的聯繫消失了，因而想要探尋某種起源。

西班牙年

隔年的一九九二年，與西班牙相關的工作接連湧來，於是我自己就把

4 《Heartbeat》
坂本龍一第九張原創專輯。一九九一年十月二十一日發行。專輯名稱是模擬胎兒在母體內聽見的心跳聲。以波灣戰爭為主題的饒舌樂曲〈Triste〉也收錄於本專輯之中。

5 巴塞隆納奧運
一九九二年七月二十五日至八月九日舉行的夏季奧運。位於加泰隆尼亞自治區的巴塞隆納，也是當時國際奧委會主席薩瑪蘭奇（Juan Antonio Samaranch）的故鄉。開幕典禮的部分音樂由坂本龍一監製，奧運體育館則是由磯崎新設計。

這一年稱為西班牙年。除了巴塞隆納奧運 5 開幕典禮的工作外，還有阿莫多瓦 6 的電影《高跟鞋》的配樂工作，以及塞維亞（Sevilla）世博的表演邀約。

於是，一九九一到一九九二年，我數度前往西班牙。

其實我曾一度拒絕奧運開幕典禮的工作，因為我非常討厭運動類型的活動。回絕後，奧運開幕典禮的三名總監直接來紐約找我，請我仔細看一下他們的企畫，然後考慮看看。

談過之後，我了解他們想要辦一個非常極端、前衛的開幕典禮。三名總監中類似領導者的人，是一名極有魅力的男士。他的名字叫佩波，正職是律師。佩波不僅相當時髦，而且對於音樂與戲劇知之甚詳，在巴塞隆納也是一位小有名氣的長者。他整個人散發出來的感覺很像尚・嘉賓 7。我被他深深吸引，結果就接下了這份工作。

一提到巴塞隆納，我們這一代的共同記憶不外乎西班牙內戰 8，或是市民戰爭吧。我看了羅伯特・卡帕 9 拍的照片，或是電影《戰地鐘聲》10，也能感受到加泰隆尼亞義勇軍的心情。

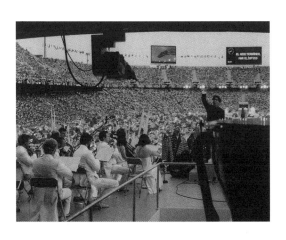

<div style="text-align:right">巴塞隆納奧運開幕典禮</div>

奧運開幕典禮上，西班牙國王居然是用加泰隆尼亞語致詞，出乎眾人意料。而且，開幕典禮的會場是在蒙特惠克之丘（The Hill of Montjuic），這裡曾是內戰死傷慘重的一處戰場，戰歿者多達一萬人，會場後方就是戰歿者的墳場。因此，這也是一場安魂的典禮。

直到不久之前，西班牙仍禁止民眾使用加泰隆尼亞語書寫姓名，也不准傳唱加泰隆尼亞的童謠，然而西班牙國王卻以加泰隆尼亞語致詞。會場的人全都哭成一團。比起我的音樂，能夠成為現場的其中一員，更是讓我覺得幸福。當下，我真的非常感動。

我也很喜歡巴塞隆納這座城市，甚至把這裡當成自己的第二故鄉。這座城市沒有重工業，因此非常重視觀光、藝術與時尚產業。達利、米羅或是高第，全都像是這座城市居民的生命一樣。而且有這種想法的並不只是部分文化人士，而是所有市民的共識。

我在西班牙很少上街，不過奧運開幕典禮隔天，我去了街上買點東西，當成是給自己的獎賞，結果店家的人給了我一個禮物，他告訴我：「你的音樂好動聽，把我們的心情都表達出來。」這句讚美讓我非常高興。

6 阿莫多瓦Pedro Almodovar
生於一九五一年的西班牙電影導演。作品有《網著妳，困著我》（Tie Me Up! Tie Me Down!，一九九〇）、《高跟鞋》（High Heels，一九九一）、《我的母親》（All About My Mother，一九九九）、《悄悄告訴她》（Talk to Her，二〇〇二）等。

7 尚・嘉賓Jean Gabin
一九〇四年出生的法國電影演員，曾當過香頌歌手。後來朝電影圈發展。代表作有《望鄉》（Pepe Le Moko，一九三七）、《大幻影》（La Grande Illusion，一九三七）等電影。一九七六年逝世。

8 西班牙內戰
西班牙國內自一九三六至一九三九年發生的戰爭。軍系力量對人民陣線政府發動叛變，政府一方雖獲得蘇聯與「國際縱隊」志願軍的支援，仍是不敵有著德、義二國援助的軍方右翼勢力，西班牙因而淪於佛朗哥（Francisco Franco）將軍獨裁統治。

9 羅伯特・卡帕 Robert Capa
一九一三年出生於匈牙利的戰地攝影記者。拍攝過西班牙內戰、二次大戰等戰地照片，因而聞名。一九五四年，於越南戰場誤踏地雷身亡。

10 《戰地鐘聲》For Whom the Bell Tolls
一九四三年製作的美國電影。故事以西班牙內戰為題材。男女主角為賈利・古柏（Gary Cooper）與英格麗・褒曼（Ingrid Bergman）。劇情改編自海明威的同名小說。

YMO「復活」

一九九三年，YMO再度「復活」[11]。這次的復活，並不是因為三人希望重新聚在一起創作音樂，而是帶著一絲政治意味，周遭的人都已經事先安排好了，於是我們又再度合作。說是被騙是有些誇張，不過我們就是被公司拱了出來。

和現在比起來，當時三個人都還年輕，而且解散前的衝突一點都沒有平息，反倒是我的自我意識愈來愈強。

專輯的錄製和混音都在紐約進行。就是因為在紐約，所以感覺就像是所有事情都得由我主導一樣，我非常強硬地把自己的喜好加諸到他們身上，還擺出一副「現在紐約不吃那套」的樣子。當時流行的是House音樂，因此我有些固執地認為，如果沒有House獨特的拍子和音色，做出來的東西就會很遜。但我既不是鑽研House的音樂人，也代表不了整個紐約的音樂類型，當時自己就跟個孩子沒什麼兩樣。

11 ΥΜΟ「復活」
一九九三年二月發表「重返舞台」的訊息：四月一日三人召開記者會，五月推出專輯《TECHNODON》，六月於東京巨蛋舉行復活公演。

細野與幸宏當然會不高興，而我也很不開心。在東京巨蛋舉辦演奏會時，三人之間的氣氛差到了極點，幾乎連看都不看對方一眼。那次的合作，三個人都高興不起來，根本無法和現在HASYMO的情形相提並論。

不僅樂迷感到非常困擾，我自己也遺憾地覺得，無法再做出過去那麼有趣的音樂了。既然再次攜手合作，我原本希望能在音樂上留下足以自豪的作品，但是彼此卻無法順利配合。簡單來說，大概就是時機尚未成熟吧。

世紀尾聲——邁向世界 IV

流行音樂路線

推出了《Heartbeat》後，我接著又製作了一張個人專輯《Sweet Revenge》1。這段期間，或許也是因為換了唱片公司的緣故，我意識到必須創作「大眾化的音樂」、「暢銷的音樂」。創作下一張專輯《Smoochy》2時，我也是抱著這樣的想法。就自己的角度來看，我原本覺得做出了一張完美的流行音樂專輯，但社會大眾似乎都不認為我做的是流行音樂，唱片公司也完全不看好這張專輯。我因此相當火大，把什麼自尊、驕傲全都拋到腦後，徹底感到灰心：「我這麼努力想做出流行音樂，你們這些人為什麼都不認同呢？」而且，這張專輯的銷售成績和以前幾乎沒什麼不同，所以我覺得想再多都是白費工夫。

1 《Sweet Revenge》
一九九四年六月十七日發行，坂本龍一第十張原創專輯。專輯同名樂曲〈Sweet Revenge〉原先是為電影《小活佛》（Little Buddha）所寫，導演貝托魯奇曾要求坂本重作。曲名隱含了音樂家對導演的「甜蜜復仇」意念。

2 《Smoochy》（擁吻）
一九九五年十月二十日發行，坂本龍一第十一張原創專輯。

下一張完成的專輯是《Discord》[3]。出於一種反彈心理，感覺像是豁出去似的，我抱著「我就做古典樂給你們看」的心情，突然就做了一張古典樂專輯，雖然我也覺得這麼做或許會讓樂迷很困擾。

事實上，我的聽眾群大概就是所謂的死忠樂迷，不太會有變動。因此，無論是自認為流行音樂的專輯，或是古典樂作品，都不會對銷售量造成太大影響，我會那麼想真是還滿好笑。

然而，〈Energy Flow〉[4]一曲卻意外獲得極大回響。創作這首鋼琴曲時，我就是直接下筆，完全沒考慮什麼流行音樂之類的因素，大概花了五分鐘左右，一氣呵成寫下。但是，這首單曲卻大賣了一百六十萬張。因此，我才了解到，決定豁出去是一個正確的選擇。換句話說，想著多少要做得像是「流行音樂」的這種想法，一點意義也沒有；反而是什麼都不想而完成的作品最受歡迎。〈Energy Flow〉為何會大賣，我至今也不清楚原因。

在此順帶一提，當初我希望做成流行音樂風格的專輯裡，除了《Sweet Revenge》和《Smoochy》外，《Heartbeat》和《Beauty》也被唱片公司批得很慘，雖然我自認為竭盡全力要做得像流行音樂。然而，現在重聽這些專輯，我也不認為是流行音樂。當初拿給唱片公司老闆聽的時候，他立刻就告訴

3 《Discord》
一九九七年七月二日發行，坂本龍一第十二張原創專輯。

4 〈Energy Flow〉
一九九九年五月二十六日發行的加長版單曲《Ura BTTB》內收錄的曲子，為「三共株式會社／Regain EB 錠」的廣告曲。《Ura BTTB》為首支登上日本公信榜週冠軍的鋼琴獨奏單曲專輯。

我，這根本不叫做流行音樂。也就是說，我自認為做得像是流行音樂的作品，恐怕連個邊都沒沾上。

發行《Discord》的同一年，我也推出一首為女兒美雨量身寫下的〈The Other Side of Love〉⁵。這首歌曲成了電視劇主題曲。而且，不知道為什麼，這首歌曲就能寫得像是流行樂曲，就好像是靈感突然湧現一樣。《俘虜》的主題曲〈Merry Christmas Mr. Lawrence〉的情形其實也是如此。當我注意到的時候，樂曲幾乎就像是浮現在我眼前一樣，甚至連喜不喜歡這首曲子，我自己都不清楚。

我一直在想，自己能做的事和實際想做的事，兩者似乎往往無法一致。我是因為能做而做，還是因為真的想做才做，我自己也不清楚這之間的界線。

5 〈The Other Side of Love: The Other Side of Love featuring Sister M〉一九九七年一月二十九日發行的單曲，電視劇《危險情人》的主題曲。

內戰與饑荒

從《Discord》誕生的背景來看，對於流行音樂路線的反彈確實是原因之一，不過促使我創作的動力另有其他因素。

我至今仍然記得寫下這首曲子的那一天。一切的開端源自於盧安達內戰。有一天，我看到電視正在報導難民的新聞，因而大受衝擊。當天夜裡，我夢到自己想要「寫一首關於這起事件的管弦樂曲」，於是立刻起身，衝到位於地下室的工作室內，趕緊動筆寫下。

非洲內戰與饑荒的問題過去就一直存在，我應該從小就聽說過了，然而為何當時會突然想將這些問題寫成音樂，我自己也不清楚原因，不過我當時有一種無法沉默下去的心情。對我來說，這應該是一個很大的轉機。

專輯名稱取名為《Discord》，當然不單單是指音樂上的「discord」（不和諧音），同時也是代表社會的「discord」（衝突、不和、分歧）。內戰與饑荒的意象，還有某種非流行音樂的象徵，全都在這張專輯裡融為一體。

當時電視播報的是內戰與饑荒的相關新聞，不過我認為這些問題與環境問題也是息息相關。我平常無意中也會看到或聽到環境問題一詞，但是

開始自發地去思考這類問題，還是從這段期間才開始。原因大概比較像是源於某種類似於生理上的危機感，而不是出自於對社會的責任。

《Discord》是管弦曲風的作品。在這張專輯前，我創作了一張古典鋼琴三重奏類型的專輯《一九九六》6。編曲使用鋼琴、小提琴和大提琴三種樂器。大概從一九九二年開始，我偶爾會用這種三重奏的形式舉辦演奏會，而《一九九六》可說是彙集了這些演奏作品的一張專輯。現在仔細想想這段創作過程，《一九九六》等於是我邁向古典音樂的一個起步，接著有了《Discord》的這張管弦曲風專輯，最後我明白流行音樂風格似乎行不通。

於是，順著這樣的過程下來，我接著推出的專輯就是《BTTB》(Back To The Basic) 7，而這張專輯主要是收錄了做為我音樂原點的鋼琴音樂。其實回溯到一九九〇年代初期，似乎就可以發現我開始邁入古典音樂的某些足跡。

6 《一九九六》
一九九六年五月十七日發行的精選合輯，將過去坂本龍一的作品重新編曲成鋼琴三重奏（其中〈一九一九〉為新作品）。大部分收錄的樂曲，由波蘭裔巴西人賈克·莫瑞蘭包姆 (Jaques Morelenbaum，大提琴）、以及坂本龍一（鋼琴）、牙買加裔英國人艾華頓·納爾遜 (Everton Nelson，小提琴）等人演奏。此張專輯獲得日本金碟大獎 (Japan Gold Disc Awards) 最佳流行演奏專輯。

7 《BTTB》
一九九八年十一月三十日發行，坂本龍一第十三張原創專輯。

時代的轉捩點

《ＢＴＴＢ》完成後不久，我又創作了一齣歌劇作品《ＬＩＦＥ》[8]。這齣作品中，我傾注全力試圖描繪一個宏偉的構想，將整個二十世紀全部概括放入其中。

二十世紀是一個悲慘的世紀，數以千萬、數以億計的人因為戰爭與革命而喪生。但是，到了二十一世紀，這些毒害應該會一掃而空，環境問題也會獲得解決，人類也能變得比較明智一些。如果這個願望能夠成真，那就太好了。這齣作品傳達出的訊息，正是我的這份期待與一些厭世的觀點。二十世紀末，《ＢＴＴＢ》與《ＬＩＦＥ》誕生在這個時代的轉捩點上，而這二部作品也相當於我的重大轉捩點。

8 《ＬＩＦＥ》
坂本龍一的第一齣歌劇作品。構想、作曲與指揮都由坂本一手包辦。一九九九年九月，分別於大阪城Hall與日本武道館公演。二〇〇七年，坂本與高谷史郎利用這齣歌劇創作出聲音映像互動作品《LIFE - fluid, invisible, inaudible...》，於山口及東京公開展示。二〇〇八年發行DVD。

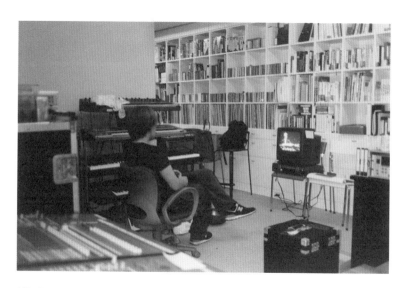

製作《LIFE》當時
攝於南青山的個人錄音室

2001—

第五楽章

潔淨心靈的時光

二十一世紀的頭一年，二〇〇一年，我的生活就在一連串非常充實的行程中展開。一月，我在里約熱內盧的裴賓家錄製專輯《CASA》。到了春季，和許多音樂人一同發起廢除地雷運動「ZERO LANDMINE」[1]；八月又與裴賓往來密切的一群人共同在日本舉辦《CASA》的巡迴演出[2]。

我所度過的這段時光非常美好，宛如心靈接受了洗滌。我還沉浸在這份愉快美好體驗的感覺時，沒想到一回到紐約，那起事件就發生了，前後的落差也實在太大了。

在這之前，我的心情原本還非常開朗愉快，而且雖然有種說不清楚的感覺，但就是覺得，整個地球或世界說不定就此變得愈來愈好。我彷彿有種預感，當初寄託於作品《LIFE》中的期望，或許真能實現。

1 「ZERO LANDMINE」

日本東京放送電視台（TBS）為紀念開台五十週年，舉辦了廢除地雷募款活動。「ZERO LANDMINE」即為該活動的其中一個企畫。由坂本龍一創作主題曲，包括亞特・林賽（Arto Lindsay）、電力站樂團、辛蒂・露波（Cyndi Lauper）、布萊恩・伊諾（Brian Eno）、UA、大貫妙子、櫻井和壽、佐野元春、細野晴臣、高橋幸宏等多位音樂人共襄盛舉。英文版由大衛・席維安（David Sylvian）填詞，日文版的歌詞則出自村上龍之手。二〇〇一年四月二十五日，單曲〈N. M. L〉〈NO MORE LANDMINE〉推出後，即成為日本公信榜當週冠軍。

2 《CASA》的巡迴演出

坂本龍一與和裴賓（Antônio Carlos Jobim）有著長年音樂合作關係的莫瑞蘭包姆夫婦共組了三重奏「More-lenbaum2/Sakamoto」，一同舉辦巡迴表演。三人共同創作的專輯《CASA》，於二〇〇一年七月發行，三人並於同年八月舉辦日本巡迴演出。這些活動有助於同年巴西的友好關係，因此巴西政府於二〇〇二年授予坂本龍一國家勳章。

二〇世紀留下的負面遺產或許能就此一掃而空，全球能邁向一個較為美好的時代。

當時是九月十一日上午將近九點[3]，我正在紐約家裡準備要吃早餐。

全球驟變的一天

就在此時，固定會到家裡打掃的幫傭哭著跑進來。我問她發生了什麼事，她不知所措地告訴我，世貿中心燒了起來，她的朋友在裡面工作，她剛剛打了好幾次電話，都沒辦法取得聯絡。我嚇了一跳，趕緊打開電視，就看到了大樓失火的報導。我們還在討論是發生意外，還是出了什麼狀況，結果就看到第二架飛機[4]撞向世貿中心的畫面。在這個時刻，我想全球每一個人看到的都是同樣的畫面。

到了這個時候，我已經知道根本就不是意外，於是連忙抓起相機，衝到了第七大道拍照。平常我對攝影並沒有特別熱中，也不是拍得很好，然

3 九月十一日上午將近九點

美國航空第一一班次客機於上午七點五十四分飛離波士頓羅根機場後，八點十四分遭到劫持，並於八點四十六分衝撞紐約世貿中心北塔後，爆炸燃燒。

4 第二架飛機

聯合航空第一七五班次客機上午八點十四分自波士頓羅根機場起飛後，八點四十三分左右遭到劫持，並於九點三分撞擊世貿中心南塔後，爆炸燃燒。

而，當我一回過神時，已經按下了快門。我認為這是湊巧在現場的人應盡的義務，所以不能不拍。

總之，我當時感到了前所未有的恐懼，明白發生了一件從未經歷過的事件。不久後，情報逐漸彙整出來，媒體播放著塔利班與蓋達組織的相關報導，美國開始進軍阿富汗，然後發生了美伊戰爭。事情演變至此，即使不清楚真相為何，許多人由於無法承受理解不了的事情，就開始發揮自己的想像，編寫出一套套的劇本或解釋，例如「反恐戰爭」就是其中一個版本。然而，恐怖攻擊發生時，情況並非如此，人們感受到的是過去未知、未曾有過的恐懼，也就是遭遇到了一種全新的事物，一種真正的恐懼。

因此，我能夠理解在九一一恐怖攻擊發生之後，史托克豪森為何會聲稱「這是宇宙間最偉大的藝術作品」[5]。他因為這句話而遭到世人指責，然而這場恐怖攻擊確實將所有人引入一團謎霧中，已經是超出解釋範圍的一場節目、一種演出。讓人瞬間陷入無法解釋的狀態，並且帶來某種宛如恐怖或畏懼的感覺，這不正是藝術一直以來追求的目標嗎？無論是安迪・沃荷、約瑟夫・波依斯（Joseph Beuys），或是約翰・凱吉，都是在追尋這個目標。就這層意義而言，也可以說，在這起事件所帶來的絕對衝擊前，藝術

5 史托克豪森的發言

二〇〇一年九月恐怖攻擊發生不久後，史托克豪森在談論自創的系列作品歌劇《光》（Licht）時，引申提到美國九一一恐怖攻擊事件是「光明之子、反叛者路西法創造的最偉大藝術作品」，因此遭到全球人士的抨擊。然而，史托克豪森後來表示，這場風波是因為採訪記者故意誘導發言，並將他說的話加以編輯。

都不算什麼了。

無形的恐懼

不論如何，恐懼的心理促使我想盡快逃離紐約。然而，其實在整起事件發生後的一星期裡，無論是隧道或橋梁都遭到管制，根本逃不出去。沒辦法，誰叫曼哈頓就是一個島嶼。

管制解除後，我仍然拚命思考應該要逃到哪裡。阿拉斯加有美軍基地，夏威夷也是一堆美軍基地，日本更是到處都有，哪個地方都稱不上安全。

而且，我一直認為緊接著還會有下一波恐怖攻擊。我曾聽說全球約有五十枚手提箱核彈下落不明，因此每天過著提心吊膽的生活，猜想下一波攻擊大概就是使用核武器吧。

如果真的遭受核武攻擊，再怎麼逃也來不及，不過為了讓自己稍微安心，我毫無計畫就砸錢買了一台「Range Rover」的越野休旅車，以便衝過

種種地形逃走。由於沒辦法買台戰車，所以才選了「Range Rover」的越野休旅車，大概是求一個心安吧。然後，我在車裡囤積了一個月份的飲水與糧食，在家裡同樣也有積存。

除此之外，我還買了防毒面具。許多店家都已經銷售一空，根本就找不到地方買，好不容易在網路上看到，我就一口氣買了十個左右，然後分送給朋友的家人，甚至也送了前妻一個。總之，我希望做好一切能做的準備。

無聲的日子

人一旦遇到緊急情況，即使是平常扔了都無所謂的情報，也開始想要統統抓在手裡，於是對於所有資訊來源就會變得過度敏感。如此一來，就無法再接受音樂這種東西，大概是因為超過感覺的容許限度吧。除了音樂消失，喧囂嘈雜的紐約也沒了聲音。街上沒有人按喇叭，噴射機也停飛，全城陷入一片寂靜。劍拔弩張的氣氛籠罩整個紐約，好像即使是一根針掉落的聲音，也會引人回頭。在這種時候，如果有人拿出吉他來彈，很可能

攝影：坂本龍一

會被痛扁一頓。我心想，原來會變成這樣的狀況啊。

不久後，聽到了歌聲傳來，因為人們已經放棄。距離事發已過了三天，所有人知道找不到生還者，於是舉辦了追悼活動。人們手持蠟燭站在街頭四周，默默地獻上祝禱。音樂就在這之後響起。為了服喪，為了出殯的儀式，因而需要音樂。我似乎也從中發現到藝術的根源。

反戰

恐怖攻擊發生後，所有人每天都生活在恐懼中，拚命蒐集情報。人都有想知道真相的心情。如果沒有蒐集情報，針對狀況解釋，並思考其中的意義，就不知道接下來會發生什麼事，自己又該採取什麼行動，甚至不知道該如何生存下去。

人的恐懼如果真的到了極限，或許就會徹底停止思考，但是在達到極限前，卻會拚命思考。舉例來說，如果閃電打到隔壁人家，自己就會不斷想著閃電接下來會打向哪裡。我想，科學或藝術一定就是誕生於這樣的思考過程中。

現在正發生什麼事？今後可能會變成什麼局面？我抱著猶如懸在空中的心情，靠著自己摸索。主要是透過網路蒐集各種情報，然後從中彙整出一些具有指標意義，或是可信度高的論點，再藉由電子郵件與朋友分享。

互相分享情報的友人愈來愈多，而且我和這些情報或意見的提供者之間也有聯繫，於是就將蒐集到的資料編成了一本評論集《反戰》6。我們彙整了蒐集的文章，並且於同年十二月出版。

我想也有許多人在世界各地都組織了類似的人際網絡，並採取行動。這樣的人際網絡相互連結，規模就會變得很大，例如美伊戰爭開戰前夕，全球多達數千萬人串連舉行的反戰遊行。

世界各地有這麼多人意見一致地走上街頭，結果美國還是進軍伊拉克。我想當時人們對於美國的深刻失望，也導致現今全球的亂象。

6 《反戰》
由於九一一恐怖攻擊事件而誕生的一本評論集。共
同參與者有村上龍、中村哲、加藤尚武、邊見庸、重
信芽衣、梁石日、櫻井和壽、大貫妙子、佐野元春、
宮內勝典等人。二〇〇一年十二月出版。

音樂的力量

然而，音樂工作也不能因此一直停擺，所以不久後又重新開始。恐怖攻擊事件後，我第一份接到的工作是紀錄片《艾利克斯之泉》[7]的配樂。

整部片子的舞台位於白俄羅斯的一個小村莊。這裡由於車諾比核能電廠災變，因而遭受輻射污染。雖然輻射污染的程度極為嚴重，但是村裡的老人卻不願撤離。村裡有一口全村共用的湧泉，結果在調查泉水受污染的程度時，發現泉水絲毫沒有遭受污染。於是，這口湧泉就成了村民心中崇敬的神聖之泉。雖然只是一口微不足道的湧泉，對村民來說，卻是最實際的救贖。

稍微將話題轉開，英國有位科學家詹姆斯·拉夫洛克（James Lovelock）提出過一項「蓋婭假說」（Gaia Hypothesis）。他曾經諷刺地表示：「車諾比是地球上最安全的地方。」因為今後長達數百年的時間裡，絕對沒有人會去那裡。

回到主題，我當時一直擔心恐怖分子會用核武發動第二波攻擊，因此電影中所描繪的核能污染的恐怖情景，對我而言十分貼近現實，於是在創作配樂時，我投入了相當多的情感。即使現在再聽，眼前似乎仍會浮現自

7 《艾利克斯之泉》Alexei and the Spring 二〇〇二年上映的日本電影。導演為攝影家本橋成一。本片為紀錄片，以白俄羅斯的一個小村莊為攝影為舞台。這裡於一九八六年遭到車諾比核災污染。

己當時害怕恐懼的樣子。

不久之後，我又接了二部電影的配樂工作；一部是布萊恩・狄・帕瑪執導的懸疑片《雙面驚悚》[8]，另一部是拍攝德希達[9]生活的同名紀錄片《德希達》[10]。這段時期，我依舊生活在恐懼的陰影下，不過這些工作都有截止期限，所以不得不去完成。就在這樣創作音樂的過程中，我感覺自己的恐懼稍稍平緩下來。

或許只是因為自己沉浸在工作中，所以無暇多想。這樣的解釋當然也不無可能。然而，我想原因不是如此單純，應該是有音樂的某種力量在我身上發生作用吧。

對於美國的定位

恐怖攻擊事件發生後經過一段時間，我愈來愈覺得，讓九一一恐怖攻擊醞釀成形的整個大環境，全都是霸權國家美國一手造成的。但另一方

全球驟變
的一天

236 —
237

8 《雙面驚悚》 Femme fatale
二〇〇二年上映的美國電影，導演為布萊恩・狄・帕瑪（Brian De Palma）。演員有蕾貝嘉・露美・史達慕絲（Rebecca Romijn-Stamos）、安東尼奧・班德拉斯（Antonio Banderas）等人。

9 德希達 Jacques Derrida
一九三〇年出生於阿爾及利亞（當時為法屬殖民地）。後結構主義代表的現代法國哲學家。提出以「解構」為關鍵的哲學理論，影響全球學術思潮。著有《書寫與差異》(L'écriture et la différence)等書。二〇〇四年逝世。

10 《德希達》
拍攝哲學家德希達生活的紀實影片。二〇〇二年上映。導演為柯比・狄克（Kirby Dick）與艾美・基耶林・考夫曼（Amy Ziering Kofman）。

面，無論是音樂或文化，我至今所獲得的資訊都是經由美國傳輸出來，不僅是搖滾音樂，甚至連東方思想、禪學文化都是。

總算還有屬於歐陸產物的古典音樂，但若是少了歐洲的霸權主義、殖民地主義，這項產物也無法成形。長久以來，我一直覺得這樣的產物是多麼難能可貴，而如今對於這麼想的自己，我則是感到不以為然。無論是德布西、馬拉美、披頭四，或是巴哈，一切的美好全部都是假象。即使是現在，我仍有這樣的想法。然而，這些假象卻是我唯一擁有的表現方式。即使德布西的音樂可說是人類史上最精湛的作品，其中仍是含有法國帝國主義、殖民地主義的犯罪性。針對這點，我想還是得要有所意識。

《「象」往的生活》

二〇〇二年四月，我推出了一本 DVD 書《「象」往的人生》（Elephant-ism）。我先前去了一趟非洲，造訪人類最初站立行走的土地，並且觀察了非洲象的生態，這段旅程的點滴均收錄於本書中。

九一一事件發生前，我和家人去過好幾次非洲，一直覺得非洲真的是

一片樂土。於是，恐怖攻擊事件發生後，我就想要親眼再去看看這塊土地。

讓我留下最深印象的是非洲大草原。非洲的都市也是嘈雜喧鬧，不過大草原地區極為安靜，讓我相當驚訝，連遠在好幾公里之外河馬泡在水中所發出的叫聲，居然都可以聽見。

長達五百萬年的期間，人類就在大草原一側過著群居生活。一想到這點，我就感到難以置信。人類是相當脆弱的動物，跑得又不是特別快，而且沒有強而有力的尖牙或利爪，然而卻能夠生存下來，關鍵就在於人類擁有了語言、工具和武器吧。在這裡，我甚至會去思考這類的問題。

一般印象中，非洲深度知性的最佳代表不外乎大象。大象彼此和諧地共同生活在一起，而這種生活方式不正是人類所需要的嗎？這本 DVD 書想要傳達的就是這樣的訊息。

新時代的工作——現在與未來 II

父親辭世與巴黎公演

美國九一一恐怖攻擊事件發生後的一年，也就是二○○二年九月，我到了歐洲。去年首度與莫瑞蘭包姆夫婦共同舉辦 Bossa Nova 音樂的巡迴表演[1]，獲得聽眾一致好評，於是這一年也再度舉辦。

在比利時開往法國的巴士上，大概凌晨四點左右，我接到一通從紐約打來的電話，通知我父親[2]過世的消息。

我一直都知道父親的大限已近，因此苦惱著是否該找人代理我的工作，然後回去日本。事實上，我已經找好代理人，而且也開始準備許多事情，不過再三考慮後，我還是決定不回國。因為就算回國，爸爸接下來的情況是好還是壞還是未知數，所以在他臨終之際，我不見得剛好能夠陪在身邊。即使暫時留在國內陪他，也有可能在我返回工作崗位時，他就突然離開了。這是一個令人相當煎熬的抉擇，最後我選擇繼續巡迴演出，結果在

1 Bossa Nova 音樂的巡迴表演
請參閱本書頁二三八。

2 父親
坂本龍一的父親坂本一龜生於一九二一年，是一位文藝編輯。一九四七年進入河出書房工作，編輯出版的作品有伊藤整、平野謙、埴谷雄高、野間宏、梅崎春生、島尾敏雄、中村真一郎、三島由紀夫、丸谷才一、辻邦生、高橋和巳、山崎正和、小田實等多位作家的著作。二○○二年九月二十八日逝世。

旅程中接到了父親的死訊。

當天的巴黎公演按照原訂計畫舉行。蘇珊・桑塔格[3]那天湊巧在巴黎，一個人跑來聽這場公演，這件事也帶給我極深切的感動。我和蘇珊相識於恐怖攻擊發生之後，彼此一直都有保持聯絡。到了二〇〇四年年底，她也離開了人世。

巴黎公演結束後，我仍是前往各地繼續演出行程，結果回到日本已經是一個多月之後的事了。父親的後事全都交由母親一個人處理，讓我感到十分愧疚。

父親的去世是否造成自己有什麼改變？對於這類問題，我並沒有任何特別感受。不過，我倒是有一種感覺，彷彿自己一直倚靠著的強大後盾消失了。

我自覺有許多地方與父親相似，像是脾氣很拗，不太喜歡面對人群等等。我們二人都很容易被人或事物吸引，而且立刻就會著迷。

孩子受到來自父母親的影響，我認為可以分為文化與遺傳的兩個方面

3 蘇珊・桑塔格 Susan Sontag
一九三三年生於紐約的作家、評論家、以及電影製作人，曾就讀於哈佛大學、牛津大學、以及巴黎大學等。一九六三年發表長篇處女作《恩人》（The Benefactor）；一九六六年集結出版評論集《反詮釋》（Against Interpretation and Other Essays）因而受到大眾矚目，之後在創作與評論領域都相當活躍。九一一恐怖攻擊事件發生後，蘇珊・桑塔格雖然遭受美國輿論強烈抨擊，仍是持續嚴厲批判完全傾向民粹主義的大眾媒體，以及美國的霸權主義。二〇〇四年十二月二十八日逝世。

來看。不過，我最近開始感覺到，來自後者的層面，也就是透過與生俱來承繼的天性，對我造成的影響似乎比較深刻，而不是跟在父親後頭學到的體驗。無法形容的動作、表情，或是喜好、想法等等，我身上的這些特質幾乎都與父親沒什麼兩樣。雖然覺得有些不情願，不過再怎麼不情願，還是很像。

《Chasm》

二〇〇四年，我發行了進入二十一世紀以來的第一張專輯《Chasm》[4]。「Chasm」的意思大概就是裂痕、斷層。用這個單字當成專輯名稱，我覺得相當直接，而且又充滿理念。

製作這張專輯的時期，我深刻感受到存在於世界上的斷層，或許可以特指是當時美國與其他世界各國間的斷層。這個時期也頻頻有人指出類似的矛盾隔閡，例如過去的美國與布希政權下的美國、一國主義的美國與較為多元化的世界、帝國主義的美國以及走上街頭反美的全球人士，還有基督教世界與伊斯蘭教世界的對立等等。不過，我並不認同「文明的衝突」[5]

4 《Chasm》
二〇〇四年二月二十五日發行。塗鴉秀、Cornelius、大衛·席維安、亞特·林賽等人也共同參與製作。

5 「文明的衝突」
美國政治學家山繆·杭廷頓（Samuel Huntington）提出的用語。其理論指出，冷戰後的世界並非只有東西方共產主義與自由主義二種意識形態對立，而是共有八大文明彼此對立衝突。本書原為杭廷頓一九九三年發表於期刊《外交事務》（Foreign Affairs），題名為〈文明的衝突？〉，經過增補後，於一九九六年出版。

之類的論點。

九一一恐怖攻擊發生的二〇〇一年，這類斷層已經是愈來愈清晰可見。二〇〇三年，美國開始進軍攻擊與這起事件應當毫無瓜葛的伊拉克，更是將這樣的斷層赤裸裸地揭示出來。當時不論怎麼分析推敲，我都覺得美軍進攻伊拉克的動機並不單純，現在也還是認為事有蹊蹺，但是都沒有人直言出來。雖然一般大眾走上了全球各地的街頭，說出這樣的疑問；但是從事思想、言論或新聞報導等相關工作的人，卻是一聲不吭。對於這種情形，我完全看不下去，每天痛心地想著，這是在開什麼玩笑。在這樣的過程中製作而成的專輯就是《Chasm》。我當時就是被憤怒所驅使，在不得不做的心情下，製作了這張專輯。

這段期間，我也開始與卡斯頓‧尼古拉[6]、克里斯汀‧凡尼希（Christian Fennesz）[7]等人合作專輯，他們都是年紀小我一輪以上的年輕人，帶給我非常正面的刺激。我成長過程聽過的現代音樂，好比史托克豪森、辛那奇斯等人的作品，在他們的音樂中全都融合為一股源流。而且，他們的音樂定

新時代
的工作
242 ─
243

6 卡斯頓‧尼古拉 Carsten Nicolai
一九六五年出生於德國的藝術家，同時運用音響與影像創作。另外也使用「alva noto aleph-1」的名字活動。一九九九年設立電子音樂品牌「raster-noton」，二〇〇五年與坂本共同舉辦歐洲巡迴演出。

7 克里斯汀‧凡尼希 Christian Fennesz
一九六二年生於奧地利。一九八〇年代末期開始，於搖滾樂團「Maische」擔任主唱與吉他手，之後退團。一九九〇年代，在維也納的電子音樂圈中相當活躍。他與吉姆‧歐魯克（Jim O'Rourke）、大衛‧席維安一直都保持合作關係。

位是透過ＣＤ形式流通的一種流行音樂，而不是專門寫給少數樂迷的現代音樂。我很高興彼此之間宛如有著共同的精神源頭，而且我的舊有思考模式彷彿也因為他們而有了新的觸發，不再認為創作流行音樂就得將前衛音樂的某些元素封印起來，於是，我的音樂發展方向似乎變得更為開闊了。

投入「社會活動」

在我一九九九年創作的歌劇《LIFE》裡，蘊藏了許多與環境問題、社會問題相關的訊息，而且還請來達賴喇嘛參與演出，因此也帶著宗教色彩。大概是從那段時期開始，突然有許多團體來找我，例如倡導反核與和平的團體、處理霸凌與虐待事件的非營利組織，或是為原住民發聲的群眾組織等等，還真的是應有盡有。

曾經有一段時間，或許是因為達賴喇嘛的影響，一般稱為新世紀派系的宗教團體也來找過我。他們說服人的說辭相當厲害，感覺好像是坂本總算也加入了我們的團體裡，不過根本就沒有那回事。總而言之，許多工作的委託接踵而至，但是在我不斷拒絕下，這樣的情況總算平息下來。

8　錄音物輸入權問題

為抵制海外低價生產、販售的日本音樂ＣＤ反輸入日本國內，由日本唱片協會帶頭請求創設禁止輸入權。二○○四年，明記此類權利的改正著作權法於國會通過，並訂於隔年正式施行。但是，包含西洋音樂在內的國外ＣＤ輸入亦在該法案的適用禁止範圍，因此樂迷與音樂相關人士發起了大規模的反對

之後，我在九一一恐怖事件發生的那年出版了《反戰》，或許也是因為這個緣故，許多工作委託再度從各地湧入，多不勝數。在美國，演員或運動選手等公眾人物經常會對社會問題發表意見，而在先前的日本，不論立場是保守或改革，仍有一些身具風骨的達官顯要敢於對社會直言，然而現今的情況卻是全然不同。或許正因如此，這類相關問題就會找上像我這樣的人。

然而，我幾乎不會去主動號召，不讓自己與這類社會活動有所牽連。對於這些事情，我一直都是謹慎看待，希望能免則免。話雖如此，一旦發生的問題與自己切身相關，身為當事人之一，有時無論如何也不得不參與。

例如錄音物輸入權8，或是《PSE法案》9等等的問題，都與音樂工作者息息相關；或者類似六所村發生的事故，實在是太過嚴重，我也無法裝作毫不知情，就這樣讓問題過去。六所村再處理工廠停建活動10的企畫，很難得是由我積極開始的。

雖然六所村再處理工廠的問題至今仍懸岩未解，不過我一點也不認為

運動。於是，日本國會添加附帶決議，明訂「將致力於讓利益回歸消費者」，而日本唱片協會也表示會「更加努力」，但是音樂相關人士對於此法案存有疑問，仍舊持續監視活動。

9《PSE法案》
《電子用品安全法案》（《PSE法案》）施行後，自二〇〇六年四月一日起，未貼上PSE標籤的電子用品均不得販售。因此，該法案通過前生產的電子樂器等產品將無法買賣。於是，《PSE法案》正式施行前，松武秀樹發起請求適當放寬限制的運動。法案正式施行前的三月二十四日，日本經濟產業省公開表示，當下亦准許未標明PSE的商品進行買賣。二〇〇七年，負責該法案的審議官員承認法案規範有所缺失，並公開致歉。

10 六所村再處理工廠停建活動
日本核能燃料公司於青森縣六所村設立的核燃料再處理工廠發生事故，造成放射性污染問題。本活動即為控訴此問題的一項企畫。針對嚴重污染的實際情況，除了出版書籍、舉辦活動說明外，還以此問題做為主題製作藝術品，並透過複製、加工，將這些藝術品散播出去。試著喚起更多人注意到這個問題的重要，因而受到關注。

自己是白費力氣，反倒是覺得反應超出預期。至今為止漠不關心、毫無興趣的人，如今也開始正視這個問題，所以接下來的部分，只要正視到這個問題的人各自做好應該做的事就行了。我所負責的角色大概就是如此。

More Trees

至於最近的活動部分，我在二〇〇七年發起的森林再造保育計畫「More Trees」，現在正逐步確實地擴展開來。簡單來說，「More Trees」就是一項增加森林的活動。森林有助於減緩地球暖化速度，並且確保土壤的保水力與森林多樣性。為了讓參與人士也實際感受到透過這項活動再造森林的喜悅，我們下了許多工夫。這是一項相當有趣的計畫。

二〇〇七年十一月，我們在高知縣檮原町種下了第一座森林。二〇〇八年八月，在同為高知縣的中土佐町完成了第二座森林的再造工程。不久之後，我們預定要在菲律賓種下第三座森林。這項活動發起至今，能夠在這麼短的時間內，讓森林逐步增加，完全超乎我的預期。第三座森林的面積也相當大，因此能夠減少的二氧化碳排放量也大幅提升。日本終於要開

始進行二氧化碳排放權交易，因此這波森林再造保育的趨勢應該會愈來愈熱門。

命中注定？

我雖然投入這些活動，卻也不曾想過要將關注的焦點擴及到全球的狀況，做出什麼積極干涉的動作。其實我是一個非常懶惰的人，所以站在我的立場來說，都是迫於無奈才會去做。我會知道六所村事件，也是因為過去自己有過遭遇事故的類似經驗；就連要推動這起事件延伸出來的活動「More Trees」，我也要一直說服自己：「沒辦法，做都做了。」在我依然游移不定的時候，這項活動已經逐漸推廣開來了。

二○○八年秋天，我參加了「法韋爾角」（Cape Farewell）計畫，去了一趟格陵蘭。這項計畫是與科學家和藝術家一同去觀察氣候變遷的實際狀況，並且將看到的結果傳達給世人。直到出發的前一天，我還是一直覺得麻煩

死了。然而，心不甘情不願地參加了之後，感覺卻像是如獲至寶一樣。眼前看到的情景讓我目瞪口呆，甚至回到紐約後，還是很難回歸到日常生活。

真要說起來，就連參加YMO，我也是受邀才加入。也會覺得，為什麼當初要答應這個邀請呢？不過，細野主動邀請，讓我覺得很開心。仔細想想，自己積極開始的事情應該不多，真的是消極的人生。

就自己的角度來看，我不太會去擴展自己的世界，反而是盡可能地封閉自己，只要能夠創作音樂，就感到相當幸福了。不過，環境卻讓我和許多事情有所交集，而且也獲得許多體驗，真的是命中注定。

commmons

二〇〇六年，我創設了一個新的品牌「commmons」。與其稱為品牌，或許更適合稱作是一項企畫。

現今全球市場上，音樂的價格正無限趨近於零，幾乎沒有人會去購買音樂CD；而網路提供的付費下載是否足以彌補這方面的損失，仍無法斷言。音樂仍是大眾消費的標的，卻無法換取等值的金錢，這樣的情況正愈

拍攝於格陵蘭附近海域

演愈烈，傳統音樂產業的結構正在快速改變。

我自己今後大概也無法靠著CD的銷售，以一個音樂家的身分生活下去吧。如果不是經常登上暢銷排行榜前幾名的音樂家，根本就無法回收成本。我每天都覺得大概已經撐不下去了。

不過，淨說一些消極的話也於事無補，於是我在這種時期，反而決定開創一個新的品牌。品牌名稱源自於「commons」一詞，取其「共享之地」的意思，然後在「commons」一詞的正中間，插入代表音樂「music」的「m」。也就是說，整個品牌概念就是建立一個專為音樂存在的大眾共享之地。

有一陣子，音樂產業的運作模式基本上一直都是透過CD，但是這種模式並不是一種普遍的形式。每一個時代都有好的音樂，要讓有需要的聽眾聽見這些好的音樂，我想應該有各種方法才對。

以傳播的媒體而言，除了CD與下載方式外，也可以透過行動電話，或是黑膠唱盤。而且，主流唱片公司或獨立唱片公司，無論是創作方向或行銷手法都不同，各有各的好壞。

我希望透過這些多樣元素的搭配組合，孕育出好的音樂，並且確實地讓聽眾聽見。雖然這不是一件簡單的事，不過我也因此一直從各種失敗中學習，希望建立一個創作音樂必不可缺的「共享之地」。

原色的音樂——現在與未來 Ⅲ

再度合作

大約從二〇〇二年開始，細野與幸宏又合組了一個團體「塗鴉秀」[1]。雖然感到羨慕不已，我卻只是離得遠遠的、默默地看著。當時，我心裡偶爾也會覺得：「唯獨我一個人被拋下了。」不久之後，我試著稍微拉近距離，他們也發現到了，於是就對我說：「寫個曲子來吧！」[2]我非常高興地寫了曲子。三人會再度攜手合作就是源於這個契機。

寫好的曲子順利被他們接受，長久以來理念不同之類的隔閡似乎大致消失，感覺最終有了個圓滿的結果。於是，我們自然而然就提到：「讓YMO再次出現吧！」雖然說是再次出現，也只是三人一同聚個餐之類的意思。過去我們都認為，「三個人偶爾聚在一起吃飯」，就等於是YMO再

1 塗鴉秀 Sketch Show
二〇〇二年，高橋幸宏與細野晴臣在YMO解散後，首度合組的團體。同年八月，在日本年度音樂盛事「WIRE 02」上，擔任特別演出佳賓，並於九月推出首張專輯《音頻海綿》（audio sponge）。二〇〇三年，參加在巴塞隆納、倫敦舉行的音樂活動。二〇〇四年，改名為 Human Audio Sponge，又加入坂本龍一，三人開始一起活動。

2 曲子
「塗鴉秀」的首張大碟《音頻海綿》於二〇〇二年九月十九日發行。其中二首樂曲〈Wonderful To Me〉、〈Supreme Secret〉由坂本龍一創作及演奏。

次出現。

後來，我們仍然會一起吃飯，也因此有了愈來愈多共同創作音樂的機會。當時，正好麒麟啤酒的廣告[3]找上門來，這方面的工作來源至今未曾斷過。到了二〇〇八年，我們甚至受邀前往睽違二十八年的倫敦舉辦公演[4]。一個又一個的偶然堆疊起來，就結果來說，YMO重新出發後的活動愈來愈頻繁。

三人一起合作畢竟還是很有趣。不管怎麼說，他們二人都是極為優秀的音樂人，因此一起合作時，我能夠獲得刺激，也感到很快樂。雖然三人各有不同的音樂背景，但是我們有非常相似的一點，就是對於過往的經歷都沒有太大的興趣。雖然我覺得人執著於過去也不是壞事，不過YMO的三個人都不屬於那樣的類型。我們一直都在思考現在要如何才有趣，或是未來該怎麼做才會變得有趣。這大概就是一種貪心吧，即使我們已有了點年紀。

年輕時有很多地方合不來，不過或許就是因為上了年紀，才能夠再次與他們二人共同創作音樂。如果真是因為年紀的因素，我會覺得上了年紀真是一件好事。雖然我不是保羅‧尼贊[5]，不過我還是想大聲地說，年輕

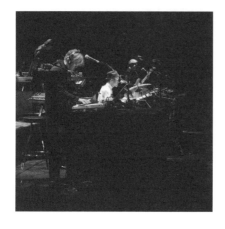

3 　麒麟啤酒的廣告
二〇〇七年二月，「Kirin Lager Beer」的廣告中，細野晴臣、高橋幸宏與坂本龍一三人共同攜手演出。為這部廣告重新編曲的〈Rydeen 79/07〉在iTunes Store等眾多音樂下載網站上，下載次數全部居冠。

4 　倫敦公演
二〇〇八年六月十五日，於倫敦皇家節慶音樂廳舉辦表演，全場共演奏十八首樂曲；十九日接著轉往西班牙希洪（Gijon）舉行公演。倫敦也是YMO第一次世界巡迴表演「Trans Atlantic Tour」的首站。請參閱頁一四〇～一四二。

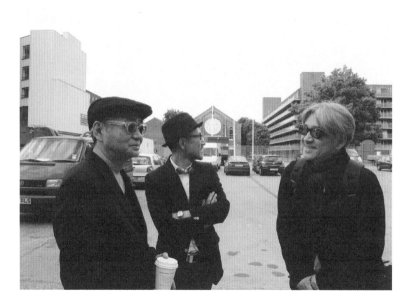

為了相隔二十八年之久的公演來到倫敦

不見得就是好事。

對於YMO最近的活動，國外的回響也比先前的想像熱烈，甚至目前也有一項企畫正在進行，希望在二〇一〇年時，邀請有高技術音樂元祖美譽的德國「電力站樂團」、日本的YMO，還有另外數個樂團，共同舉辦一場集合所有第一代高技術音樂團體的演奏會。

日本歌謠集

從二〇〇七年開始，我也推出童謠、兒歌的系列專輯《日本歌謠集》6。我大概從十年前就開始籌備這項企畫。

起先是家裡最小的孩子到了會哼哼唱唱的年紀，因此讓我有了這個構想。原本是希望讓他聽一些自古流傳下來的日本歌曲，但是卻沒有比較好的CD。我雖然選好了要讓他聽的歌曲，卻找不到好的CD。因此，我就想，得由自己動手製作了。過去流傳下來的好歌，如果重新賦予新的詮釋與好的編曲，我想就應該能夠再次綻放活力。

事實上，全球沒有幾個國家會不斷為孩子創作如此大量的歌曲。雖然

5 保羅‧尼贊 Paul Nizan
一九〇五年生於法國的小說家、哲學家。就讀高中時，與沙特成為好友，並於日後加入法國共產黨，又於成為反法西斯運動的核心人物後退黨。一九四〇年，於第二次世界大戰中戰死。代表作《名譽的戰場》(Aden Arabia)開頭的段落極為有名：「我二十歲。我不想從任何人的口中聽見，這是一個最美好的年紀。」

6 《日本歌謠集》
二〇〇七年十月發行第一集，並於二〇〇八年七月推出第二集。跨刀參與演唱的藝人有縣森魚、大貫妙子、Kicell、麒麟兒（Kirinji）、Cornelius、鈴木慶一、高橋幸宏、中谷美紀、原田知世、湯富田（Yann Tomita）等人。

在歐洲有所謂的《鵝媽媽童謠集》（Mother Goose's Melodies），世界各國也都有類似的傳統兒歌作品；但是相對來看，日本近代以後創作的童謠、兒歌就非常多，像在ＮＨＫ《大家的歌曲》之類的節目上，至今仍不斷有新的兒歌誕生。這可說是日本獨特的文化傳統。即使是從這層意義出發，我也希望能夠透過歌謠集的形式，試著彙整這些專為兒童所寫的歌曲。

兒子早就長大成人，所以我家裡已經沒有這樣的需求，不過就當成是在為其他孩子做這件事吧。而且，除了孩子之外，成年人聽了這套歌謠集，也能夠從中獲得樂趣，因此請各位成年讀者也務必聽看。

音樂全集

從二〇〇八年秋季開始，「commmons」推出了一系列的音樂全集，也就是「commmons: schola」系列專輯。

最近或許是由於音樂產業整體結構改變，高級文化與流行文化之間的

界線，或者是專業音樂與業餘音樂之間的界線，幾乎是逐漸消失。基本上，這是一件好事，不過就因為存在這樣的狀況，讓我想介紹一些非聽不可的優質音樂。

除此之外，還有一項我個人的因素。幾年前兒子表示想學貝斯，希望我能推薦幾首必聽的貝斯名曲。於是，我翻遍家裡全部的 CD，幫他選出了三十首左右的樂曲。這次的體驗也讓我聯想到發行音樂全集的企畫。

第一張的巴哈篇是由我親自選曲。一般大眾大概認為古典音樂始於巴哈，而我自己對於巴哈之前的歐陸音樂也不熟悉；不過為了這次的選曲，一一再次聽過後，對於巴哈之前的中世、文藝復興時期，或巴洛克前期左右的音樂，我反而重新認識到其中深奧的內涵，因而為之著迷。

第二張爵士篇，則是交由山下洋輔選曲。山下選曲的方式非常偏向個人喜好，比較不是一般大眾口味，不過這張專輯的主旨原本就是如此，也就是選出切合山下個人體驗的爵士樂曲。這張專輯發行前，為了專輯內頁的內容，我和山下洋輔、大谷能生有了次對談。我們三人整整談了三個小時左右，談的內容非常有趣。爵士樂的定義是什麼？類似這種似懂非懂的問題，他們徹底地說明，讓我了解。隨著對談的進行，我逐漸有了一些模

YMO「再度攜手」

糊的概念，了解什麼樣的音樂才是爵士樂，也知道爵士樂必須具備什麼樣的要素。

一提到全集，就會讓我想起讀書時曾去神田的二手書店買下整套文學作品。當時我只是一個窮學生，因此平常幾乎不可能會那麼大手筆地買書。不過，我一口氣買下夏目漱石和太宰治的全集時，感受到的是一份難以言喻的重量。對於全集這種東西本身，我懷有一種憧憬，因此光是買來放在房裡，就感到莫名的高興。

不同於這類文學作品全集特有的重量，我們推出這套音樂全集時，希望讓聽眾能夠輕鬆享受收錄的音樂，感覺就像是把每位選曲者各自的 iPod 拿來，聽聽裡面下載了什麼樣的歌曲。今後還預計發行貝斯篇與鼓樂篇，分別委請細野和幸宏選出古今東西的名曲。究竟會選出什麼樣的樂曲？又會用怎樣的方式選曲？真是令人非常期待。

宛如花道的音樂

今年春季，我在相隔了五年之後，又將推出新的個人專輯《Out of Noise》。這張專輯現在其實幾乎已經完成，可以直接拿出來發行，不過我還想再觀察一陣子。[7]

好比插花一樣，覺得「這根枝幹還是不要好了」，就動手剪掉，或是認為「這朵花果然與這個地方不配」，就立刻換掉，我要的大概就是這種感覺——仔細觀察整體後，做出各種嘗試，直到自己覺得滿意為止。

整張音樂本身的氛圍，或許也有著類似花道一樣的地方，感覺像是原本就存在於那裡，而不是人為製造出來的。專輯裡雖然有著種種素材，例如我自己彈奏的琴音、許多人幫忙伴奏的樂器音[8]，還有在北極圈錄下來的自然音等等，不過呈現出來的感覺就像是花道一樣，這些素材各就各位，構成了一個供人鑑賞的整體。我自己也不清楚為何會變成這樣，不過最終的成果或許是至今未曾有過的。

推出「commmons: schola」系列專輯，我覺得也有影響。綜觀整個音樂史可以發現，愈是來到近代，人類愈傾向於控制，或是運用邏輯操弄音

<hr>

[7] 《Out of Noise》
坂本龍一的個人專輯《Out of Noise》於二〇〇九年三月四日發行。本章的訪談收錄於二〇〇八年十二月八日。

[8] 幫忙伴奏的樂器音
參與《Out of Noise》製作的音樂人有 Cornelius、高田漣、克麗斯汀・凡尼希，還有英國古樂合奏團「品音」（Fretwork）。

樂。這股風潮最盛的時期應該是一九五〇年代，也就是皮耶・布雷茲（Pierre Boulez）活躍的那段時間。但約翰・凱吉也在同一時期出現，而且最終提出了不加操作、任憑偶然的音樂形態。音樂史上曾有這樣的一段過程。

約翰・凱吉會傾向那樣的音樂形態，其實是受到日本禪學的影響。在這張《Out of Noise》專輯中，我也能感受到日本特有的元素，彷彿與茶道、花道有著異曲同工之妙。我不知道感受到的是不是自己日本人血脈中原有的日本特有元素，不過或許繞了一大圈後，藉由高中接觸到、並且讓我深受影響的約翰・凱吉的音樂，也就是他所代表的美國前衛音樂，讓我和禪的元素連結了起來。

格陵蘭之旅

我有許多次機會能夠針對環境問題發言，或許因為如此，我經常被問到：「環保音樂究竟是什麼樣的音樂？」基本上，我認為根本沒有這種音

樂。不過，我也一直在尋找答案，如果真有所謂的環保音樂，雖然不是什麼「人的死亡」[9]之類的概念音樂，不過大概也會是某種否定人類一切的音樂吧。一神教的主義，也就是有起始、必有終結的論點，或是歷史中有所目的之類的觀點——像這種人類思考出來的概念，我希望盡可能地不去碰觸。這樣的感覺來愈強烈，而且也呈現在這次發行的專輯裡。

二〇〇八年秋季，我去了格陵蘭[10]，這趟旅程帶給我的影響非常深刻。旅程大概是十天左右，不過剛好卡到專輯製作的時期，所以是在我想要認真創作的那段時間出發。我不希望工作在這個時間點被外務打擾而中斷，所以對這趟旅程一直興致缺缺，甚至到臨行之前還在說：「我還是不想去。」然而，就結果來看，我太感謝工作能夠中斷了。這次工作中斷之旅充滿了完全預料不到的特殊啟發，讓我受到了很大的衝擊。我覺得去過格陵蘭之後，自己音樂中呈現的感覺大概有了極大的變化，作品的方向性也變得更加鮮明了。

自己究竟獲得什麼樣的啟發？我一直努力地想要反芻整理這次體驗的意義，但至今仍無法順利用言語形容，或許也只能說是被大自然的雄偉所懾服。數量驚人的海水與冰山，由海水與冰山造成的風景與寒冷氣候；對

9「人的死亡」
法國哲學家傅柯提出的觀念，源自於尼采的名言：「上帝已死。」

10格陵蘭之旅
坂本參加了「法韋爾角」計畫，與科學家和藝術工作者一同造訪北極圈，在冰雪覆蓋的格陵蘭近海航行。

於這些景色的印象太過強烈，讓我徹底無言。

有一句話是說，人類要守護大自然。論述環境問題時，經常會引用這句話。然而，我認為這幾乎是一個錯誤的想法。人類加諸在大自然的負擔一超出大自然容許的範圍，受害的當然會是人類。傷腦筋的會是人類而已，大自然不會感到任何困擾。看到大自然的雄偉、強大，會覺得人類實在是不值一提。生活在那片冰山與海水的世界時，不斷讓我感到人類是多麼微不足道，我甚至也覺得人類或許已經沒有存在的必要了。

即使回到了紐約，我覺得自己的靈魂似乎還留在北極圈，因此沒辦法回歸到文明社會的日常生活中。直到現在，我似乎還是一直想要回到當地。美國的新總統選出來了、金融危機造成的可稱為恐慌的狀態正逐漸蔓延，然而就算是出現如此重大的事件，我還是覺得實在是沒什麼大不了。

我現在身在紐約的曼哈頓，這裡可說是全球最富人工色彩的地方，金融危機正是從這裡開始的。然而，我在這個地方創作的音樂，說不定最後會與人類世界，或是現在的事件帶有一些距離，轉而傾往遠方的世界。我

盡可能不做任何修飾，不去操弄或加以組合，讓原色的聲音直接排列，然後仔細地觀察看看。透過這樣的方式，我的嶄新音樂也將逐漸成形。

終 曲

由於天生的性格使然，我並不喜歡回首過往的歲月，然而，在這二年多的日子裡，我不斷在闡述自己過去的生涯點滴，其實真的覺得很難為情。一直以來，我都不認為自己有什麼值得拿出來說；不過從另一方面來看，猶如每個人偶爾會有的想法一樣，我也一直想知道自己究竟是誰，又為何會身在這裡。話雖如此，如果沒有雜誌《ENGINE》的邀稿，要像這樣照著時間先後概括描述自我的生涯，應該是不可能的事吧。另外還有一個很重要的因素，就是聽我傾述的對象是《ENGINE》的總編輯鈴木正文。

鈴木總編輯真的是一位很風趣的人，他所散發出的不可思議的魅力，讓我深深著迷。如果可以的話，我甚至想反過來問他一些問題。

像這樣回顧一下「自我的人生」──這個詞彙已經是陳腐不堪，我並不太想使用，卻又找不出合適的詞──可以徹底知道，我這個人既不是革

命家，也未曾改變過世界，又沒有留下任何可以改寫音樂史的作品，簡單來說，就是一個微不足道的人。

我能夠大言不慚地表示自己是一位「音樂家」，完全都是受惠於我身處的環境。

從小到大，我覺得自己一直都生活在非常幸運且富足的環境。我得以擁有這些，首先得感謝我的父母、父母的父母，還有舅舅與舅媽。其次是至今為止遇到的每一位老師、友人，還有透過工作而接觸到的眾人。最後則是由於某些因緣而成為我家中一分子的人，以及我的伴侶。在五十七年的歲月裡，這些人為我帶來的力量之大，遠遠超乎我的想像。只要想到這點，我一直都會浮現一種不可思議的心情，彷彿在窺視著廣漠無垠、連一絲光線都無法抵達的漆黑宇宙，感覺到一個人要生存下去，為何會是如此地不容易？

除此之外，自己為何會生於這個時代、生於這片名為日本的土地？其中是否具有什麼樣的涵義？或者只是偶然？打從孩提時代開始，這樣的疑問有時就會從我腦中掠過，而我當然也還未找到明確的解答。或許直到臨終之際，我仍在追問這些問題；又或許隨著死亡來臨，這些疑惑也會隨之

消散。

　本書能夠問世，主要得歸功於《ENGINE》的總編輯鈴木正文。另外，負責本連載企畫的佐佐木一彥與永野正雄、出版部的齋藤曉子、裝幀本書的二宮大輔、隨時迅速幫忙拍攝照片的山下亮一、造型設計師櫻井賢之，還有負責髮型與化妝的藤田真由美等人，由於你們的協助，本書才得以完成，僅在此表達我由衷的謝意。

　最後，讓各位讀者讀了這樣一個人的自傳，我除了深感抱歉之外，也想向你們說聲「謝謝」。

二〇〇九年一月

坂本龍一

年表

一九五二年　於東京都中野區出生。坂本一龜與坂本敬子的長男。

一九五五年　「東京友之會世田谷幼兒生活團」入學。初次接觸鋼琴與作曲。

一九五八年　港區區立神應國小入學。借住位於港區白金的外公家。向德山壽子學習鋼琴。

一九五九年　搬入世田谷區烏山的新家，轉學到世田谷區立祖師谷國小。

一九六二年　向松本民之助學習作曲。

一九六三年　認識披頭四。

一九六四年　世田谷區區立千歲國中入學，加入籃球隊，約半年後退出，改為參加管樂社。迷上貝多芬的《第三號鋼琴協奏曲》。

一九六五年　聽到德布西的《弦樂四重奏》，受到衝擊。

一九六七年　東京都立新宿高中入學。池邊晉一郎擔保「錄取藝術大學」。

一九六九年　包含占領東大安田講堂抗爭事件等，參與多起示威遊行。於新宿高中帶領同學罷課抗議。經常前往日比谷野音聽現場演奏。於新宿黃金街結識友部正人。發放批判武滿徹的傳單，因而結識武滿徹本人。選修小泉文夫的民族音樂學。參與自由劇場公演。與東京藝術大學的學姊結婚。

一九七○年　東京藝術大學音樂學院作曲系入學。

一九七三年　旁聽三善晃的作曲課。與東京藝術大學的學姊結婚。

一九七四年　就讀碩士班。與友部正人一同展開巡迴演出。

一九七五年　於大瀧詠一家中參與《Niagara Triangle Vol.1》的錄音製作。結識細野晴臣。

一九七六年　正式從事錄音室樂手與編曲的工作。

一九七七年　東京藝術大學碩士班畢業。與山下達郎一同在日比谷野音演出，並於會場結識高橋幸宏。

一九七八年　二月，於細野晴臣家中組成YMO。十月發行個人專輯《Thousand Knives》，十一月發行YMO出道專輯《Yellow Magic Orchestra》。

一九七九年　八月，YMO於洛杉磯舉行首次海外公演，擔任「Tubes」演奏會的暖場樂團。九月YMO發行第二張專輯《SOLID STATE SURVIVOR》。十月至十一月，YMO舉行首度世界巡迴演出「Trans Atlantic Tour」。幫樂團「Circus」編的樂曲〈American Feeling〉獲得日本唱片大獎編曲獎。

一九八〇年　二月，YMO發行現場演奏專輯《公眾壓力／Public Pressure》。六月，YMO的專輯《增殖》發行。九月，個人專輯《B-2 Unit》發行。十月至十一月，舉辦第二次世界巡迴演出「From Tokio To Tokio」。

一九八一年　三月，YMO的專輯《BGM》發行。四月，開始主持NHK-FM的廣播節目《Sound Street》。十月，個人專輯《左腕之夢》發行。十一月，YMO的專輯《Technodelic》發行。十一月至十二月，YMO舉辦國內巡迴演出「Winter Live 1981」。

一九八二年　YMO的音樂活動暫時停止。二月，與矢野顯子結婚，並且發行與忌野清志郎共同創作的單曲〈不．可．抗．拒的口紅魔法〉。十月，與大森莊藏合著的《觀看聲音、傾聽時間「哲學講義」》出版。這年夏季，為拍攝電影《俘虜》，遠赴南太平洋拉羅東加島。

一九八三年　三月，YMO的單曲〈為妳心動〉發行。五月，電影《俘虜》入圍坎城影展，於影展會場結識貝納多．貝托魯奇導演。同月，YMO的專輯《頑皮的男孩》與電影原聲帶《Merry Christmas Mr. Lawrence》發行。十一月至十二月，舉行YMO解散前的最後國內巡迴演出「1983 YMO Japan Tour」。巡迴演出期間，YMO於十二月十四日發行專輯《Service》。十二月二十二日於日本武道館的公演結束後，YMO正式解散。

一九八四年　二月，個人專輯《音樂圖鑑》發行。四月，解散紀念電影《Propaganda》上映。十月，個人專輯《After Service》發行。坂本於這年創立出版社「本本堂」，出版與高橋悠治合著的《長電話》等作品。

一九八五年　九月，與淺田彰、RADICAL TV合作，於筑波世博會場展出影像作品《TVWAR》。十月，專輯《Esperanto》發行。十一月，與村上龍合著的《EV Café》出版。

一九八六年　一月，與吉本隆明合著的《音樂機械論》出版。四月，專輯《未來派野郎》發行。四月至六月，舉辦個人巡迴演奏會「Media Bahn」。參演電影《末代皇帝》演出，前往中國拍片。電影拍攝完成的數個月後，接到委託製作該部電影的配樂，於東京與倫敦兩地，約花費兩星期完成作曲與錄音。

一九八七年　七月，專輯《Neo Geo》發行。十一月，電影《末代皇帝》上映。

一九八八年　一月，電影《末代皇帝》於日本上映，並且發行電影原聲帶。四月，出席奧斯卡頒獎典禮，包含最佳原創電影配樂獎在內，《末代皇帝》共囊括九項大獎。這一年到隔年為止，該部電影的配樂共獲得洛杉磯影評人協會最佳音樂獎、金球獎最佳配樂獎、葛萊美最佳電影配樂獎。八月，長年共事的搭擋生田朗逝世。

一九八九年　十月，著作《SELDOM-ILLEGAL／偶然違法》出版。十一月，專輯《Beauty》發行。

一九九〇年　春季，移居紐約。於日本、美國、歐洲三地舉行專輯《Beauty》的巡迴演出。十二月，《遮蔽的天空》電影原聲帶發行。

一九九一年　一月十七日生日當天，波灣戰爭爆發。《遮蔽的天空》電影配樂讓坂本抱回第二座金球獎最佳配樂獎。十月，專輯《Heart Beat》發行。

一九九二年　七月，於巴塞隆納奧運開幕曲禮上，負責大會表演項目的配樂。同月，電影《高跟鞋》的原聲帶發行。八月，與村上龍合著的書籍《朋友，期待再相逢》出版。

一九九三年　二月，YMO宣布「再度合作」，並於五月推出專輯《TECHNODON》。六月，舉辦為期兩天的東京巨蛋公演。八月，專輯《TECHNODON Live》發行。

一九九四年　四月，電影《小活佛》原聲帶發行。六月，個人專輯《Sweet Revenge》發行。

一九九五年　幫搞笑藝人Downtown二人組成的新團體「Geisha Girls」製作專輯《The Geisha Girls Show／熱血男人時刻》並於五月發行。十月，專輯《Smoody》發行。

一九九六年　三月，與村上龍合著的書籍《Monica》出版。五月，過去作品重新編曲的鋼琴三重奏合輯《一九九六》發行，並舉辦世界巡迴演出。

一九九七年　一月，為Sister M（坂本美雨）量身創作的單曲〈The Other Side of Love〉發行。七月，個人專輯《Discord》發行。

二〇〇〇年　二月，收錄《LIFE》精選音樂的專輯《Audio Life》發行。上半年，舉行世界巡迴演出「BITB World Tour 2000」。

一九九九年　五月，加長版單曲專輯《Ura BTTB》發行，專輯中收錄了三共株式會社廣告中〈Energy Flow〉，銷售量破一百萬張。九月，首部創作的歌劇《LIFE》於大阪及東京公演。

一九九八年　八月，電影《蛇眼》原聲帶發行。十一月，專輯《BTTB》發行。

二〇〇一年　與莫瑞蘭包姆夫婦合組三重奏「Morelenbaum2/Sakamoto」，共同製作Bossa Nova風格專輯《CASA》，並於七月發行。為了TBS開台五十週年紀念活動「ZERO LANDMINE 募款活動」，組成音樂團體「N.M.L.」，並於四月發行單曲〈ZERO LANDMINE〉。九月，美國九一一恐怖攻擊事件發生。十二月，評論集《反戰》出版。

二〇〇二年　三月，收錄電影《艾利克斯之泉》與《德希達》配樂的專輯《Minha Vida Como Um Filme "my life as a film"》發行。四月，DVD書《象》往的人生》出版，並於五月推出原聲帶。八月，由於「Morelenbaum2/Sakamoto」的活動獲得高度評價，獲贈巴西國家勳章。細野晴臣與高橋幸宏合組的團體「塗鴉秀」於九月推出專輯《audio sponge》。坂本也參與製作，YMO「重新出發」。同月，與莫瑞蘭包姆夫婦舉辦歐洲巡迴公演期間，父親坂本一龜逝世。

二〇〇三年　七月，「Morelenbaum2/Sakamoto」推出專輯《A DAY in new york》。十一月，與大衛・席維安共同製作的專輯《WORLD CITIZEN》發行。

二〇〇四年　二月，專輯《Chasm》發行。同月，因著作權法增修限制進口CD條文，參加反對運動，並於五月發表共同聲明。六月，與細野晴臣、高橋幸宏合組「Human Audio Sponge」，展開音樂活動。十一月，合輯《/04》發行。

二〇〇五年　一月，由坂本負責配樂的電影《東尼瀧谷》上映。五月，與alva noto合作的專輯《insen》發行。

九月，合輯《/05》發行，並於十二月展開國內巡迴演出「PLAYING THE PIANO/05」。

二〇〇六年　二月，針對PSE問題，發表聯署活動。五月，推出「六所村再處理工廠停建活動」企畫，控訴青森縣六所村核燃料再處理工廠的危險性。六月，與alva noto合作的專輯《revep》發行，並從六月至十月舉辦世界巡迴演出「insen」。十一月，創設全新音樂品牌「commmons」，希望建立一個「音樂的共享之地」。

二〇〇七年　二月，YMO共同攜手演出「Kirin Lager Beer」的廣告。三月，與克麗斯汀·凡尼希共同合作的專輯《cendre》發行。同月，與高谷史郎共同創作聲音映像互動作品《LIFE - fluid, invisible, inaudible …》，並從三月至十一月於山口及東京公開展示。十一月，為保育森林，設立有限責任中間法人「More Trees」。同月，參加在日比谷音舉行的活動「細野晴臣與地球每位夥伴」。八月，以「HASYMO/Yellow Magic Orchestra」的名稱推出加長版單曲專輯《RESCUE/RYDEEN 79/07》。十月，蒐集日本童謠、兒歌的系列專輯《日本歌謠集》第一輯發行。

二〇〇八年　六月，與克麗斯汀·凡尼希共同舉辦義大利巡迴演出。同月，YMO舉行睽違二十八年的倫敦公演。九月，開始發行音樂全輯《commmons: schola》系列專輯。同月，參加「法韋爾角」計畫，前往格陵蘭。

二〇〇九年　二月，本書於日本出版。三月，專輯《Out of Noise》發行，並展開全國巡迴演出「Ryuichi Sakamoto Playing The Piano 2009」。

PEOPLE 9

音楽使人自由

ryuichi
sakamoto

musik
macht
frei

作　　　者　坂本龍一
譯　　　者　何啟宏
特 約 編 輯　李靜宜
封 面 設 計　兒日設計
內 頁 版 排　黃暐鵬

國 際 版 權　吳玲緯　楊靜
行　　　銷　闕志勳　吳宇軒　余一霞
業　　　務　李再星　李振東　陳美燕
編 輯 總 監　劉麗真
事業群總經理　謝至平
發 行 人　何飛鵬
出　　　版　麥田出版
　　　　　　115台北市南港區昆陽街16號4樓
　　　　　　電話：(886)2-2500-0888　傳真：(886)2-2500-1951
發　　　行　英屬蓋曼群島商家庭傳媒股份有限公司城邦分公司
　　　　　　115台北市南港區昆陽街16號8樓
　　　　　　客服服務專線：(886) 2-2500-7718、2500-7719
　　　　　　24小時傳真服務：(886) 2-2500-1990、2500-1991
　　　　　　服務時間：週一至週五09:30-12:00・13:30-17:00
　　　　　　郵撥帳號：19863813　戶名：書虫股份有限公司
　　　　　　讀者服務信箱E-mail：service@readingclub.com.tw
麥 田 網 址　https://www.facebook.com/RyeField.Cite/
香港發行所　城邦（香港）出版集團有限公司
　　　　　　香港九龍土瓜灣土瓜灣道86號順聯工業大廈6樓A室
　　　　　　電話：(852)2508-6231　傳真：(852)2578-9337
馬新發行所　城邦（馬新）出版集團Cite (M) Sdn Bhd.
　　　　　　41-3, Jalan Radin Anum, Bandar Baru Sri Petaling, 57000 Kuala Lumpur, Malaysia.
　　　　　　電話：(603)9056-3833　傳真：(603)9057-6622
　　　　　　讀者服務信箱：services@cite.my

印　　　刷　前進彩藝有限公司
初 版 1 刷　2010 年 12 月
初 版 21 刷　2024 年 5 月
定　　　價　380元
I S B N　978-986-344-721-4　　Printed in Taiwan.
著作權所有・翻印必究

國家圖書館出版品預行編目資料

音樂使人自由／坂本龍一作；何啟宏
譯. -- 二版. -- 臺北市：麥田出版：
家庭傳媒城邦分公司發行, 2019.12
　　面；　公分. -- (People ; 9)
譯自：音楽は自由にする
ISBN 978-986-344-721-4（平裝）

1. 坂本龍一　2. 音樂家　3. 傳記

910.9931　　　　　　　　108020001

城邦讀書花園
書店網址：www.cite.com.tw